基金项目：
2021年上海高校市重点课程《二维形式基础》（S202111001）
2023年上海高校市重点课程《表现技法》（S202311001）

二维设计
基础与实践

俞丰 著

Foundation
and Practice of
2D Design

·北京·

内容简介

本书图文并茂、由浅入深地讲解了二维设计的基础知识。

本书重新思考和整合了"三大构成"中"平面构成"与"色彩构成"的相关知识,以全新的思路对二维范围内形态、色彩、材质的多样化表现手段与创造能力进行讲解;利用设计思维中的双钻模型框架融合教学实践,建立"三维一体"的评价体系,实现评价方式的多元化和标准化。

本书内容由浅入深、循序渐进,辅以针对性案例练习,可引导读者完成由具象到抽象,再从抽象到具象的设计思维过程,并且阐述了该过程中所涉及的设计方法等诸多问题。

书中关键内容附有视频讲解,扫描二维码即可观看学习。

本书可为艺术设计初学者提供帮助,也可供高等院校相关专业师生学习参考。

图书在版编目(CIP)数据

二维设计基础与实践/俞丰著. —北京:化学工业出版社,2023.9
ISBN 978-7-122-44241-3

Ⅰ. ①二… Ⅱ. ①俞… Ⅲ. ①二维-艺术-设计
Ⅳ. ①J06

中国国家版本馆CIP数据核字(2023)第177645号

责任编辑:贾　娜　　　　　　　　装帧设计:史利平
责任校对:宋　玮

出版发行:化学工业出版社
　　　　(北京市东城区青年湖南街13号　邮政编码100011)
印　　装:北京宝隆世纪印刷有限公司
787mm×1092mm　1/16　印张 $13\frac{3}{4}$　字数334千字
2023年9月北京第1版第1次印刷

购书咨询:010-64518888　　　　　售后服务:010-64518899
网　　址:http://www.cip.com.cn

凡购买本书,如有缺损质量问题,本社销售中心负责调换。

定　　价:128.00元　　　　　　　　　　版权所有　违者必究

FOUNDATION AND PRACTICE OF
2D DESIGN

序 1

设计是伴随着社会文化与科学技术的进步而发展起来的，西方现代设计运动的兴起和设计美学的诞生对"设计基础"教学起着重要的作用。追溯西方设计发展，从手工业时代至后工业时代，从罗斯金到"新艺术运动""工艺美术运动"及"装饰艺术运动"，都为现代设计奠定了思想理论基础。20世纪20年代，包豪斯设计体系风靡整个世界，在设计教育和设计实践方面产生了深远的影响。

设计首先是一个过程，"设计"一词于16世纪首次作为动词现身于英语之中，第一次书面使用可追溯到1548年。《韦氏大学词典》将动词"设计"定义为"在大脑中进行构思和规划；有一个明确的用途；为特定功能或目的来制订计划"。半个世纪以后，"设计"也开始作为名词出现，第一次书面使用出现在1958年。《韦氏大学词典》将名词"设计"定义为"个体或群体所持有的特定目标；深思熟虑、目标清晰的规划；一个将目标和手段对应起来的脑力活动或方案"。在这里，目标及指向预设结果的规划同样居于核心位置。此外，"设计"还包括"表现所需实现事物主要特征的初步草图或概略图；决定事物的功能、演化或发展的基本方案；可供执行或为实现某种目标而制订的计划或协议；对产品或艺术品的构成元素或细节的安排"。今天，我们设计大型而且复杂的过程、系统和服务，还设计组织和框架结构以产生这些过程、系统和服务。设计过程不仅仅是一种泛泛、抽象的工作方式，在满足人类需求的专业服务工作中，设计存在着具体的形式，涉及一系列制造及规划学科，其中包括工业设计、平面设计、纺织设计、信息设计、流程设计、交互设计、教育设计、系统设计、城市设计、设计领导力，以及设计管理等，这些领域关注着不同的主题和对象，有着截然不同的传统和方法。

俞丰老师是上海工程技术大学的一名优秀青年教师，在上海高校艺术与设计类青年教学大赛中荣获特等奖，成

为众多青年教师学习的榜样。他用14年春秋深耕设计基础教学一线，对如何将美术高考生培养成设计师的方法和路径展开了多年的研究探索，并付之于教学、实践之中。近年来，在"以本为本"的高校教育理念指引下，他又对设计基础课程进行了更为深入的实验性教学研究，寻找其内在的教学基本逻辑，以及设计思维导入下的"双钻模型"教学方法。从具象到抽象，从思维到实践，构建了设计基础课程的"三维一体"评价体系，尤其在突破常规思维、拓展设计边界、触发设计本源等方面做出了诸多开创性的尝试。

艺术院校设计基础课程是设计师专业成长的重要启蒙课程，也被称为独立的艺术思想萌生的关键环节，课程质量直接影响着学生的职业素养。至今，国内外"设计基础"大多延续着包豪斯学校开设的"平面构成""立体构成""色彩构成"三大课程，为现代设计的教学模式奠定了基础理论框架。当前国内"设计基础"课程多以构成理论讲授为主，"设计基础"内容也多禁锢于"三大构成"之中，虽然有些设计院校把"设计基础"分成"平面构成""立体构成""色彩构成"三门课程分别进行，但构成的教学方法、过程及逻辑性在各院校间存在着一定的差异，教学内容和课业实践较为守旧，特别是现代科技新媒体、新技术的构成还没有纳入其中，这些问题都有待于进一步改革与探究。

随着社会的进步，我国设计学类专业的招生量持续攀升，而轻设计基础教学的倾向性在高校设计学院还较突出。设计基础课程亟待在以往教学经验与成果积累的前提下，建立起合理的课程结构，开展共识性教学，从线上与线下两条路径出发，从多维的角度帮助学生掌握设计类基础理论与基本知识，不以线下已有的纲要作为线上课程内容，而是从宏观的角度出发，培养学生的设计意识与创造力，以对当下和未来社会不同维度问题的预设与研究作为源头来串联知识点。俞丰老师正是通过多角度重叠与混动，从规模、效率、效果等方面提升设计类基础课程的建设水平，全面贯彻"艺工并举、产教融合"的应用型设计人才的教学理念，以知识连接单元，通过观察与体验夯实视觉思维的基础，了解创意与表现的关系，强化审美感知，在真实课题中训练逻辑思维能力，使学生真正掌握基础设计的方法与策略。

设计艺术要求一切画面组成要素回到"原点"，即最基本的"点、线、面"构成，而这又与现代设计造型原理的基本要求相吻合。具体地说，现代设计的造型指向，即如何运用本质元素去创造各种组织关系的"结构与张力"，从而构建出新的具有美学特征的视觉形态。我国设计基础教学经历了以图案为核心课程和以三大构成、设计素描为核心课程的两个发展阶段后，存在基础教学与高阶教学割裂、设计应用与知识点脱节、课程之间存在壁垒与教学教条化等现象，也存在教学重技术轻思想、难以激发学生的创造力等问题。俞丰老师提出，设计基础教学应该对学生产生潜移默化的影响，且能渗透进具体设计工作之中，教学不仅仅是提供一个工具箱，帮助学生能够时刻开启自己感知的触角，更要构建直觉感知力、认知突破力、独立判断力、共感想象力、科学推理力和跨域合作力六种能力及其所组成的能力体系，帮助学生形成未来应对未知变化的可持续思维方式，这些先进的教学理念也助推了他在一次次的教学大赛活动中取得成功。

这本书凝结了俞丰老师多年教学研究和实践的心血，不仅是一本可读性极强的设计基础教

案式读本,更是一本解读设计思维与进程的工具书。它摒弃了传统设计基础教材中枯燥的解读方法,放弃了对设计基础创作方法的赘述,对所有创作方法只做了简单扼要的阐述,使学生易读可用,接受度较强。我衷心希望俞丰老师能在他自己开辟的设计基础教学研究道路上一直前行,不断地给当下的设计基础教学注入活力和创新源泉。

上海工程技术大学艺术设计学院院长,教授,博士生导师
上海市设计学Ⅳ高峰学科首席科学家

序2

FOUNDATION AND PRACTICE OF 2D DESIGN

专业基础教学历来是设计学教学体系中的重要组成部分。如何帮助大学一年级新生进行专业基础的学习,如何帮助学生个体平稳完成从高中到大学的过渡,提升学生整体专业学力,弥补学生个体间的学力差异,扭转原先通过美术高考进校学生的固有思维,帮学生建立创新思辨的设计思维,是设计基础教学一直以来思考的问题。

俞丰老师在我校兼职设计基础教学课程多年,积累了丰富的教学经验。在教学过程中,我们对于课程目标、课程活动、成果评估定期举行教学研讨活动,以促进教学的发展。我们一致认为,数字技术、多媒体技术的发展带来的变革,使得设计人才不仅要掌握扎实的设计技能,更需要形成适应当下环境的设计思维和设计方法,以应对设计转型带来的新问题与挑战。如果说五年前,俞丰老师编写的教材《二维形式基础:设计素描》是其对于设计基础教学的第一次总结,那现在这本《二维设计基础与实践》则是其对于设计基础教学沉淀后进一步的思考和升华。其中的知识体系愈发完整,学生习作进一步系统地呈现,关于设计思维的培养有了更深层次的理解。

在与俞丰老师的教学交流中,他对于教学的执着和坚持给我留下了深刻的印象。我从事设计基础教学近十五年,从一开始的困惑,到发展过程中面临的种种挑战,一路充满艰辛,很高兴有他这位同道可以共同探讨。希望这本教材成为设计学科教学中的一块新基石,助我们共同夯实基础教学根基。

上海视觉艺术学院 设计学院 专业基础教研组负责人

FOUNDATION AND PRACTICE OF 2D DESIGN

序 3

　　我和俞丰老师认识有十多年，早些年他就已经系统地总结了这套以"审美分析"为框架的教学内容，探索的是有关艺术教学中大家可能都存在的一些困惑点——曾经有那么多的艺术流派在历史长河中经过，如今的艺术教育该如何进行？可以肯定的是，单一地应对美术高考的标准是远远不够的，我们看过的古往今来、国内国外艺术家作品那么多，但对于它们的理解认知依旧很有限，我们该如何学习这些艺术家看待世界的方法？如何为我们的创作与设计所用呢？俞丰老师这本书为大家解决了这些困惑。

　　俞丰老师用他已经比较体系化的知识结构和通俗易懂的语言给大家讲解了各个重要的艺术流派演变、形成以及各自特点，同时独创性地提出了自己的一套训练方法：构成训练、创意思维、探索性训练、项目主题训练，并通过若干年实践落地的教学积累，形成了比较扎实的理论成果。

　　我在娱乐设计行业工作多年，现在也能深刻感受到，一方面这个时代审美在快速迭代，从业人员需要不断学习，一方面自己创作与设计所能做到的极限，所能探索到的边界，并不是由手头具体几个三维软件或引擎工具决定的，而是由自己的眼界、审美、美学素养所决定。从事美术设计，创作者受到了什么样的美学教育，接受过什么样的美育熏陶，决定了以后做的美术作品所能达到的高度。如果追溯源头，在我们刚刚接受美术教学的时候，就能开阔眼界，及早理解各个艺术流派艺术大师们的所思所想，并学习他们的方法论为自己所用，是很有必要的。

　　非常真诚地向大家推荐俞丰老师所写的这本书，希望在学过本书内容后，大家能够对于怎样认知美术，怎样创造艺术，怎样做好设计，多一层新的认知。

<div align="right">

腾讯天美高级游戏美术设计师
微博名：麦田里的草帽人

</div>

FOUNDATION AND PRACTICE OF 2D DESIGN

我于21世纪初上的大学，本科在理工科学校学设计，硕士到了美院学绘画，2008年开始在上海一所综合性大学的设计学院任教，开始了长达14年的设计基础一线教学工作，几年之后有幸被邀请去一些兄弟院校教授基础课，也参与过一些学校的教改，因此对设计基础课程形成了一些小小的自我认知。回顾自己的求学和教学生涯，这23年恰好是中国设计专业慢慢从萌芽到发展壮大的过程，而设计基础课程的迭代，我是亲历者，所以整理了目前国内比较流行的四种设计基础模式：

（1）**构成训练：**源头最早可以追溯到朝仓直巳，经过几十年的迭代变更，训练形式上已经有很大不同，甚至加入了计算机的辅助，但训练核心仍是点线面的构成。

（2）**创意思维：**试图帮助学生挣脱美术高考的限制，所以作业主题一般自由开放。但课程对老师控班能力的要求很高，对学生内驱力的要求更高，稍有不慎，学生就容易在有限的课时放飞自我，欢天喜地结束课程，看似创意的画面可能来源于网图的二度创作。

（3）**探究性训练：**一般训练对象会是生活中的自然造物或者人造物，用结构素描的方式从不同视角去分析对象的物理结构，随后进行元素的抽象提炼与重构，训练学生观察、分析、构成的能力。

（4）**项目主题训练：**它的前身可能来源于PBL教学模式，在一些大型设计院校比较流行。一般几个专业会合在一起，分为若干个指导老师小组，安排一个大主题，主题抽象、范围广、表现形式不限；也会混合融入前三种模式，指导老师根据自身专业背景进行指导，作业形式会非常热闹并与众不同，但容易变成后期专业课的前置，比如插图设计、分镜头表现、图案绘制……

4种模式我在教学中都用过，只要教学保持高压，学生

总能做出一些令彼此满意的作品,但我总隐约感觉哪里不对劲。我们是否站在学生的角度上反思过课程内容?是否存在用学生作品印证我们引以为豪的教学成果的现象?

带着这种疑惑,我曾经和一位业界专家讨论过关于设计基础的取舍与定位——为什么会有取舍?因为大家都明白在有限的基础课时中,你不可能什么都教,学生也不可能什么都学,你必须有取舍。

专家认为,所有关于技术性的教学内容都是可以省略的,让学生去自学,因为学生可以通过主题性的训练自然而然地解决技术上的问题、思维上的顽疾;教师做的事情是站在未来行业中,去思考一个学生应该具备怎样的专业能力,而这种专业能力又需要怎样的基础,从而去设计相关课程,并让课程和课程之间形成衔接。

曾几何时,我也是这种论调的支持者和执行者,当教学效果不理想的时候,我站在教师立场反思:为什么我们觉得理所应当的思维模式下,学生执行起来往往会遇到很大的阻力。直到有一天,一个学生对我说:"老师,我们2个月前还是高中生啊。"可能我自己不是那种天赋爆棚的人,我能感同身受地理解普通学生的无奈和彷徨,我突然意识到他们学习、练习的思维惯性依然停留在高中阶段,这是一个再正常不过的现象。所以我尝试从学生的视角代入,预想学生在学习路径中的反应,重新去反思学生怎么"学",教师怎么"教"。

在"评图"为主的评价模式下,如何评判学生的学习过程?除了"头部",那些没能在课程中完成素养转换和思维重构的学生该怎么办?让他们课后慢慢去反思和总结?如果他们不会又怎么办?

个人认为,目前国外的课程体系对我们而言并没有多大的参考价值,因为他们都没有我国持续时间长且如此标准化的选拔模式——美术高考。直接照搬国外的基础课程体系,水土不服、不伦不类是必然结果。学生形成的思维惯性远远比我们想象的要牢固得多,这种转变需要提供一条清晰的路径,因此设计基础定位应该是衔接和转换,不应该一上来就聚焦在如何创新与培养学生的创造力上,这是中国设计基础教改都不应该忽视的学情分析。

我于2018年出版了《二维形式基础:设计素描》一书,以审美分析、空间思维、体块创造三个维度衔接与转换学生的专业素养。2020年,我以此课程参加了上海高校艺术与设计类青教赛,评委中有中国美术学院的杭间和艺术家丁乙等专家,评委们高度认可我的课程体系,最后授予比赛特等奖。这次获奖给了我极大的认可与信心。之后的3年里,我继续打磨课程体系,以设计思维与双钻模型作为理论框架,通过从具象到抽象的教学内容,从思维到实践的课程推进,建立"三维一体"的评价模式,最终形成了目前这本教材。

我坚信在信息时代,知识的获取已经不是重点,重点是在思维和认知。本书分为回溯篇、衔接篇与实践篇。回溯篇中,第1章对专业概念进行了梳理,第2章以美术高考作为切入点,谈欧洲古典主义的培养目标和当下美术培训班的差异和误解。衔接篇则是从科学性入手,第3章、第4章从人的视觉感官到色彩形成的原理进行分析;第5章是本书的特色内容,讲解了从印象派到抽象派的艺术理念和代表艺术家;有别于传统艺术史,本书着重从科学技术进步、观念上的转变来分析各个流派,也是本书"具象到抽象"课题的理论来源,读者在学习过程中可以当成工具书查询。实践篇则是方法与实践路径,第6章浅述设计思维与视觉笔记,其中,视

觉笔记是艺术生学习过程记录的重要形式；第7章是"具象到抽象"的实践，努力还原了一条学习路径，这条路径是经过我多年教学验证为可执行且有效的；第8章是非必修内容，大家可以根据自己的基础在课后选择训练内容；第9章是色彩的衔接训练，试图将造型和色彩的训练融合作为设计基础的训练体系，目前跨出了第一步，还有完善的空间。

上海交通大学在线教育中心副主任蒋建伟教授在一次校内培训中曾这样说过："当下评价一门课程的好坏，不再是看优秀学生作品，而是看你设计的教学是否提供了学霸的提升空间、学困达到教学目标的学习路径。"

此书的体系我笑称为"保姆式"教程——这条路可能走下来痛苦，但只要勇敢而坚定，走完之后你能提升自己作品的下限，当你日后在高年级发现自己基础没夯实，回顾大学一年级做的基础训练后，依然可以顺着这个路径递归，从而迭代自己的基础素养。

因图书尺寸所限，部分课程实践的教学成果未能以大图形式展现，为了方便教学与研究，特整理了此类内容的高清图片，有需要的读者可以扫描二维码下载。所有的图示仅供参考，并非唯一的标准答案！

扫码下载图片

上海工程技术大学 国际创意设计学院

FOUNDATION AND PRACTICE OF 2D DESIGN

第 1 篇　回溯篇

第 1 章　专业概念的梳理　/ 002

1.1　艺术与美术的名词溯源　/ 002

1.2　艺术与设计的学科渊源　/ 004

1.3　AI 绘画与人工智能　/ 007

1.4　设计基础的引进与发展　/ 011

第 2 章　专业素养的重塑　/ 013

2.1　界限与突破（建立思维—WHY）　/ 013

2.2　写生，你真的会吗　/ 017

2.3　有意味的形式（形式法则—HOW）　/ 021

2.4　寻找隐藏的韵律线　/ 028

2.5　画面构图的秘密　/ 037

第 2 篇　衔接篇

第 3 章　视觉感官与心理　/ 046

3.1　观看是一种本能　/ 046

3.2　观看是一种权利　/ 046

3.3 视网膜错觉 / 048

3.4 心理错觉 / 052

第 4 章　视觉感官与色彩 / 055

4.1 重新认识色彩 / 055

4.2 色彩的物理属性 / 061

4.3 三原色与三基色 / 068

4.4 色彩的心理属性 / 073

第 5 章　现代艺术的故事 / 075

5.1 从"画神"到"画渣",从复杂到简单 / 075

5.2 印象派究竟在干吗 / 084

5.3 梵高与表现主义 / 094

5.4 "万神之王"塞尚 / 101

5.5 马蒂斯与扁平化风格 / 108

5.6 毕加索与立体主义 / 116

5.7 蒙德里安的格子王国 / 125

5.8 康定斯基的抽象世界 / 132

第 3 篇　实践篇

第 6 章　设计思维与视觉笔记 / 142

6.1 设计思维模型 / 142

6.2 原型设计与视觉笔记 / 144

第 7 章　基于设计思维的训练 / 152

7.1 具象到抽象课题的发展 / 152

7.2 新的教学方法 / 157

7.3 实验过程 / 162

第 8 章　自我提升的若干练习　/ 181

8.1 拉线训练 / 181

8.2 想象力训练 / 182

8.3 点线面的日常拍摄 / 188

第 9 章　色彩训练　/ 191

9.1 色光还原 / 191

9.2 基于空间的色彩主题 / 198

参考文献 / 205

第1篇
回溯篇

第1章

专业概念的梳理

我是2001年读的本科，距今已经20年有余。回看当初，学科、专业的划分和设置远不如现在这么细致。当时各个院校最热门的是"艺术设计"专业，现如今的包装专业在当时仅是高年级的一门专业课，自然也少不了会上一些环艺和室内的课程，但因为不成体系，多半变成了手绘效果图课。一年级的基础课以"绘画"性为主，我曾画过长达一个学期的石膏、人物肖像，仿佛是美术高考的延续；为了增加中国传统文化的熏陶，还非常生硬地加入了水墨课，从书法临帖学到花鸟晕染，与后续课程并没有形成专业素养培养上的连贯性。

学科随着时代在不断发展，所以学科目录也要不断调整，不同时代对我们的教育和学术有不同的要求。如今，摄影、复印、电脑、图形软件、数字技术、3D打印以及人工智能已成为"基础工具"，当代艺术越来越趋于理念化、观念化，设计学的学生可能比艺术学的学生更需要形式上的训练。

美术、艺术、设计，当我们在谈论这些词语的时候，其实我们在谈论什么？我们不能只看它字面上的意思，要了解这些词语所代表的文化意涵。正如现代历史学家陈寅恪所说："凡解释一字，即是作一部文化史"。我一直和不少毕业后的学生保持着联系，当他们走向社会后，我发现他们都会面临两个问题：我是谁？我能为社会做些什么？很多艺术生也许从来没有好好思考过这两个问题，也从未好好审视自己从事的这门学科。所以下面几节，将深入浅出地谈论这几者之间的关系并溯源。

1.1 艺术与美术的名词溯源

艺术与美术，两者之间的关联与差异在学术界长久以来都是一个值得深入探讨的话题。对于非专业者而言，这两个词汇可能被视为同义词，但实际上，它们在概念、历史及实践中都存在显著的区别和联系。在我国，不管考设计学院还是美术学院，参加的都是以绘画表现为主的美术高考。美术与舞蹈、音乐、表演等统一称为"艺术高考"。

当下，"艺术"与"美术"是两个泾渭分明的概念，艺术是个大门类，美术是它的分支。从大学的学科来看，艺术、美术、设计也是如此的层级关系。大学学科分为文科类（人文社

科）和理工类（理工农医）两大类，前者称为社会科学，后者称为自然科学。根据中华人民共和国教育部的学科目录，和艺术有关的专业都被称为"艺术学"，属于一级学科，而如"美术学""设计学"等属于"艺术学"下的二级学科。中国美术学院于2015年进行了院系结构调整，形成了"五学科十+学院"的新格局，将当时的10个学院分别对应于5个二级学科（见图1-1），而这个学科分布图成了普及学科与专业引用率最高的一张图，这也是相对通俗易懂、一目了然地将学科-专业的派生关系解释清楚的一张图。

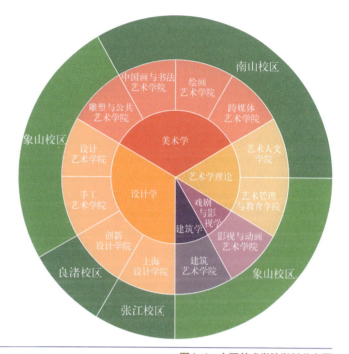

图1-1 中国美术学院学科分布图

在探讨现代汉语中"艺术"与"美术"这两个词汇的语义演变时，我们必须考虑这两个词作为外来术语引入我国的文化和学术背景。它们在进入我国的过程中经历了一段定义模糊与混淆的时期，之后才逐渐确立了各自在学术与日常语境中的特定含义。

从词义上来看，"美术"是20世纪初期从日本引进的外来词。1999年出版的《辞海》中，"美术"的释义为："美术，亦称'造型艺术'。社会意识形态之一。通常指绘画、雕塑、工艺美术、建筑艺术等。欧洲17世纪开始使用这一名词时，泛指含有美学情味和美的价值活动及其产物，如绘画、雕塑、建筑、文学、音乐、舞蹈等，以别于具有实用价值的工艺美术。也有认为因'美术'一词正式出现应在18世纪中叶。18世纪产业革命后，技术日新月异，商业美术、工艺性的美术品类日多，美术范围益见扩大，有绘画、雕塑、建筑艺术、工艺美术等，在东方还涉及书法和篆刻艺术等。中国五四运动前后开始普遍应用这一名词。近数十年来欧美各国已不大使用'美术'一词，往往以'艺术'一词统摄之。"

1986年编译出版的《简明不列颠百科全书》能够作为西方语境中有代表性的观点，其中对"美术"一词的释义为："美术（fine arts），非功利主义的视觉艺术，或主要与美的创造有关的艺术。一般包括绘画、雕塑和建筑，有时也包括诗歌、音乐和舞蹈。壁画、陶瓷、织造、金工和家具制造等一类装饰艺术与工艺，都以实用为宗旨，所以从严格的意义上说不属于美术范畴。"

可以看出，在英语中Fine arts的意思就是美好的、精制的、优秀的，"与美的创造有关的

艺术"。"美的艺术"（Fine arts）这一概念，将音乐、诗歌、绘画、雕塑和舞蹈组成了一个完整的艺术体系❶。只有"美"的艺术才是艺术，后来，人们出于习惯，将"美的艺术"的前缀省略，统一称为艺术（arts）。这里的"艺术"一词，按照现代汉语的用法，既可以将它理解为作为社会意识形态之一的艺术，也可以理解成一种创造性的方式、方法，还可以理解成对形状独特而美观的具体事物的描写。

我国早期的美术院校，在名称使用上比较随意，有的叫美术学校，有的叫美术院，还有的叫艺术院。不仅如此，"美术"一词引进我国后，取代了原先的常用词"图画"，渐渐地，人们理所当然地认为美术=图画（绘画），从而形成了一个根深蒂固又片面的观念：美术=绘画。我国的很多学生通过美术培训，参加完高考后，理所当然地形成了美术=绘画=艺术的想法。

事实上，我们不可能，也不应该要求对一个概念只能有一种解释。这点在马赛尔·杜尚的作品中体现得尤为明显，他不仅重新定义了艺术的本质，还挑战了艺术的界限，他备受争议的装置作品《泉》（图1-2）所选的现成品，标准恰恰缺乏"美的魅力"。你可以称它为艺术，却很难称它为美术。如果把"美术""艺术"拆分为"美""艺"和"术"来分别考察，"术"从字面解释，指技艺、方法、策略，是一种手段，"美"与"艺"是目的，在很长一段时间内它们水乳交融，不分你我。杜尚之后，"艺"被扩宽了边界和范围，成为一种更纯粹的理念。

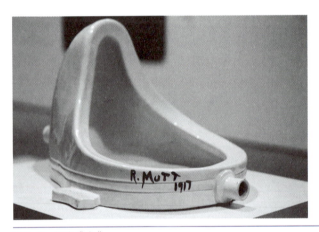

图1-2　杜尚《泉》

1.2　艺术与设计的学科渊源

"设计"（design）本是英语，与"美术"一样，从明治时代开始在日本使用，随后传入我国。设计本来的意思是"通过符号把计划表示出来"，即把思想上的意图表示成可见的内容。因此，作为造型活动重要阶段的造型计划就可以称之为设计。

"设计"是一个众说纷纭、定义众多并不断发展的概念名词。"设计"，既是一个名词，又是一个动词，既可以作为一门学科，又可以是一种职业、一种视野，因而，它必然可以从各个方面给予定义、界定和阐述。

最早设计学和美术学一样，都隶属于艺术学门类下。20世纪80年代，设计专业首先诞生在美术学院中，称为"工艺美术"。1998年首次出现了"艺术设计"或"设计艺术学"的二级

❶ 18世纪，夏尔·巴托（法）在他1747年出版的《简化成一个单一原则的艺术》一书中提出的概念。

学科名目，取代了之前的"工艺美术"，仍在艺术学之下，可授予文学学位。在2011版国务院学位委员会研究生招生学科目录中，艺术学脱离"文学"学科门类，升级为一个门类（第13个学科门类）；设计则从二级学科升级为一级学科，并精简了学科名称，从"设计艺术学"变成了"设计学"，并且特别用括号在设计学后面注明"可授予艺术学、工学学位"，本科招生也越来越少见到"艺术设计"这个名词。2021年的调整则将设计学分设在艺术门类（门类13）和交叉学科门类（门类14）下，其中交叉学科可授予工学学位，这是一种"去艺术化"或曰"脱域化"的过程。

从门类上划分，艺术包含绘画、雕塑、装置、摄影、影像、观念、行为等；设计包含工业、建筑、景观、室内、服装、交互、视传、插画设计等。所以如今在谈论"艺术"和"设计"的差别时，通常会从下面几个层面谈论。

① 不同的目标：艺术是自我表达，设计是解决问题。
② 不同的对象：艺术是关于艺术家的，设计是关于产品和用户的。
③ 不同的内容来源：艺术是主观的，设计是客观的。
④ "创意"中所扮演的角色不同：艺术通过创意表达创意，设计通过创意解决问题。

但"艺术"和"设计"真的可以区分得如此泾渭分明吗？这是一个复杂的问题，在不同时期、不同语境下，它们彼此的定义都不同。那么是否在最初同源同宿，现在就形同陌路？我们需要梳理一下这两者的发展史。

从文艺复兴之后到杜尚出现之前，这个时期的西方艺术史基本是西方绘画史，也被称为绘画的"光荣"时代，那个时期的"绘画"有非常具体的服务对象，具有很多"设计"的功能。绘画是有目标的：为了让信徒做礼拜，绘画作品会出现在教堂里；为了歌功颂德，绘画作品会出现在王宫里。绘画是关于产品和用户的：为了展现有钱人的财富，绘画作品会出现在贵族家里。

19世纪末到20世纪初是现代性思潮觉醒的年代，工业革命的出现导致了设计行业的出现，机器代替了手工业的操作，形成了更为细致的生产分工。印象派的出现标志着雇主与画家之间的订件关系消亡了，随后的梵高和高更让艺术家绘画作品时更加强调自我的表达而非对象的还原，塞尚则为后来的现代艺术打开了形式上变革的可能。杜尚重新定义了艺术的边界——什么可以是艺术和艺术可以是什么。他的作品《裸体下楼梯NO.2》和与埃利奥特·埃利索方（Eliot Elisofon）的摄影合作（图1-3）都是这种理念的实证。他认为艺术家应该先确定"理念"，随后再去选择合适的"媒介"，而以往的艺术家被媒介（油画布、大理石、木头或石头）所限制。杜尚之后，艺术家开始采用装置代替传统的架上绘画，逐渐走向纯粹的理念和自我表达，在社会中的职能开始与哲学家相近，绘画开始走下"光荣"的艺术神坛。艺术仍然包括绘画，但它们仅仅是无数表达艺术家理念的媒介中的选项之一。杜尚重新定义了艺术家的职能，他们的工作不是去给人制造形式上的美，从而使人产生美的愉悦，这事可以交给设计师去完成。

设计的出现与发展源于产业的变化，艺术的自我迭代与社会、科技有着密不可分的联系。现在的产业已经发生了翻天覆地的变化，"艺术"与"设计"的关联和区别绝对不是用简单标签化的定义可以区分的。伦勃朗是17世纪的一名订单画家，为用户生产他们需要的产品——肖像画；莫奈为了观察光在一天中不同时段的变化，用绘画记录同一对象在不同时间的变化（图1-4），这种科学试验的方式是设计还是艺术？20世纪80年代，乔布斯曾让保罗·兰德设计苹果公司的商标（Logo），作为甲方的乔布斯曾对一些方案不太满意，要求修改，但作为乙方的保罗·兰德则坚持一稿不改，并要求增加10万美元，这个属于设计案例还是艺术案例？菲利普·斯塔克设计的外星人榨汁机（图1-5）在说明书的外包装上写着不建议用来榨汁，原因

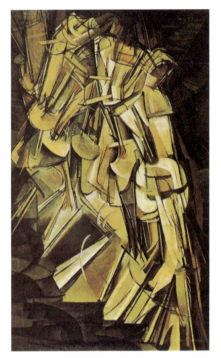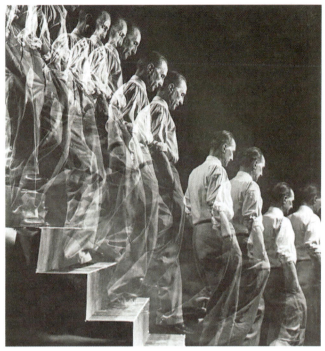

图1-3　杜尚《裸体下楼梯NO.2》和埃利索方拍摄杜尚的多重曝光影像

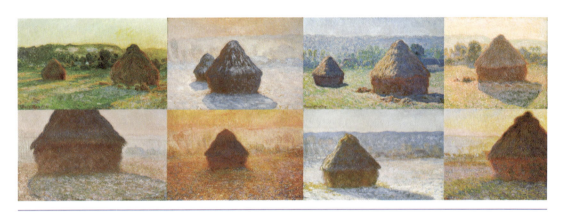

图1-4　莫奈不同时段、不同季节对光和色彩的研究

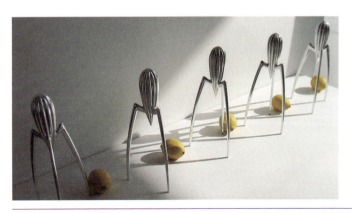

图1-5　外星人榨汁机

是产品的金属外观层会被水果中的酸腐蚀掉，而且设计师本来在接受采访时也表达过这款产品不是用来使用而是用来制造话题，那么这是一个设计作品还是艺术作品呢？

类似的例子数不胜数，在我看来，印象派研究色彩的方式就是在做参数化设计，通过实验对比色在不同明度、纯度、形状的组合，来探索美的边界。这是一种科学的探索精神，是严谨的、有序的。所以很难用一个标准来轻易地区分某一个作品或者行为是艺术还是设计，因为这需要考虑到语境。

不要用身份去区分它们，也不要用行业和学科去划分它们，刻意分离并强调两者的差异性，很容易导致艺术与设计脱节。艺术与设计都是进行创造性活动的，真要甄别差异性，要看在创作过程中它们所遇到的环境、受众对象、创作需求和评价，它们之间有一个传承与过渡。用约翰·赫斯科特（John Heskett）在2005年提出的一个观点作为本节结尾：Design is to design a design to produce a design.（设计是通过策划一个构想从而产生某个结果的活动。）

1.3　AI绘画与人工智能

《纽约时报》报道，在科罗拉多州博览会2022年的艺术竞赛上，有一位叫艾伦的参赛者利用AI绘图工具Midjourney创作的作品（图1-6）获得数字艺术类别大奖，成为获得此类奖项的第一幅AI生成作品。

此事在网上引起轩然大波，引发了激烈争论。AI画作已经流传多年，但今年发布的多个AI绘图工具，如DALL-E 2、Midjourney和StableDiffusion，普通人只要简单输入几个关键字，就能够创作出或复杂或抽象或写实的作品。这些应用令许多长期从事艺术与设计的创作者为自己的前途感到紧张，反对者称这些应用本质上就是一种高科技形式的剽窃；也有艺术家替艾伦辩护，声称使用AI工具创作，跟使用Photoshop或其他数字后期制作工具并没有不同，想要画出出类拔萃、震撼人心的作品，依旧需要人类的创造力。对历史有所了解的同学应该能发现，人们当下的反应和1839年摄影术出现时一样，有惊恐、有排斥、有期待、有接受……法国著名设计师保罗·德拉罗也留下了那句经典的论断："从今天起，绘画死亡了。"

图1-6　艾伦《太空歌剧院》

2022年几乎可以被称为"AI绘画元年"。那么,AI绘画离我们有多近呢?近到地铁站都已经随处可见AI绘画创作作品,见图1-7;也出现了以"AI设计艺术创作者"为标签的设计师——即依托AI算法来进行二度创作,见图1-8,其作品能获奖并能入选数字艺术节展示。

图1-7 上海地铁站的AI绘画

图1-8 小红书App上的AI设计师作品

笔者从引擎平台、涉及领域、效果特征等方面研究AI绘画,发现如今AI不仅可以创作绘画,连故事脚本也可以编写,所以AI漫画也出现了,见图1-9。未来AI绘画代替二次元人工绘画是趋势,目前场景在两点透视下的效果已经巧夺天工,在人物方面略有缺失,比如无法完成复杂的人体结构动势和多人物、多角度的表现,所以目前AI创作的漫画中的人物基本以大头和正面出现,但作为角色概念设计或单一动作立绘已经绰绰有余,其根据算法设计出来的角色视觉效果可以超越目前80%的设计师作品(不服可以拿自己的作品和AI对比,除对比视觉效果外,还要对比时间成本)。

AI绘画创作的问题早在两年前我参加市青教赛时就被台下的校长专家们提问过,当时专家说:"如今很多AI可以模仿印象派的风格并以假乱真,那这算不算艺术?"我当时的观点是:人的任何行为都可以归纳为算法,如今的AI是通过对轮廓的解构以及笔触的解放达到"形式"

图1-9　AI创作漫画

上的像,但内在的韵律和结构是模仿不了的。AI需要更高级的算法,而这也是我们作为人必须了解和掌握的内容——审美经验。

没想到才两年时间,AI绘画已经从一个不成熟的App体验变成了一个完整的绘画体系,且处于不断的迭代中……AI绘画的出现让数字绘画创作的评价脱离了单纯的"技术层面",让评价标准逐渐转向设计完成度、风格契合度、细节把控能力、想法以及画质等。图1-10为六个常用的AI绘画网站。

关于版权的问题,由于推出法律的滞后性,所以目前判断AI作品侵权同其他(不管是人类还是AI)作品侵权的方式一样,主要判断如下。

① 是否有实质性相似。南京航空航天大学法治研究院副院长、副研究员李宗辉认为:需要对AI非机械复制的作品进一步展开"实质性相似"判断,将AI画作与所要比的作品进行像素分解,观察两者之间的相同与差异之处,才能有效判断是否构成实质性侵权。

② 是否具有独创性。如果能够证明创作过程或者内容主题的独创性,那么作品可以拥有独创性。

AI作品本身也具有版权。我国2018年发生的首例AI作品著作权纠纷案中,由人类指导创作的AI作品若具有独创性,是被法律所保护的。所以法律的判断标准,就目前而言,并不在于是否使用了AI工具,虽然伦理和道德上有待探讨,但是法律并不能完全给予支持。而伦理和道德层面的争议在于AI学习绘画风格是根据已有画师的作品,画师本身并没有得到任何版权费用。而事实上,临摹分析其他画师的已有作品并创作,并不是AI出现带来的,而是行业一直就有的行为。根据这个趋势,AI深度学习在未来也是指日可待,我觉得未来纯人工和纯AI都不会是主流,人工+AI混合可能是。就像现在很多艺术创作借助摄影照片这个工具,已经毫无争议。《太空歌剧院》的作者艾伦面对争议,揭示了自己在创作AI作品的过程中,经过了900多次调整,耗费了近300小时。

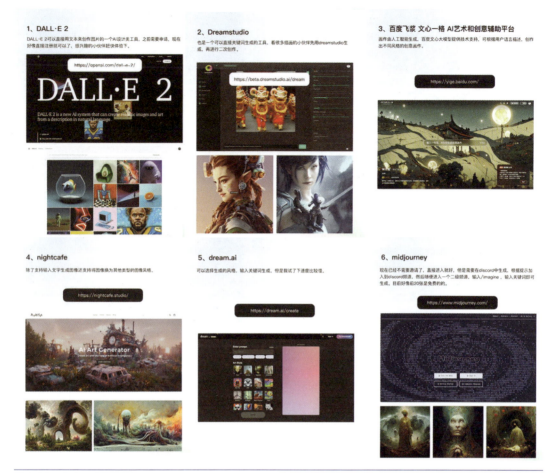

图1-10　六个AI绘画网站

　　自从人类会使用火以后，竞争力就是使用工具的能力。技术的本质是取代重复性，从而把人类逼向另一端，也就是创造。技术革新会让创造变得更便利、更省力。在工具层面，钢笔取代了毛笔，数位板取代了鼠标，平板电脑取代了数位屏；前者迭代变得越来越快，后者的形式也并未消失。AI绘画离不开人类的"幕后加工创作"，AI终究不过是辅助工具，一支笔能否做出好作品还得靠拿笔的人，视觉创作的核心依然是创造力和想象力。

　　最后我想说的是，不管你是否愿意，AI时代已经来临，每一次技术的进步，都将伴随着产生新的技术伦理及社会问题，但是现代社会是由法律来规范、由效率来驱动的。

　　对于AI的发展，个人有如下判断。

　　① AI工具的应用大势不可逆，并且还会加速，低层次的人类智力活动存在被AI替代的可能性，并不局限在绘画领域，这将是对绘画造型艺术的第三次冲击（第一次是19世纪末的摄影术，第二次是20世纪初的CG技术）。

　　② AI作为工具，完全替代从业人员大概率是不会发生的。真正会发生的是，会用AI的人替代不会使用AI的人，因为两者工作效率天差地别。AI工具的使用，最终都是人与人的竞争，考验的是想象、叙事能力，修正AI绘画的能力，审美分析的能力，设计思维的能力。

　　③ 跨界融合和竞争加剧。很多人担心单一行业的竞争，但更可能的是跨界竞争。比如未来文学功底好的人做策划或编剧，同时具备驾驭AI绘画工具的能力，我想没有公司会拒绝用

一个人干多人工作的吸引力。

④ 高校的数字媒体和游戏专业培养模式必须顺势改变。

a. 放弃上个技术时代的软件造型逻辑，将AI引擎使用引入教学，彻底拥抱新技术。

b. 重视审美分析的教学，加强对艺术史和设计史的教学，让学生熟知不同风格、流派的观点与形式，从而形成个性化、风格化的选择。

c. 在角色设计教学中，弱化塑造训练，加强人物情绪化训练、动态结构训练。至于长时间的单一软件操作和对象细节的刻画，就有点类似早期传统美院安排的长期素描写生，尽管可以用"尽精微、致广大"作为教学目标训练学生的完成度和专注度，但耗时长、收效低，尤其对设计学科的学生帮助很有限。

1.4 设计基础的引进与发展

伊顿和纳吉在包豪斯时期建立的教学体系是目前世界设计基础课程理论的起源，课程为此前各自独立的活动领域——建筑设计、绘画、雕塑、装饰艺术与艺术设计找到了共同的基础，并把它们纳入与设计活动有关的同一领域中。

包豪斯的基础课程引发的实验精神，以现代艺术作为教学手段等，重新定义了师生的角色、教学的方法和内容，使艺术设计教育第一次比较牢固地建立在科学的基础上，把不可靠的感觉变成科学的、理性的、视觉的规律。这种理念由包豪斯传至美国，改革开放后再经日本传至我国。20世纪80年代初，欧美和日本的现代艺术教育理念通过人员交流、展览、讲学等形式，纷纷传入我国的设计院校。中央工艺美术学院由柳冠中为主引入了德国雷曼的设计造型基础教学，形成了综合设计基础系列。无锡轻工业学院派吴静芳去日本筑波大学，将日本的构成知识带回国内；广州美术学院由尹定邦、王受之等人转移、吸收中国香港的构成知识，最后形成了以辛华泉为代表、以朝仓直巳为核心的三大构成系列。以上三所学校在地理上恰好平均分布在我国从北到南的三个维度上，这些新理念、新课题及新的课程内容由这三个"点"向全国院校辐射。

1990年后，计算机技术作为新的工具运用到设计中。2004年，中国美术学院的王雪青以空间"维度"来重新划分了专业基础的知识范围，命名为"二维设计基础"与"三维设计基础"。二维设计基础融合了传统的平面构成和色彩构成，并加入了计算机技术作为"工具"的训练，但课时数增加到100～120课时。2018年，《普通高等学校本科专业类教学质量国家标准》的推出使得各大设计院校的培养计划进行了新一轮的改革，单门课程的课时数减少，课程与课程之间合并形成新的体系。以上海视觉艺术学院设计学院为例，该学院在2019年9月开始实行新的设计基础教学体系，即所有一年级新生入校后不分专业，统一上为期两个学期的专业课，学生到了二年级才开始选择专业。2021年，将一年级基础课程整合为设计基础（一）、（二）、（三）。设计基础（一）整合平面和色彩，设计基础（二）走向空间造型与建构，设计基础（三）侧重设计方法和思维，每门课72课时。

这并不是上海视觉艺术学院的首创，而是趋势。中国美术学院自2010年开始就考虑把大学一年级学生不分专业融合在一起，由单独的基础部上完第一年的专业基础课程。区别在于，中国美术学院的基础部包括美术学、艺术学和戏剧与影视学科的学生，而上海视觉艺术学院设计学院仅把设计学的学生融合在一起，更有针对性，也更聚焦。这种新融合后的基础教学模式势必成为未来我国多数设计学院的选择。

但是训练内容的选择上，还是具有很大争议的。

首先，考前训练造成的审美和分析上的混乱，学生经常以自己是艺术家自居，或者以动手绘画作为解决问题的首要选择，而这些绘画手法基本是考前训练的固定套路，无法根据新的要求改变表现手法，缺少变通。设计师要求收集、分析并解决问题，艺术家式的思维显然无法适应设计素养的课程训练。

其次，考前训练模式让学生掌握了一套自己的绘画手法，我们称为造型逻辑。这套造型逻辑让学生容易陷入单一的表现形式中去，在遇到新的课题训练时，如果老师没有对创作主题提出明确要求，学生必定会选择用自己熟悉的造型逻辑去完成训练。比如以往的创意素描和色彩表现经常会布置无主题的自我表现创作，老师在指导过程中也会建议学生自我发挥，在这种要求不明确、主题随意的课程中，老师可以收获一张视觉效果不错的创作作品，学生也可以较为舒适地用自己熟练的技法创作一张具有自我风格的作品。这种情况我们称为"舒适区训练"，老师顺势而为，学生用自己擅长的方式继续训练、创作。但设计通常所面对的是不同于以往知识体系和情况各异的调研对象，只会用单一手法的自我表达无法达到设计的要求；另外，在舒适区待久了，也不太愿意走出去挑战新的方式。

所以，设计基础体系的课程设计应该有明确的课程目标和要求，要迫使学生走出自己的"舒适区"去探索未知的知识体系，学会去调研新的对象并分析它们，敢于尝试新的表现风格。

衡量基础课是否成功，并不一定在于结课作业是否出彩，而在于我们是否提供了一个明确的方法，让学生在日后想要提升素养的时候，有一套行之有效的路径。

所以本教材也是一套和训练学生一样的方法——发现、分析、解决。发现现在基础课的问题，分析学生情况，提出解决方案，如果你的训练和你希望学生消化的理论没有直接的联系，学生是无法通过训练而掌握知识的。

如何让学生建立学科的设计思维，夯实学科的设计基础，是当下设计基础课程的重中之重。

第2章 专业素养的重塑

2.1 界限与突破（建立思维—WHY）

科技改变时代，同时改变艺术理念和创作方式。那么科技是如何做到这点的呢？图2-1是我整理的一个艺术史的时间轴。该时间轴不是通过艺术流派的更替去划分的，而是通过不同时期的科技给艺术带来的革命性变化来划分，分为文艺复兴阶段、印象派阶段和计算机动画（CG）阶段。

扫码看视频

这三个阶段对应了三个改变，当时艺术风格的转变是因为非常重要的科技的出现。比如文艺复兴阶段，就出现了凸透镜的使用和发展。画面的突然变化意味着一场技术变革，而不仅仅是观看方式的改变，光学投影可能昭示了一种新兴、生动地观察和再现物质世界的方法。在这

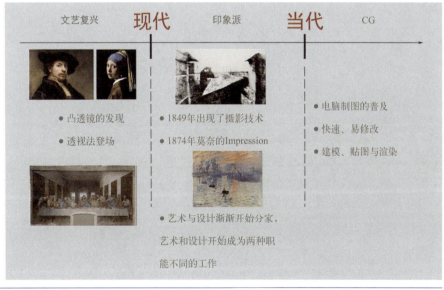

图2-1 科技给艺术带来的革命性变化

个科技的前提下,就促成了透视法的运用,所以我们会发现那个时期创作出来的作品,从中世纪非常生硬的人物造型,一下子转变为形态非常明确、构图富有透视、形象非常生动、细节颇多的人物和场景。然后1849年出现了摄影技术,促成了第二个阶段的快速形成,在不到三十年的时间就出现了印象派,最直接的原因就是照相机摄影技术的出现,这使得艺术家要重新考虑作画的形式,因为相机可以代替画家复原物体原来的样貌,也正是因为艺术家重新审视了作画方式,帮助他们更好地去观察客观的世界。第三个阶段的飞跃是因为电脑技术的形成,有了CG(Computer Graphic)的出现,人们可以更快速地通过电脑软件对画面进行修改、复制、粘贴完成创作,同时也可以对画面、物体进行进一步的渲染和复制,所以它导致所有艺术的产生和形成出现了非常大的变化,见图2-2。

图2-2　CG绘画和创作流程

我们试着将不同阶段的人物画像放在一起对比,见图2-3。图(a)是一张中世纪的基督肖像,如果以"真实"的眼光来看,他是非常不真实的,没有明暗过渡,没有虚实变化,它更像如今卡通漫画平面式的手法——用实体的线去勾勒轮廓,结构高度概括且带有装饰性,我们不能说中世纪的人不了解结构,只不过这是他们理解的结构形式。图(b)是文艺复兴时期达·芬奇的《蒙娜丽莎》,我们可以看到,同样是人物,蒙娜丽莎有更真实的轮廓线,有那种近实远虚趋势上的变化,人物脸部的肌肉更加生动、惟妙惟肖。而到了印象派的雷诺阿笔下,同样是女人,图(c)中人物的轮廓又发生很大的变化,轮廓不再清晰,色彩与笔触会更奔放、

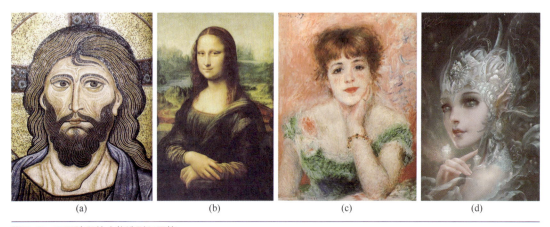

图2-3　不同阶段的人物造型和风格

更潇洒、更自由。观者可以非常直观地感觉出艺术理念的巨大转变。而到了CG的绘画［图（d）］，出现了非常多只有CG这个平台工具才诞生的特征，比如流光溢彩的光影与光炫，画面中那些能自发光的光影效果在传统架上绘画的平台上是很难，甚至可以说几乎不可能表现出来的，这便是数字时代艺术的一个重要的表现特征。包括建模的兴起，会产生很多与传统造像不同的造型逻辑和审美理念。数字时代的概念设计，比如电影与游戏，在后期都需要通过3D软件去建模和渲染，和前期2D软件配合进行输出，这种类似工业化的生产流水线的工作，需要设计师了解上端和下游的需求，才能做出更准确的设计方案。

因为所处时代的科技水平不同，审美理念和造型逻辑也不尽相同。我们之前所有为了参加高考而学习的作画方式，目的是模仿与再现。模仿与再现其实就是古典主义时期的绘画目标，以农耕时代为特点。20世纪90年代我国开始做设计教育的时候，当时的素描变成设计素描，加入了很多工业化时代特点，结构素描变成训练的主流，包括对一些创作理念的分析，它贴合了商业化制作和工业化设计模式的要求。而现在我们所处的是信息时代，所以需要新基础模式来贴合当下创意产业链的所有需求，可以这样去总结：离开了CG技术，基本上没有办法去谈当代设计教育。图2-4为三种模式对应的时代特征。

应试模式 —— 农耕时代特点 —— **模仿再现**

工业设计模式 —— 工业时代特点 —— **商业化制造**

新基础模式 —— 信息时代特点 —— **创意创业链**

图2-4 三种模式对应的时代特征

手绘2D、手绘3D之间的工作比重已经发生了巨大的倾斜，职业教育领域应该发生一个转变，也到了一个必须要调整的时期。我曾经碰到过不止一次，学生进入大学经过训练之后，会对大学的学习内容和之前考前的训练方法产生思考和疑惑，会产生之前考前的训练是否毫无意义这一困惑。

那么这是什么原因造成的呢？是源于我们之前高考的考前培训并没有系统地告诉我们如何理解形式与色彩，没有让我们真正理解形式与色彩，所以导致了基础与设计割裂的结果。如果进入高校还是用这样的方式去学习，那么进步是非常不显著的。不带理解的基础训练，只是勤快地锻炼了手部肌肉。

用眼观察、用手塑造、用脑审美，长期训练眼和手的最终目的是让脑形成相应的审美趣味。基础训练中，素描与色彩训练的首要目的是训练"正确的"观察方法，也就是要学会"看"，学会怎样看世界、怎样理解世界、怎样分析世界，然后才能谈塑造、谈表现。

审美混乱是其中第一个问题，有很多学生曾当面对我说，抑或心里那么觉得："我是高考高分考进来的，我的审美应该没有问题。"那现在我们来回答一下，什么是好的艺术作品？评判的标准是什么？是美吗？那么什么是美？这些问题你有没有自己思索过？

日本2020年奥运会吉祥物设计的海报，当时组委会设计出A、B、C三项方案（图2-5），

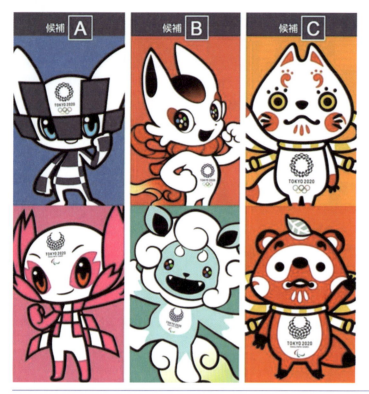

图2-5 东京2020年奥运会吉祥物角色设计

让日本国民上网投票决定。在结果出来之前,我预测A突围的可能性最大;但不少设计类的学生都认为不是B就是C。我当时给出的审美分析是:首先从可爱性上来说,三个最终入选展示的设计方案都符合这样的特征;但三者放在一起比较,B和C的可爱性是非常普遍的,唯独A里面融入了科技感,而科技元素必然是未来日本主要追求和传达的一个方向,所以我认为A肯定会脱颖而出,最后的结果也证明了这一点。这个例子说明了什么?我们不能预知未来,但是如果我们有一个良好的审美逻辑,可以提升我们预测和判断未来结果的准确度,这在设计方案的研发和选择过程中是非常重要的。

审美分析与造型逻辑是紧密相关的,但是我们以前是分开教学的,老师在授课过程中很少引导学生去判断与分析一张画为什么好(Why)、怎么好(How)?而这种分析在设计基础课中是核心内容。

我们再来看一组图2-6,图(a)是诞生于14世纪的中国永乐宫壁画,图(b)是诞生于16世纪初的西斯廷教堂天顶画。两者同为壁画,但是它们的审美选择和造型逻辑是截然不同的。永乐宫壁画以线为主,透露出东方文化的飘逸与优雅;西斯廷教堂天顶画以面为主,呈现出西方文化中的浑厚与力量。一个基于气韵来造型,一个基于解剖来造型,都是造诣极高的技术精品,无法分出高低,只能感受背后的文化形态,我们不能因为风格上的偏爱而去否定另一种风格。图(c)是日本竹谷隆之设计的角色,秉持了东方的审美,以线为主要造型手法,以气韵的流动为构成内核,没有特别强壮发达的肌肉;图(d)是大家耳熟能详的漫威角色钢铁侠,它秉持了米开朗基罗的天顶画,具有浑厚而有力的西方审美,肌肉解剖外显呈块面化。这就是东西方设计师在不同文化审美的影响下输出的不同画作,这也是不同的文化所创作的作品中应该传递出来的审美。

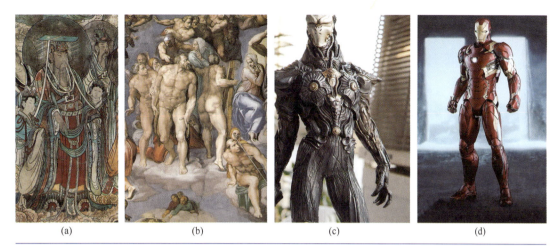

| (a) | (b) | (c) | (d) |

图2-6 古今-东西方文化的人物造型对比

如果没有良好的审美基础，单纯地抄袭形式，就会出现混乱的设计，让人没有文化归属感，这也是我们目前设计普遍遇到的问题，在我们东方的审美语境中经常会出现西方审美的对象。所以我们从视觉审美分析入手训练，最后还是要回到文化审美上去，做到中国美术学院许江院长所提出的："品学通、艺理通、古今通、中外通。"

2.2 写生，你真的会吗

艺术生容易低估练习写生的重要性。一位艺术家只凭眼睛去绘画是不能和懂得写生原理的艺术家相媲美的。

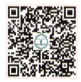

扫码看视频

但，写生，你真的会吗？

当我课上抛出这个问题的时候，大多数学生的反应是写生不就是画画吗？我怎么不会？然后我会抛出第二个问题："如今画室的常规培训流程是画照片或者老师指导你临摹，有多少人从学画开始，从来没有写生过？"

这时学生才慢慢反思之前学画的经历，重新思考这个问题。他们所"绘画"的对象可能是这三类：高考高分卷、经典大师作品、照片。首先，高考高分卷是经过特定体系认定的内容；其次，经典大师作品背后是行家的思考方式和处理方法，如果不理解背后的原理，那你熟练的是塑造技法而非思维（后续章节会具体谈论这个问题）；最后，照片是拍摄者的审美与视角，照片事实上是被摄影师概括和处理过的图像，它不是自然的图像，有很多东西实际上是被摄影师用光线、快门和捕捉角度等方法给弱化的，同时也有很多关系是被摄影师刻意强化的。图2-7为传统写生训练和当下画室训练的差异。

这里我们重点来讨论，画照片和写生到底有什么不同？我的结论是观察方式的不同，导致你创造的思维过程会不同，最终得到的结果也不同。

首先，画照片不等于写生，因为照片和人眼基于两种不同的成像逻辑。照相机成像属于单点聚焦，它是由一个交点构成的图像；而我们的双眼是双聚焦，看到的空间和对象是合成的，所以我们观察物体的时候会产生一种空间感。照片给了你一个静止的开始，这个静止的画面将很多元素都概括好了，明暗、结构、空间等信息都静止在二维的平面上，你照搬就可以。照片能够捕捉我们看不到的一种真实，但是它仅仅是那一瞬间的真实。但如果是写生，你所在的三

传统的训练方法			画室的训练方法		
3D到2D	强调一个立体空间的思维能力	眼睛是3D扫描器	2D到2D	范画或者真人照片临摹	眼睛是2D坐标的图像讯息转移器

图2-7 传统写生训练和当下画室训练的差异

维空间、面对立体的对象、时时刻刻变换的光与影,你无法从一个静止的、固定的视角去观察对象,从平面的思维去捕捉对象信息,从而完成转换。

举个例子来解释,画照片相当于你捂上一只眼睛画画,用一只眼睛看到的平面关系,是看不到和感受不到空间的,而绘画第一个要解决的就是空间问题。用两只眼睛开始写生的时候,会感受到那种几乎无从下手的空间关系,你画的就不再是一条线或者一个轮廓,需要你用剖面意识去理解和感受空间。

其次,当你写生面对真实空间中的对象时,会有无数细节需要处理,甚至会有一刹那感觉无从下手。但这些关系和对象变成照片后,你会发现其实是可以下手的,因为照片上真正能容纳的细节非常少,传递出来的信息量是有限的。在画面上塑造的造型,肯定要超越照片,或者超越视觉,你要加入一些主观的因素,改变一个事物本来的属性,加入画者一部分主观的强调、概括、弱化。

所谓的造型能力,需要有更深刻的东西,它指的是在画画过程中对一个事物进行重新塑造的能力。比如你去发廊修剪头发,只是头发长需要修理,这叫剪头发。但是如果洗、剪、吹全套都用上了,再把头发烫一下、染一下,从发廊走出来时,你整个人的气质都变了,这就不是简单的修剪头发问题了,这就叫造型,是对你个人气质的重新塑造。

毕加索的画,肯定算是难理解的,但是他的很多看上去很离谱的画都是写生(图2-8)。他会让模特儿在画室里面随便溜达,他观察运动中的模特,就画出了立体主义时期的作品。毕加

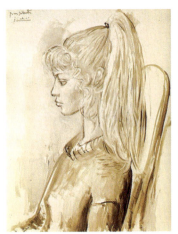
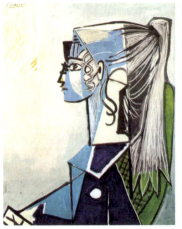

图2-8 毕加索1954年为西尔维特·戴维绘制的系列肖像作品

索即便画得很不符合视觉习惯，但他也不想脱离模特生编硬造，他画面里的每一根线条都是依据模特给他的刺激。

贡布里希认为写生就是视觉心理学的过程，用"所见"来修正"所知"。画家会在这个纸面上表达感受，这种感受可能会强调某一个局部的特征，这种强调是视觉心理对这个形象进行的调整和修正。在这个过程中，因为写生的人会用自我的精神、情感和个性去修正其"所见"，从而慢慢形成自我的认知和品位，我们称之为"审美"的养成。而这个过程就是西方古典主义的精髓。

那么什么是西方古典主义？古典主义真正的培养目标是什么？

以经典的《巴尔格素描教程》为例，这套教程供19世纪法国的设计学校或商业和装饰艺术学校使用。这本教材认为设计师应该从高雅品位的基本原则中汲取营养，从而使其能制造在国际市场上有竞争力的商业和工业产品。而良好品位源于从古代雕塑艺术升华而出的经典形象。良好品位和对自然的研究结合在一起，就有了"理想的美"（le beau ideal）——以最完美的方式表现自然——有时也被更具体地称为"自然的美"（la belle nature）。为了达成这一教学目标，巴尔格的教学方法分为三步：第一步是雕塑写生；第二步是大师画作临摹；第三步是模特写生。文森特·梵高曾两次独立临摹完该教程，毕加索在巴塞罗那美术学院求学期间也曾临摹过部分内容。

品位是艺术的核心要素。古典主义的美学源头是古希腊之美，所以古典美学的研习会从石膏写生开始，这些石膏像大部分仿自古代的著名雕塑作品，目的是从头感受希腊，至今中央美术学院和中国美术学院大学一年级的基础课依然会有石膏像写生的环节。

正统的石膏像训练有几个优势。首先，因为石膏像是静态的，从而可以专注研究单一视角或姿态；其次，石膏像多为白色或浅色，因此更容易观察光线明暗和表面阴影；最后，画它的时候可以去摸，可以去看它的形体。再深入观察你会发现，我们画的这些石膏雕像，其实长得并不像真人，它是被艺术家创作出来的"理想"中的人，他们通过收集整理个人面容和身体的独特气质，掌握了理想的人体形态，这使得古典作品在很多个世纪以来一直等同于高雅品位。这种"理想"的特点是清晰、轮廓连贯、造型的几何简化和形态的和谐；这些整体带来的形体和空间美感，通过我们的观察与描摹，感受这些作品的节奏、秩序与复杂性（这个概念会在下一章节讲述），会潜在地熏陶我们的审美意识。当我们真正感知到这种审美品位后，遇到自然中的美与不美，就能做出恰当的取舍。

巴尔格在他的《巴尔格素描教程》中还解释了古典希腊之美的体系——希腊风格既能维护各部分的完整性，又能将各部分结合成一个更大、更统一的整体。即整体和局部都精密、准确、形态清晰、各部分彼此独立又相互依存，这些特点让希腊雕塑哪怕只有残留的一只脚、一只手、一个头、一个无肢的躯体，也能自成一件令人艳羡的完整作品，同时又能让人隐约感受到已缺失的和谐整体。

18世纪德国美学家温克尔曼称古希腊的雕塑是"高贵的单纯，静穆的伟大"。我们可以把这套理论称为有意味的形式，它也完美解释了为什么断臂的维纳斯和破损不堪的帕台农神庙依然可以带给我们强烈的震撼，也论证了古典之美的内在与外在、整体与局部的审美闭环，见图2-9。

但为什么我们考前训练达不到这种效果？我们的考核标准更看你是如何还原对象明暗的，而不是考核你对这种造型背后审美的理解（原因前文已有阐述）。此外，在我看来还有两个原因，其中一个原因是石膏像，由于过去缺乏3D扫描技术，复制雕塑的唯一方式便是通过

图2-9 古希腊雕塑的造型之美

翻模。频繁地翻模又会损害原作,所以全世界原作翻的模具就只有几个。目前国内广泛使用的石膏像大多是由颜文梁在20世纪投入巨资从欧洲引入的,在当时是非常珍贵的艺术教具。传闻中央美术学院的石膏雕塑陈列馆中的大卫头像甚至是由徐悲鸿用自己的画作交换回来的。尽管如此,这批石膏像经过了近一个世纪的复制和再制,与原作在细微细节上已经出现明显的差异。因此,当我们今天审视这些石膏像时,其所能反映的古典美学元素已经在很大程度上被削减或曲解。这不仅对作品本身的审美价值构成了影响,而且也限制了它们在艺术教育和研究中的潜在应用价值。图2-10为石膏像和原作的对比。

图2-10 石膏像和原作的对比

另外一个原因是我们近代西学之路在一开始没有找到古典美学的源头。我国学习西方艺术，是从李叔同、徐悲鸿这一代人开始的。徐悲鸿是1919年到的巴黎，但是他真正成为巴黎高等美术学院注册生是1921年，他真正在巴黎高等美术学院学习是1921—1926年，也就是说，在整个20世纪上半叶留法、留欧的体系中，只有徐悲鸿一个人经过严格的学院培训。从今天来看，徐悲鸿先生有他的局限性，他并没有提出古典主义这样一个概念，实际上他所学的的确是学院派的绘画，而且带有自然主义倾向，又和当时的印象主义进行了结合。可以看到在他所有的言论中，没有特别强调古典主义造型的一些特征，仅仅解决了学院的写实系统问题，这是特别遗憾的一件事情。20世纪50、60年代，当时我国学习的是苏联巡回画派，这个巡回画派是学院派和印象主义结合在一起，后来到80、90年代，就开始进行现代主义，我国在学习西方造型的语言体系过程中，从来没有特别认识到古典主义的重要性。

当然，这也情有可原，因为欧洲在当时也处在传统艺术与现代艺术的交替中，而中华人民共和国成立之后，在艺术风格和造型体系的构建与学习中，很长一段时间都处于摸索阶段。如今身处21世纪的我们，应该重新复盘和推导，重塑培养的目标。

单纯的写实不等于西方古典之美。西方艺术史告诉我们，绘画艺术并不是画和我们眼睛看到的一样的东西。如果说写实主义告诉我们的是一种创作态度和方法，那么古典主义告诉我们的是建立在表达现实基础之上，还能不能有更高的美学追求？古典主义就是一种美学追求。虽然古典时期已经离我们远去，但是古典之美是我们当下做创作应该了解并感受的一种美，一种造型的逻辑和体系。那有没有办法通过调整写生时的观察和塑造方法，来使我们通过训练感受这种不可言喻的"美"呢？

有，但是很难通过文字简单地梳理清楚，我尝试总结两点：第一点是对极致美感的体验一定要来自对于这种形体结构准确的感受与表现。因为你只有把它画到极致得准确，才能感知到它特别的美。如果没有这种极致准确地与对象互动，只画一个大概，那你对美的感悟就只能理解到表面。而美的层次越到极致，越接近不可调和，只有到了多一点儿、少一点儿都不行的状态，它才越趋于完美。所以观察方式的改变和认知理论的学习，才是画好它的本质。

第二点是绝对到位的这种形体是怎么出来的？我们画画一直强调的是我们画的是什么？不是形状、轮廓线、明暗，而是形体，是实实在在的有雕刻感、有空间的实体，这是我们画的内容。那种牵一发而动全身的整体性、隐藏在不同结构与结构之间的关联、可见与不可见、实与虚，这种不可用语言描述的微妙，只有在你不断打磨、修改、雕琢之后才能呈现。

审美的提高不是用眼睛看，光看是没有用的，还要通过基础训练来提升审美。之后的章节会基于这个问题，从不同的层面进一步解释和论述。

2.3 有意味的形式（形式法则—HOW）

如果参加美术高考的考题是辆摩托车，你会怎么去画？按照写实的手法，可能会着重看摩托车的材质、光影效果、明暗对比，这是考前训练的方式。而进入大学学习设计基础课程的时候，我们的观察方法就必须改变，要从不同的角度去观察。同样一辆摩托车，你要考虑它的基本线，油箱和座位尾部形成的整体感，轮胎高度和整体机身高度的限制，视觉中心集中在油箱和发动机的纵贯线，斜方向的角度，前叉的斜角形成了一个矩形等形式构成，如图2-11所示。此时你的审视、观察的切入点就和之前不一样，这样就会改变你的思维流程，最终使你创作出来的

扫码看视频

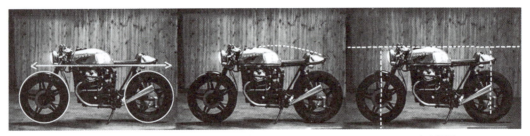

图2-11 摩托车的新观察视角

作品形式不一样。

通过基础训练来提升审美，当我们再以素描的方式去训练的时候，结果就会不同。素描作为一种探索手法，作为基础的导入观察、理性分析、记录、设计创作，它科学性地呈现是非常重要的、有价值的，至今无法用任何方式去代替这个形式的存在。

康定斯基是一位非常了不起的艺术家、教育家。他是包豪斯的教师，也是现代构成教学理念的创始人，他提出过一个观念叫"艺术科学"。他认为：艺术的发展必须要有科学的严谨性，只有通过显微镜式的分析，才能获得详尽的艺术科学，使艺术学科超越艺术的界限，所以我们必须用科学的、严谨的方式去分析，去扩充艺术的边界。

我们再来看图2-12，在画面中能读到哪些信息呢？是否只能看到一个人骑着车从远方过来？在目前的视角很难观察清楚这个人物脸部的具体特征，只有当他凑得更近的时候才能观察到。这种观察上的顺序其实也是我们从心理上去审美的过程。贡布里希在他的著作《秩序感》中提出了这个概念，即节奏→秩序→复杂性，他认为这是人看到事物的一个审美的过程。就像刚才看的那张图片，我们第一眼是不可能看到对象的复杂性的，当那个人走近的时候，才能一窥究竟——人的身体比例、形象特征等更多的细节。再举一个例子，当我们看到一辆跑车，如

图2-12 人物的远景和近景

果第一眼就被它吸引,绝对不会是因为车里面座椅的质感特别好,表面材质特别光滑,而是因为那辆车的节奏——车本身的弧度、切面的转折将你吸引,激发你审美的快感(加入有意味的形式),这就是汽车本身的节奏和秩序。

贡布里希在《秩序感》中提出,一切的创作和设计都离不开人们的思维和心理,那么不论诗歌、音乐、舞蹈、建筑和书法,还是任何一种艺术,都可以证明人类喜欢节奏、秩序以及事物的复杂性。节奏→秩序→复杂性是一个审美循序渐进的过程,也是构成自然万物的一个递进关系。而上文提到的审美混乱的特征是什么?是只能看到复杂性,或者第一眼被复杂性所吸引。举个很简单的例子,很多人看画展的时候,往往因为一幅画的细节质感做得非常出色,就感叹这张画画得很好,巧夺天工。为什么呢?他们在审美开始就陷入了一个怪圈——被这张画面的复杂性给吸引了,为技术的呈现所臣服,完全没有去观察,甚至去分析画面本身的节奏和秩序。所以,我们正确审美方式的开展不能以复杂性作为开始,而应该以复杂性作为结束。

可以总结一些审美混乱的行为:只能鉴赏单一风格的艺术形式;只能看到物体的复杂性。

下面来讲解节奏、秩序和复杂性三者之间的关系。首先来谈节奏,一提到节奏,第一个反应肯定是和音乐有关,相关联的词有:急促与平缓、长和短、快与慢;如果从绘画上来说,那可能是明和暗、深和浅、圆和方、弧线和直线、直线和斜线等。

那一段声音、一个画面光有节奏上的变化就是好的艺术品吗?并非如此。节奏需要被控制、被秩序化,秩序是对节奏的一次梳理,一次升华。那在创作中应该追求什么样的节奏+秩序?应该遵循什么样的规律?什么样的组合能唤起人类普世的共鸣?基于这些问题,古代西方发现了一个新的密码——黄金比例。

《设计几何学》这本书非常详细地介绍了黄金比例+费氏数列+柯比意的基准线,通过平面设计+建筑设计+产品设计+室内设计等40个经典案例,可以帮助大家掌握设计背后的数学逻辑。

黄金比例这个名词最早来源于毕达哥拉斯的著作《几何原本》。据说有一天毕达哥拉斯在逛街,听到了铁匠打铁的声音,回味之余觉得声音非常动听,他回去后研究这段美妙的旋律,发现背后蕴含着一个规律,而这个规律就是黄金比例(图2-13)。

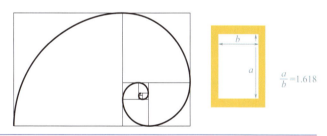

图2-13 黄金螺旋和黄金比例

黄金螺旋并不是人类发明的曲线,而是我们所处世界的一些规律,是人们长期观察之后总结的,整个自然界都遵循这个规律生长、构建:鸟从天上飞到地面,不是做直升机式的直线位移,而是根据黄金螺旋的方式慢慢降落;从台风的形成到花朵的生长方式,再到DNA的排列方式,甚至宇宙的星云,也是如此。黄金比例是人类最早遵循自然法则展开设计的一个尝试,是这个星球上最为朴实的审美原则。图2-14为自然界中的黄金分割案例。

无论是古埃及的金字塔、古希腊的帕特农神殿、法国巴黎圣母院这些著名的古代建筑,还是遍布全球的众多近现代建筑,尽管其风格各异,但在构图布局设计方面,都有意无意地运用了黄金分割法则(图2-15),给人以整体上的和谐与悦目之美。

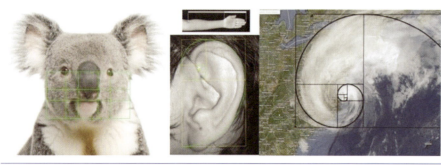

图2-14 自然界中的黄金分割案例

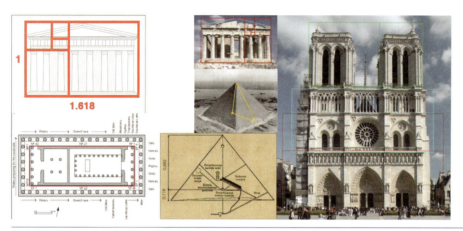

图2-15 建筑中的黄金分割案例

文艺复兴时期,以达·芬奇为代表的艺术大师们花费大量精力寻找所谓美的形式,最终发现了黄金比例在造型艺术中的美学价值,并将其特征在美术创作中发挥到了极致。纵观西方艺术史,杰出的作品几乎都与表现卓越的黄金分割率有着千丝万缕的联系,见图2-16。

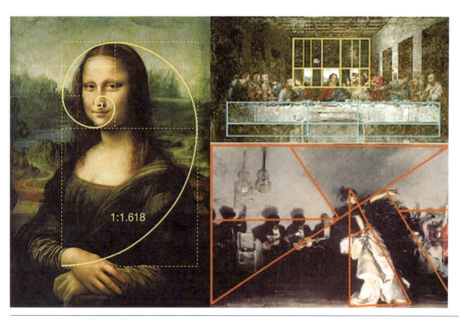

图2-16 西方绘画中的黄金分割案例

而数值1∶1.618近似于2∶3，用这种2∶3的数值展开的组合形式切割画面，就会形成最初步的画面构图体系，比如画面中的2分法（对称构图）、3分法（九宫格构图），还有5（2+3）分法，都是让人感觉舒服的构图。

只要我们用心地观察一些艺术杰作，艺术家都会在画面的1/2处、1/3处和1/5处有所交代。

以中世纪的弗拉基米尔圣母像（图2-17）为例，如果我们从解剖学上来说，你会疑惑中世纪的那些人是不是不懂解剖？小孩的脖子为什么如此奇怪？抛开解剖学，从构图形式上来说，可以看到圣母鼻底到小孩的脖子，再到小孩衣折的第一个转折点和膝盖的第一个转折点，都位于画面的中线上，所以在这张作品中，人物的结构是为背后的画面构图服务的。

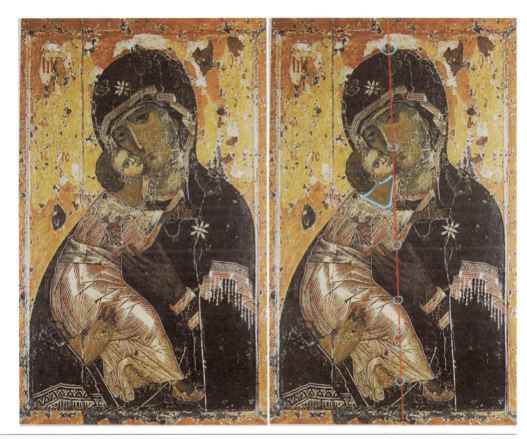

图2-17　弗拉基米尔圣母像

图2-18是一张印象时期某画家的作品，你有没有发现画面上有一些让你感觉不可思议的地方？画面中有没有暗藏着画家一些奇思妙想的细节安排？有没有感觉一些对象所在的位置暗藏玄机？比如画面前景里红色的植物就是这样的存在，位置安放得极为巧妙，而这些位置背后又有怎样的规律呢？

如果用1/2、1/3和1/5的方法分割这幅画，就会发现原来这些花的位置都是经过人为设计的。从左边数第二束花，它的根部在画面的1/3处，它的顶部在画面中第二个1/5的地方，同时我们纵观画面，可以看到画家在那些1/3和1/5以及1/2的地方是有很多暗示的。

黄金比例的那些美感，其实就是数之美，良好秩序下的节奏产生的黄金比例是"数"之美，作为未来设计行业的从业人员，懂得"数"之美、掌握"数"之美、运用"数"之美，是我们职业的基本要求。

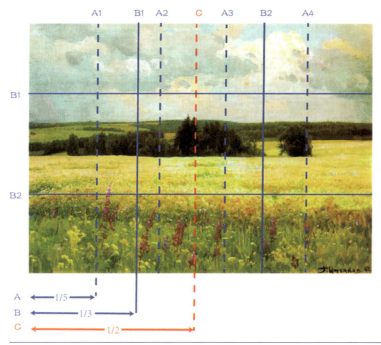

图 2-18 印象派画家的画作分析

在很多现代设计中，小到 Logo 的设计，大到 UI 界面设计，都是基于黄金比例的数之美所产生的，如图 2-19 所示。1.618 被广泛认为是黄金比例的精确值，这一比例在设计领域中具有

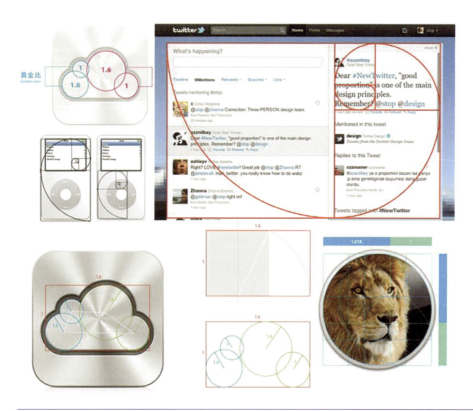

图 2-19 现代设计中黄金比例的运用

重要地位。然而，在实际应用中，为了简化，这一比例常常被近似为1:1.6。进一步简化，甚至会采用2:3（即1:1.5）来替代1:1.6。这种简化在构图原则中尤为显著，例如在后续讨论中我们会看到，常见的构图技巧如二分法和三分法，其实都源自于黄金比例1.618的变体。这种灵活的运用和转化，使黄金比例在艺术与设计领域中保持了其普遍性和适用性。

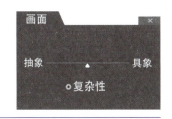

图2-20　抽象与具象的调节面板

　　基于良好节奏和秩序之上的细节称为复杂性，它可以是更多的质感、色彩、空间和结构等。如果我们把它想象成软件中的一个可调节的选项（图2-20），两头就是抽象和具象的两种风格，而复杂性就是可以调节的那个参数点，复杂性越高，画面就越具象，真实度也越高，更趋向于古典；复杂性越低，画面就越抽象，真实度也越低，更趋向现代。

　　图2-21是安格尔古典主义的绘画，放大后可以看到，画面细节做得非常丰富，小到衣服布纹质感的表现，大到人物手上的装饰品，都表现得尽善尽美，非常漂亮。这就是古典主义将复杂性做到极致的体现。

图2-21　安格尔作品与局部

　　再来看图2-22，左边是前面分析过的印象派风景画，是一张复杂性较多、偏具象风格的图；右边是荷兰风格派蒙德里安的画，是由直线和横线组成的，几乎去除了画面的复杂性，偏抽象风格的画。如果我们把左边印象派画作中的复杂性剥离掉，最后会剩下什么？云与花的位置关系、远景与中景之间的联系，是不是就是直线和横线？这两张画面，如果我们从复杂性上来判断，绝不会认为它们是一类作品，但是如果我们把复杂性去掉，单从节奏和秩序上来说，它们底层的美学方式都是一样的，都是横线和直线构成的作品。所以我们可以再次证明一点——复杂性的多和少，决定了它的艺术风格。

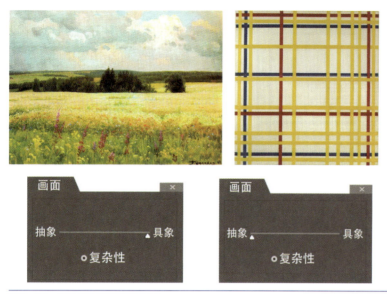

图2-22 复杂性不同的画作对比

最后总结一下本节内容。节奏是什么？节奏是反义词的组合；秩序是什么？秩序是节奏的规律和构成；复杂性是什么？复杂性是细节的呈现。这三个循序渐进的要素，在艺术设计中是最为关键的。我们要做到从具象到抽象，就是要抓住核心的训练要求，对画面的复杂性进行剥离，而课程的训练难度在于我们如何在保持画面节奏和秩序不变的情况下，剥离它的复杂性，达到一种新的画面构成，这是非常重要的一点，也就是在剥离复杂性的同时，不能破坏画面中原有的节奏和秩序，这是我们训练的要求，也是非常大的一个难点。所以，从具象到抽象的训练，就是让我们把握节奏和秩序，逐渐减弱复杂性的过程。

2.4 寻找隐藏的韵律线

图2-23中，图（a）是布格罗的画，图（b）是毕加索的画。同时期的两个人，为什么布格罗的名字鲜有人了解，淹没在历史长河中；而毕加索却成为现代艺术的代表，哪怕是在非艺术领域都能家喻户晓呢？同样是艺术作品，为什么会有天差地别的艺术地位？所以我们再回到一个核心问题，评判作品好与坏的标准是什么？

扫码看视频

所有画在二维平面上的东西，其实都是幻觉，说到底是一个心理游戏。要玩好这个游戏，首先要了解游戏规则，而这个游戏规则和视觉心理有关，所谓外行看热闹，内行看门道，我们要明白在有意识或无意识的情况下，是什么引导了眼睛的视线？

阿恩海姆在其著作《艺术与视知觉》中将格式塔心理学运用于对视觉艺术的分析，从平衡、形状、形式、发展、空间、光线、色彩、运动、张力和表现等十个方面探讨了艺术中的视觉问题。格式塔心理学认为有两种力：一种是外在世界的物理的力；一种是内在世界的心理的力。最经典的模型就是Kanizsa的三角错觉。它表明人会脑补形与形之间的关系，哪怕没有明确的直线将它们连接起来。

如图2-24所示，三个不同类型的三角错觉模型放在同一画面上，图（a）的模型有三个点，三角形的形状感弱，不那么强烈；同样的，图（c）也没有给人强烈的三角形的感觉，因为右

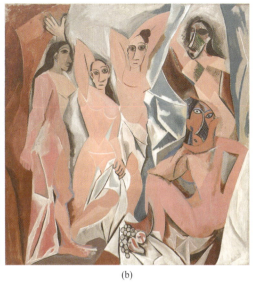

图2-23　布格罗与毕加索的画

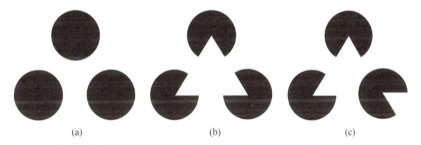

图2-24　不同类型的三角错觉模型

下角的三角切口改变了位置，大脑就无法感受到暗示，帮助我们补齐三角形。我们可以通过这三张图片得出一个结论：不完整和不明显的格式塔都不会形成强烈的暗示。图（a）和图（c）的图形不会让我们形成一个非常明确的三角形的形态，唯独只有图（b）的图形，能让我们感受到三角形的感觉。

我们来看一下现实生活中的例子，比如将很多障碍物排成一条直线（图2-25），虽然没有实际的线把它们连起来，但我们依然会感觉到这条直线的存在，大脑会自动帮我们补齐那根线；人行道也是这个原理。我们可以用一句话来概括这种现象，叫作同形同构。简单来说，印象中存在的东西，一旦与外部的世界形成相呼应的暗示，你的脑中便会构成相应的形状。

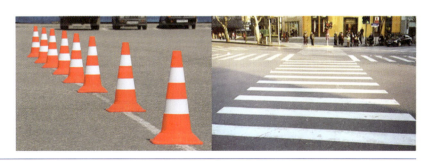

图2-25　生活中的例子

我们再来看一些比较经典的暗示，以图2-26（b）为例，观察到它的正形是一个瓶子，但是它的负形形似人的侧脸。

(a) 封闭原则　　　　　(b) 圆底关系　　　　　(c) 相对大小

图2-26　经典暗示1

另外，比如图2-27这个大写的字母A，在不停简化的过程当中，只要保证它的关键点位有相应的暗示，这个具象的A就会在你脑中显现，哪怕简化到最后只剩几个线段，依然能从中辨认出这是个字母A。

图2-27　经典暗示2

再比如一个完整的杯子，只要在简化的过程中保留它原有的特征，我们就能在脑中还原出杯子的形象，如图2-28所示，这也是上面所提及的同形同构。这个概念对我们在"从具象到抽

图2-28　经典暗示3

象"的过程中，把握特征并简化特征中起重要作用，也是最重要的训练要求，因此我们要了解这个概念。

回到课题，画面中我们很容易被实线所吸引，跟着实线的结构去游走，这样容易落入细节的俗套；而只有从虚线去审美一张画，才能真正读懂画面背后的结构。那么问题来了，什么是实线？什么是虚线呢？

我们通过图2-29来分析和实践这个问题，这张画我们并不陌生，画面中可以看到哪些实体的线呢？首先，我们经过专业的学习，一定能从景深来分割这幅画的空间。通过景深可以将这幅画分成四部分，第一部分是前景的绿草和红花，第二部分是中景的金色麦田，第三部分是远景的绿植，第四部分是天空。那么实线在哪里？比如参差不齐、组成各种形状的深绿色树木与金色麦田的交界线，天空与山脉的分界线等，这些都是实线。

图2-29 风景画的分析

而虚线是由画面中存在的点构成的。比如图2-30中C的位置，它在画面1/2的分界线上，在这根线的左下角有一束像箭头一样向上的红花，它会引导你的视线往上走，然后经过这条线，在纵向画面的1/2处，我们可以观察到一个V字形的剪影，两个形似箭头的形状相互呼应，最后我们再将视线移至C的顶端，有两块颜色不一样的天空，一个是浅色，一个是深色，一个是亮色，一个是暗色。还有前景中的几束红花，也都不是随意安放的，比如，第二束花的斜线朝向正好根部在B1的1/3处，顶部在A2的1/5处，且根据纵向的线条往画面上延伸，分别会经过树林体块的交界处，云冷暖的过渡处以及云造型中转折的点。正是这些细节的点构成了画面中的虚线，以此引导我们的视线。

如果一个地方如此，可以称之为巧合，如果所有视觉延伸点都有，那就不是巧合！用这个方式仔细审美整张画面之后，会发现画面中有很多类似的竖线和横线，所以这是这幅画背后的审美结构，是看不见的线，但又是撑起这幅画最基本的结构。

不同语境下，这种线会有不同的称谓，如引导线、构图线、结构线等，我最为认同的是包豪斯的教师伊顿（Johannes Itten）的说法，他称这些推移的线为画面中的韵律线。个人认为"韵律"这个词非常贴切，韵，代指节奏，律，代指秩序，韵律结合在一起，也能很好地体现画面

图2-30 风景画背后的虚线

中"虚线"的意境。图2-31是伊顿分析大师弗兰克的作品《崇拜》，他在包豪斯教导学生的时候要求用韵律线来分析艺术作品，目的是让学生们把握原作品的内在精神与表现内容。

图2-31 伊顿的构图分析

上一节，我们将这张风景画和蒙德里安的格子画放在一起对比，本节会进一步论述这两张画（图2-32）为何有关联、它们的韵律线是如何呈现的，相信大家会有一种豁然开朗的感觉。这两张画背后的韵律线是一致的，都由直线与横线推移而成，区别在于一个非常写实，而另一个是用线和面去表现对象。推移也是一种模仿自然的结果，就好像水面的涟漪、光波的传递等。既然有直线推移，根据难度的提升，画面应该还会有斜线推移、曲线推移和终极的不规则推移。那么怎样的线的秩序才能被称为推移？

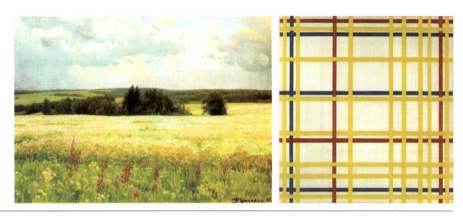

图2-32 印象派风景画和蒙德里安的作品对比

根据规律的定义：重复出现三次及以上，我们可以得出：单独的一根线不能称为推移，有节奏但是没有秩序的一排线也不能叫推移，只有一组按照秩序排列的线才能称之为推移。所以可以得出：只有平行的一排线且重复出现三次及以上，才能说它是有规律的。图2-33为不同韵律线的比较。

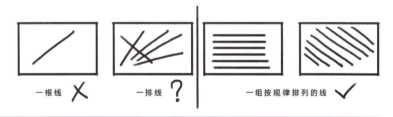

图2-33 不同韵律线的比较

我们来看下面这两张画，它们分别属于斜线推移（图2-34）和弧线推移（图2-35），画家常用亮色去暗示并连接隐藏在画面中推移的虚线，就如图2-34通过画面中的白点构成了斜线。

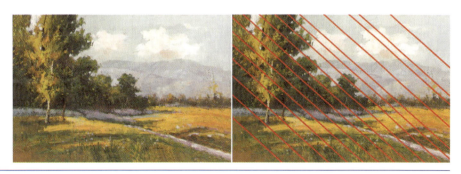

图2-34 构图中的斜线推移

图2-35 自然中的弧线推移

图2-36是梵高画的《咖啡馆》,我曾经给一些去过法国阿尔勒的人看这幅画,他们去过那个咖啡馆,并没有梵高画作中的感觉。这是当然的,因为艺术家在创作一幅画的时候肯定会对原本的对象进行重新布局,正印证了一句话"艺术源于生活,艺术高于生活"。为了形成画面中的弧线推移,原本的场地中并没有右侧这棵树,梵高特地在画面中增加这棵树是为了更好地暗示出弧度的推移,这棵树的弧线和朝向,正好和左边的棚构成了弧线的对应。画面里天空中的星星可以与屋檐的外轮廓连接,形成另一条推移的弧线,画面中其他元素之间彼此也会形成相应的弧线推移。所以,看不见的不表示不存在,而那些看不见的线往往是审美的核心。当我们学会如何审美,掌握心理游戏的规则,也就真正学会了打开艺术的正确方式。而这种方式不仅仅停留在绘画作品上面,甚至建筑、工艺品都会符合这样的结构。

图2-36 梵高《咖啡馆》中的弧线推移

比如巴黎的凯旋门（图2-37），它是古典审美所制造出来的建筑物，如果我们只从细节上去审美这个建筑，无法完全感受到古典建筑的美学特点。考前学生会对凯旋门比较熟悉，因为我们都画过马赛曲的石膏像，它是凯旋门图示中的一部分，但这是整个凯旋门的审美核心吗？凯旋门之所以美，其中的核心依然在于结构中看不见的线。首先，它是由一个个正方形组成的，拱门必须要解决的问题，就是拱门开多大，开多高？那么建筑师是如何解决这个问题的呢？先连接正方形的对角线，它们会形成一个中心点，以这个中心作为原点画一个圆，此时又会碰到另一个问题，圆画多大？他们选择将画面三等分，在正中间的正方形中绘制一个内切圆，由于是一个正方形，因此画面对角线的交点也就是中间正方形对角线的交点，随后将下面两个圆形合并成为拱门。这就是凯旋门之所以美的真正原因。

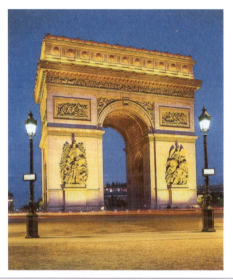
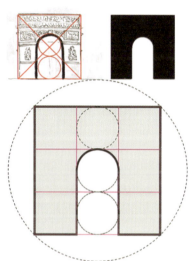

图2-37　凯旋门背后的韵律线

我们来看图2-38中的另一种秩序，通过上述方法分析其背后的韵律线，两者相对比，右侧凯旋门的韵律线就没有左边的美，所以从整体上看，巴黎的凯旋门更好看。

其实，朝鲜的凯旋门也有自己的设计理念和内在比例关系

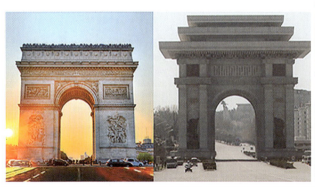
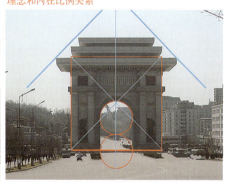

图2-38　巴黎和朝鲜凯旋门的对比

再次回到开篇的问题，图2-39（a）布格罗的画作之所以不被世人熟知，是因为画中的人物与背景没有关联，也就无法构成背后的韵律线，而图2-39（b）毕加索的这幅画，人物和背

景相互融合，形成一个整体。为了验证这个假设，把两张不同的布格罗作品放在一起作对比，将女人用软件PS到小女孩的绿色背景中，会发现PS换背景后的新画面毫无违和感，如图2-40所示，画面中的女子仿佛可以置身于任何一个背景环境中。

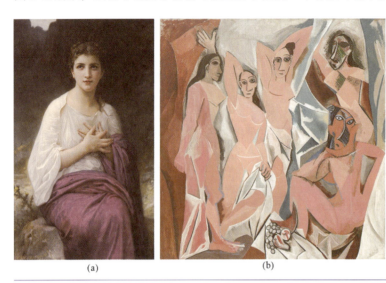

图2-39　布格罗和毕加索作品对比

图2-40　布格罗两张画背景合并

可能有人会说，布格罗和毕加索绘画风格不同，一个是古典主义的绘画，另一个是立体主义的绘画，没法直接比较，那么我们将毕加索的画换成与前者表现形式相同的画再次对比。这次和布格罗作比较的是新古典主义的旗手安格尔（图2-41）。两者在塑造技法上不相伯仲，甚至在少女的肌肤质感表现上，布格罗还更胜一筹，但是在画面构图的创作上两人有着天壤之别的差距。在下面内容中，我会通过用审美分析安格尔的这张《朱庇特与忒提斯》来揭示画面构图的秘密。

这两张画的冲突，也从另一个层面论证了2.3节中说到的问题：单纯的写实不等于西方古典之美。

图2-41 布格罗和安格尔作品对比

2.5 画面构图的秘密

一流的艺术品之所以是一流的,不仅仅体现在艺术家对复杂性细节高超地描绘,画面背后还有艺术家苦苦经营的"韵律线"。这些大师之所以能在同辈中脱颖而出,不是只有巧夺天工的造型能力,这是雕虫小技;大师之所以是大师,是因为他们对于韵律线的把控。图2-42中作品的灵活程度已经很难归纳到任何一个常规构图中,安格尔在这张画上,真正把韵律线玩活了,看似节奏很乱的线,背后却有严密的秩序来支撑,无招胜有招!我们试着通过韵律线分析安格尔绘制的《朱庇特与忒提斯》,探讨为何安格尔可以成为古典主义标杆性的人物,而布格罗却泯然众人。

扫码看视频

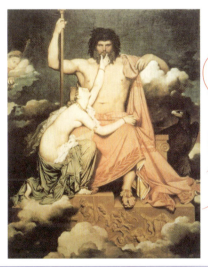
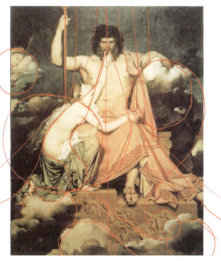

图2-42 安格尔作品的构图分析

第一步,找出画面中的直线,从宙斯鼻梁往下,穿过肚脐,再到手肘,经过下面雕刻的花纹,形成第一根直线,画面左侧,宙斯手中的权杖与画面右侧背景的明暗分别形成了两根直线。

第二步，找出安格尔在画面中安排的"运动"的韵律线，左侧女性的手臂顺着脊背到臀部，再到脚踝，形成了一个非常漂亮的S形。我们再来看左侧女性的脖子，似乎是反结构的，作为解剖学大师的安格尔会犯这样的错误吗？不会。我们可以观察到手臂至胸部和腰部，再到大腿，最后汇集到脚踝，再次形成了一条S形的韵律线。脚踝是众多S形韵律线的汇集点，以臀部一点为圆心，将该点与脚踝的距离为半径画一个圆，可以发现女性的肩膀、手臂、膝盖、衣褶甚至背后的云都被勾勒在圆中，左上方天使和云的造型也遵循圆形的韵律线。画面右侧，宙斯左手的下方，云、身体和老鹰的位置也可以构成一个圆形，而由这个圆形，又会形成一个S形的弧度，又随着底下的花纹回到女性的脚踝处……通过这样的方式，可以梳理出画面中非常多富有节奏感、运动感的韵律线。

如果我们将格式塔心理学运用在艺术绘画、摄影的创作中，就会形成一个新的知识结构——构图。构图并不是一成不变的，也不是泾渭分明的，优秀的构图往往是几种构图方式的组合。

构图分为静态构图和动态构图（图2-43），静态构图通常是对称的几何，古典绘画中较多；动态的构图通常是不规则的几何。

构图形式 ┬ 静态构图　　三角-----圆形
　　　　 └ 动态构图　　螺旋形-----S形-----发散形

图2-43　构图形式

首先我们来看看三角形构图，它给人稳定、安逸、坚实、不动如山的感觉。将三角形构图运用得炉火纯青的是文艺复兴时期的拉斐尔，他将三角形构图完美地运用在了圣母肖像画上（图2-44），我们重点来分析最左边的这幅图。

 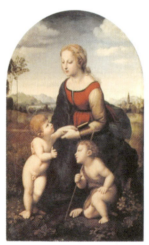

图2-44　拉斐尔作品

在画面中你能看见多少三角形？拉斐尔为了引导我们的视线，运用了人物的形态和眼神，圣母低头看向左下角的天使，而左下角的天使又看着右边的天使，他们的眼神就形成了一个三角形。这张画面最巧妙的在于圣母右下角露出来的半只脚，这只脚让我们的视线可以顺利移到画面下半部，与头和左下角天使形成了呼应，暗示了一个三角形。而拉斐尔之所以是三角形构图的高手，不仅在于他将三角形构图用在了画中，还在于他将许多相似三角形、全等三角形和等腰三角形运用在画面中。例如中间这幅图，依偎在圣母手边的天使的身体形成的直线与左下

角的天使手臂到脚踝形成的直线是平行的关系，由此类推，可以找到许多的平行线，并且每根平行线之间的距离相等，这是非常了不起的。再看右侧的图，天使手持的木棍指向圣母的头顶，右侧天使背部的直线向上也汇集在圣母头顶，这又把外部的三角形切割成一个等腰三角形和两个全等三角形，如图2-45所示。

图2-45 拉斐尔作品的构图分析

图2-46是鲁本斯的《抢劫欧罗巴》，运用了圆形构图。先来看构成这张图的元素：两匹马，两个男人，两个女人，一个天使和背后繁多景观的风景，那如何才能安排好这么多对象的关系和位置又不显得画面凌乱呢？需要把人物套入大的几何形中，而这张图将人物放入了圆形中，外层的圆恰好顺着马头的造型，压住了向前倾的马前蹄，而另一个马前蹄恰好在第二个圆的最外圈。仔细品味这张画，会发现鲁本斯安排的人物恰好在几个圆里面"舞蹈"，这也是为什么他的画面人物众多，造型动态复杂，但是看上去却一点不乱。

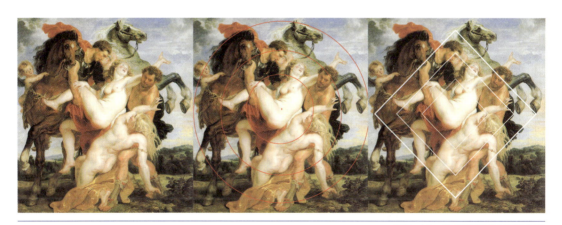

图2-46 鲁本斯作品的构图分析

鲁本斯同拉斐尔一样，并不满足于只安排一个圆形，他也在画面中安排了数个同心圆，并且每个圆之间的距离相等，同时他还安排了其他形状去对比，你能找到吗？圆形需要直线去对比，我们将画面中的引导线连接起来，会形成若干个菱形，由中心点向外延伸。

在前文中已经解释了黄金螺旋形成的原因，图2-47为自然界中的螺旋形。那么，将螺旋形运用在画面中，会形成什么样的效果呢？

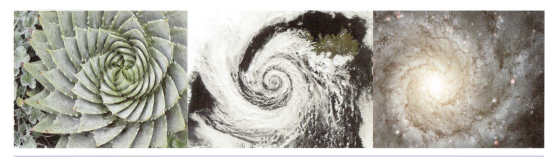

图2-47 自然界中的螺旋形

螺旋形构图多用于画面中有运动趋势的人物，我们来看看图2-48所示的游戏插图，你能看见画面中的螺旋形吗？由女性的腿部开始往上，将我们的视线以螺旋的形式引导到画面的中心，将这条引导线画出，就可以发现是一个螺旋形的图案。当然，我们的视线可以由里往外运动，也可以由外往里运动，这取决于我们的视点从哪里开始。

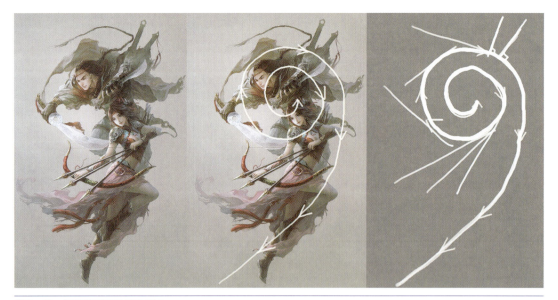

图2-48 游戏海报的构图分析1

同样的，有了弧线，我们需要直线与之对比，那么如何运用两者呢？从数学上来说，有两种运用方式（图2-49），一种方式是做圆的切线，另一种是做直径的垂线。在这幅游戏插图中，两种方式都运用到了。例如，男性手握刀柄引出的直线就是切线，而他背后背着的两把剑是以第二种方式出现的。

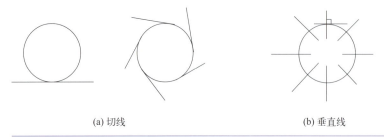

(a) 切线　　　　　　　　　　(b) 垂直线

图2-49 切线和垂直线

接着来看S形构图。S形构图与螺旋形构图，两者经常结合出现，都给人柔美的感觉。区别在于S形构图有对称性。这两者构图结合最好的是我国的八卦图设计，一阴一阳，阴中有阳，阳中有阴，形式和谐，包罗万象。太极图（图2-50）中圆的比例也暗藏玄机，由三种不同大小的圆组成，小圆和中圆的比例是1∶3，中圆和大圆的比例是1∶2。三圆之间的比例搭配和图形安排源于黄金比例而又高于黄金比例。

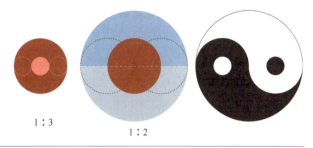

图2-50　太极图比例

图2-51中，你能找到其中的S形吗？根据中间这张图，可以看到下边人物旋转的方式，包括天空中圆弧形的物体，引导我们的视线到中心人物手的位置。我们再来看看画面中的直线，作者用直线打破了S形的下半部分，将其中的线单独抽出来，形成了右图，仍然是好看的。因此，一张好的图背后的框架一定是令人舒适的。

图2-51　游戏海报的构图分析2

最后来了解一下发散构图。它有非常强烈的视觉中心。

图2-52是德拉克若瓦的《自由领导人民》，当时最大的争议点是，在男性穿着得体的画面中，为何女性要裸露着身体？我们把政治层面的问题放一边，单从画面韵律线的安排来分析。这张画面的中心点是被高举的国旗，视觉中心点在上方，因此采用发散构图与弧形来构成画面。由女性手握的旗帜发散出数条直线，尤其是画面中右侧的建筑高低，是根据这条发散出来的直线特意安排的，包括人物手举的枪把位置和头戴的帽子的位置，都引导着边缘的线往中间聚集。画面底部的弧线通过人物结构和光线的明暗关系等被凸显出来，而弧线不会单独出现，

我们将其往上推移，可以发现由举枪男孩的手臂开始，经过女性的衣服，到红色飘带，最后到左边的云彩，同样符合这根弧线的弧度。所以只有将这位女性的衣服拉低到这个位置，才能更好地凸显出这根弧线，因此可以说，这位女性是为画面的形式感和韵律线而裸露了身体，同时也反映出她为了革命，不顾衣衫不整，心中只剩下追求自由与理想的信念，这也是画家想传递的理念，也拔高了画面的立意。

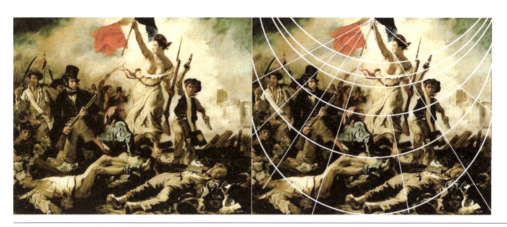

图2-52 德拉可若瓦作品的构图分析

那么，在生活中，是否存在这样发散构图的建筑呢？我们可以看到，如图2-53所示，有非常多的建筑都运用了发散构图。这种放射线+弧线的审美在20世纪30年代刮起了一股设计风潮，叫作装饰艺术（art deco）。

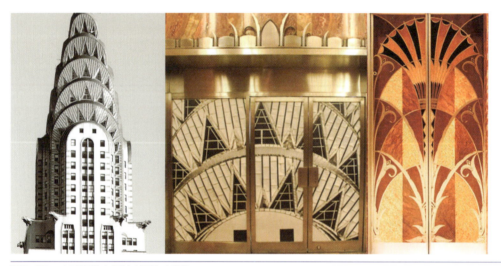

图2-53 克莱斯勒大厦外立面和内装饰

我们来看看张大千临摹的《青绿山水》背后的韵律线（图2-54）。中间的这幅图，画面中印章的位置刚好处于画面的中线上，再看画面下方，尤其是人物行走的路线，可以看见明显的弧线，从左边到右边贯穿画面，同时树木到湖泊也形成了弧线，那么画面中只有这一种弧线趋势吗？我国有句古话"来而不往非礼也"，既然安排了从下往上的弧线，那么也要从上往下安排弧线。从右侧的这幅图可以看到，山的造型以及树的位置可以形成另一组从上往下的弧线的推移。

图2-54 张大千作品分析

从以上分析可以看出：我国艺术家弧线的推移与西方人存在着区别。那么区别在哪里呢？我们的弧度是由弱变强的，当往湖中掷一颗石子，湖水的涟漪变化是由强减弱的，向上和向下的波纹犹如涟漪一样，且有递增和递减的感觉，这是一种力量的传递。我国艺术家在构图上更加贴合生活，将其还原在画面上，这是一种比西方更高级的推移方式。

学习构图至少有两个作用：第一，可以帮助你看懂画；第二，可以帮助你创作出更好的作品。在学习、分析构图方式时，我们时常会碰到一些分析思路的问题，下面我们看一下错误的分析构图的方式。

图2-55是一位学生分析的构图，但他分析出来的线很奇怪，那么他的分析错在了哪里？分析韵律线，应该是找形和形之间的关系、点和点之间的呼应，而他找的是解剖学上的人物结构线，这些并不是韵律线。

图2-55 学生错误范例

那学习了韵律线之后，对我们的创作有什么帮助呢？一位学生在写生时，第一次画的画面是图2-56（a），可以看出她的塑造能力和空间感是很好的，但是在学习过构图后，她第二次的写生作品是图2-56（b）这样的，她考虑了形与形、物和物之间的位置关系，重新构图，安排画面中物体的位置。虽然她的安排还略显稚嫩，但是已经有非常明显的螺旋线，由左下角布纹，慢慢转到画面中的圆盘和静物的中心，并且她利用了椅子作为直线，切割弧线，将我们的视线引导到了画面中央，因此这张画与第一张相比，有非常大的提升。这就是学习构图分析后给我们的创作带来的帮助。

(a)　　　　　　　　　　　　　　　(b)

图2-56　学生作品

第 2 篇
衔接篇

第3章

视觉感官与心理

3.1 观看是一种本能

视觉是人类收集信息最主要的手段,我们每天获得的信息80%以上都来自视觉。因为我们如此依赖视觉,所以视觉功能是非常强大的,我们拥有一套非常完善、先进的系统。如果以当下数码相机的技术标准来形容人的眼睛,人眼大约等效于一台50mm焦距、光圈F4-F32可变、像素高达5.76亿、ISO50-ISO6400、快门1/24的不停连续拍摄的相机;对焦速度极高,在0.5s内就能完成从最远到最近的切换,永不跑焦;影像处理器大约相当于4块Digital 3并行工作,后台的模糊识别处理器无法用地球上的计算机来衡量。

眼睛是一个视觉器官,而观看是一种视觉行为。在探讨视觉艺术的本质时,观看行为扮演着核心角色。从婴儿首次睁眼探索世界到人生终点用目光告别,观看是一种根深蒂固的人性表现。它超越理性的束缚,展现出一种独立于思维的自主性。艺术作品,无论是电影还是绘画,本质上是艺术家引导观众目光的过程。通过这种引导,艺术家的个人风格和主题思想得以显现。这种视觉引导不仅是艺术作品的精髓,也是表达和沟通的重要方式。艺术作品的核心价值不仅仅在于技术层面,而更深层次地体现在艺术家的观看方式上。艺术家的个性和天赋塑造了其独特的观看模式,这些模式在他们的创作中得以体现。例如,莫奈对逆光的捕捉、梵高对向日葵的情感寄托、塞尚对物体边缘的关注,均反映了他们独特的视角。这些观看模式不仅赋予了艺术作品深刻的内涵,也为观众提供了全新的视觉体验。

而科技的变化会带来观看的变化,观看的方式和讯息多了,创作的艺术风格也会跟着改变。本雅明认为摄影术发明之后,盯着镜头观看的眼睛代替了手参与图像复制的艺术任务,因为眼睛捕捉的速度远远快于手绘的速度。把文化从"可听"(口语文化时期)、"可读"(印刷文化时期)转变成"视觉"(复制文化时期)。

3.2 观看是一种权利

在西方艺术史研究中,眼睛的形式造型、象征意义,以及眼睛与宗教、文化的观念之间的相互关系,一直是受人关注的内容。

而在造型艺术里，眼睛就是一切。我国自古有"画龙点睛"的典故，其他文化中有考虑到眼睛的象征意义而永不刻画眼睛的类似故事（图3-1）。例如意大利莫迪里阿尼（Modigliani）肖像作品中的眼睛或睁或闭，但鲜有"点睛"的，大多是空洞的黑色或者蓝色。还有的一睁一闭，他自己形容那些眼睛"一只向内看审视自我，另一只茫然向外"，呼吁人们更关注自己的内心世界。他对挚爱珍妮说道："当我了解你的心灵深处时，我将画你的眼睛。"但也有评论家认为，莫迪里阿尼认为当时社会有眼无珠，伪善顽固。

南宋 陈容《九龙图卷》（局部）　　　　　　意大利 莫迪里阿尼《女子肖像》

图3-1 陈容和莫迪里阿尼作品

在艺术表现中，眼睛是一种肉体的物象，具有睫毛、眼球和瞳孔等细节；观看则是眼睛形象的一种特别效应，必须以眼睛具象结构来表现。如果把眼睛去掉了，观看的效果便会立即消失，留下一个没有眼睛的特殊形态。

美术史学家、芝加哥大学教授巫鸿在著作《陈规再造》中讲述了他所理解的三星堆文化里的"眼睛"，芝加哥石人［图3-2（a）］作为一件时代如此久远的作品，雕像各部分的比例准确。雕像挺直的鼻梁两侧略微内凹，在这两个凹面上却看不到任何雕刻的痕迹。相反，人像的耳、口、鼻等其他器官被精细地表现出来。雕像以其熟练表现的细节反衬了它所略去的部分，这种对比显然在强调双眼的缺失。而三星堆铜人的眼睛则被夸张到无以复加的程度。铜人的眼睛大体可分为两类。大多数有一双引人注目的杏核状倾斜的巨目［图3-2（b）］，最鲜明的特征是双目中央的一道横脊，使其眼球变成一个有棱角的几何体。第二类眼睛更令人惊奇，其瞳仁从眼球表面突出成柱状［图3-2（c）］。在三星堆艺术中，眼睛不仅出现在面部最显要的位置，同时也有一种脱离身体的、独立的形式，以夸张的艺术手段将眼睛、观看的目光异化为使人们敬畏的形式。

没有眼睛的芝加哥石人，被认为是不折不扣的"贱民"，他们不配"观看"，于是，思考也被间接剥夺，他们以跪姿出现、双手反缚，接纳自己奴隶的身份。而真正的观看者，则用夸张的眼目审视整个世界。三星堆面具的眼睛成了接受天命、号令天下的重要器官。

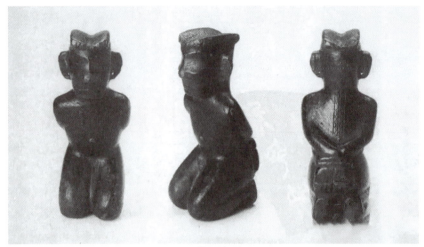

(a) 芝加哥石人

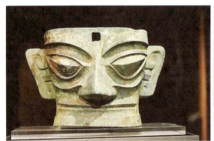

(b) 杏核状倾斜的巨目三星堆

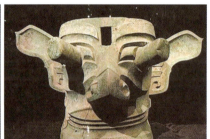

(c) 瞳仁成柱状的双目三星堆

图 3-2　不同地域的雕塑

3.3　视网膜错觉

贡布里希认为因审美产生的错觉可以分为视网膜错觉和心理错觉，前者属于生理感官层面，后者属于心理认知层面。

视、听、嗅、味、触是人体的五种基本感觉，通过眼睛看、耳朵听、鼻腔嗅、舌头尝、皮肤毛发的接触来感知外部世界，获取相关的信息，汇总给我们的大脑进行分析、辨别、总结。引用中国科学院院士施一公先生的一段话："人类用五感感触到的能量形式加在一起，也仅仅是宇宙空间4%的存在形式，其余96%我们既看不到也感觉不到。"所以客观来说，我们感知的世界并不客观，仅是我们作为人能够感知的世界，准确和真实是相对的。我们最直观的视觉是视网膜细胞对电磁波的感受，这个波段很窄，仅有390～700nm，这个世界上有太多东西是我们用肉眼无法看到的。另外，相对于听、嗅、味、触觉，视觉反而更容易出错，好在视错觉还容易发现。

我们第一眼看到图3-3（a）中A和B所在的单元格，肯定会认为它们是明度不同的两个色块。但用Photoshop软件将这两个格子一步步单独提取出来后［图3-3（b）］，会发现它们的颜色竟然是一样的。有意思的是，第一次提取，当色块还有深浅不同的A和B字母时，我们依然会觉得A色块比B色块要浅一点，只是差别没之前那么大；只有当所有环境中的干扰元素去掉之后，眼睛才传递出它们是一样深浅的信息，这是因为局部的对比会影响我们对整体的判断。

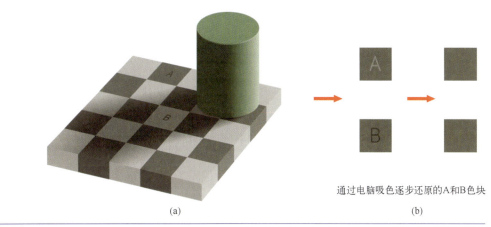

(a) (b) 通过电脑吸色逐步还原的A和B色块

图3-3 视网膜错觉

下面介绍几个比较经典的几何错觉案例,这些错觉均以发现者的名字来命名。

(1)大小错觉:艾宾浩斯错觉(Ebbinghaus illusion)

你能相信图3-4中橘色的两个圆形是一样大小吗?在这张图中,两个大小完全相同的圆放在一张图上,其中一个被较大的圆围绕,另一个被较小的圆围绕;被大圆围绕的圆看起来会比被小圆围绕的圆要小。这一发现者为德国心理学家赫尔曼·艾宾浩斯(1850—1909)。

我国战国时期列御寇创作的《两小儿辩日》也讨论过类似的问题,在争论太阳是早晨大还是中午大的时候,一小儿以"日初出大如车盖,及日中则如盘盂"作为论点。由于地球的自转和公转,太阳在早晨和中午与人的距离的确有一些变化,但微乎其微,凭肉眼难以觉察。通过艾宾浩斯这个例子可以知道,是因为参照物的改变导致了人们产生太阳"早晨大、中午小"的视错觉。

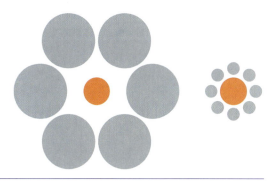

图3-4 大小错觉:艾宾浩斯错觉

(2)长度错觉:缪勒-莱尔错觉(Müller-Lyer illusion)

缪勒-莱尔错觉是在1889年由德国生理学家缪勒-莱尔(1857—1916)提出的,一共有15个版本的错觉图示,其中最著名的版本是由两条平行线组成的,其中一条以向外指向的箭头结束,另一条以向内指向的箭头结束[如图3-5(a)所示]。

观察这两条线时,带有向内箭头的那条线似乎比另一条长得多。它证明箭头的方向会影响一个人准确感知线条长度的能力。另外,当单根斜线与直线形成类似夹角后,依然会让人对线

条长短的判断出现误差。仔细观察图3-5（b）中的两条红线，会觉得带着向外斜线的直线比带着向内斜线的直线要长。

缪勒-莱尔错觉被运用在生活中最常见的例子就是服装中的V领衫，它能使人看上去更修长、脸更小。

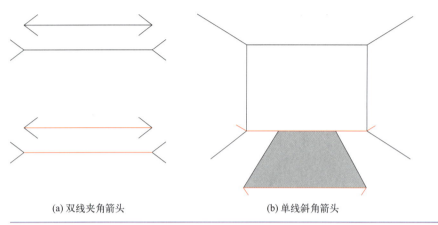

(a) 双线夹角箭头　　　　　　(b) 单线斜角箭头

图3-5　长度错觉：缪勒-莱尔错觉

（3）角度错觉：佐尔纳错觉（Zöllner illusion）

佐尔纳错觉是另一种常见的视错觉。1860年，德国天体物理学家约翰·卡尔·弗里德里希·佐尔纳（Johann Karl Friedrich Zöllner）发现，与短线相交成锐角的平行线表现为发散状。在图3-6中，有一系列与短线交叉重叠的倾斜直线，看起来这些直线摆放得零零散散，很快就要相交——但实际上这九条"倾斜直线"全部都是平行的。

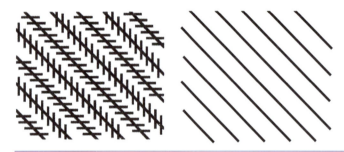

图3-6　角度错觉：佐尔纳错觉

值得注意的是，即使我们证实并且相信线是平行的，但错觉仍然存在。感知大多是无意识的，它以多种方式与我们的理论知识相悖。所以视觉并不仅仅是"五感"中的一种"感觉"，而是需要大脑参与解读的"知觉"。当解读出现偏差时，就出现了错觉。

类似的错觉还有波根多夫（Poggendorff）错觉、赫林（Hering）错觉，以及赫林错觉和佐尔纳错觉的组合，见图3-7。

这些类似的错觉证明人在感知不同斜度的直线与形状时，会产生错觉，再比如钻石阴影（Crazy Diamond）错觉，如图3-8所示，俗称"疯狂的钻石"。一组锐角角度为30°～40°的菱形，自带黑白渐变，在四方连续排列开来后，会感觉每个菱形有不同的明暗，但事实是每个菱形的颜色和明暗度都相同。

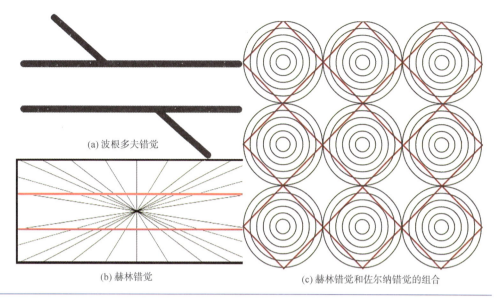

(a) 波根多夫错觉

(b) 赫林错觉

(c) 赫林错觉和佐尔纳错觉的组合

图3-7 几种常见的几何和角度错觉

图3-8 钻石阴影错觉

最后通过一组对现实场景的改造实验,来验证人对斜线产生的错觉。图3-9是一张英国街道图,可以看到原始图片的角度非常平缓。当我们将它重复出现的时候,并没有感觉两张图有

图3-9

第3章 视觉感官与心理

图3-9　图片改造实验

很大的差异。但随着我们将街道倾斜的角度拉大，会越来越觉得右边会比左边平缓一点。可以得出结论，斜线的角度越大，造成的视觉错觉就越大。

3.4　心理错觉

还有一个因素会影响我们对视觉的判断，那就是人的认知观念。由于人类对于已知物体的认知来自特征及主要轮廓的记忆，人脑会自动将和脑中印象相似的形状及物件做比对来判读并赋予图像意义，所以只要图片具有人脑中对该物的主要印象，在不破坏主要认知特征的情况下，再加上另外的特征，就会造成大脑误判。认知错觉主要来自人类的知觉恒常性，属于认知心理学的讨论范围。

赫胥黎在1942年撰写的《观察的艺术》一书中指出，视力和思想是不可分割的。按照保罗·莱斯特在他的著作《视觉传达，影像和信息》中所言：赫胥黎的理论包括了感觉——眼睛在生理上对光的反应，选择性——有意识地用你的视觉去集中精力和聚焦，认知、把握和了解你所看到的物体。简洁明了地说，赫胥黎理论的公式就是视觉+选择+认知=观察。

贡布里希曾讲过一个非常有趣的故事。在照相机问世的50年前，大众甚至艺术家本人似乎都没有注意到一匹马在奔跑之中"实际显示出"什么样子，从席里柯的作品中可以看到，他

将飞驰中的奔马画成了四蹄前后伸展、腾空飞奔的样子（图3-10）。艺术创作者席里柯是一位从小喜欢绘画，尤其对马和赛马很感兴趣的人，常常用速写捕捉马在运动中的瞬时姿态。而大众也接受和认同了这种飞驰中奔马的形象。但1872年，迈布里奇通过摄影把真实的奔马还原出来之后（图3-11），证明画家和他们的观众都弄错了。可是，最戏剧化的事情发生了，当画家开始运用这个新发现去画奔马时，人们却指责他们的画看起来不对头。

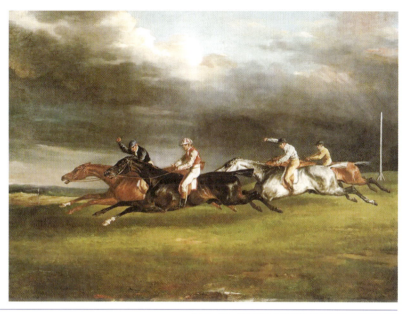

图3-10　席里柯《埃普瑟姆赛马》（1821年）

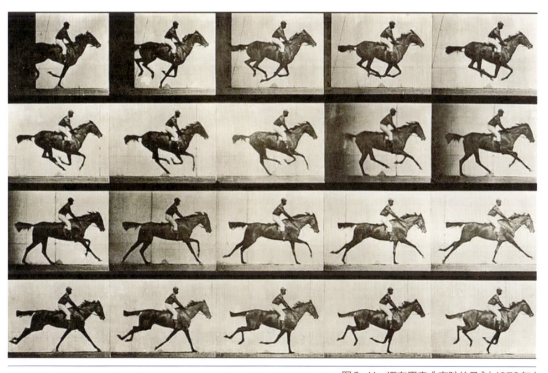

图3-11　迈布里奇《奔驰的马》（1872年）

当然，贡布里希这个故事更深层次想要揭示的是人认知的提升和迭代往往落后于新技术的产生；但较为浅层的观点是对观看对象的判断取决于我们的认知观念而非眼睛，眼睛作为视觉的输入，只是一个工具而已。1819年，席里柯创作了作品《梅杜莎之筏》（图3-12），这幅作品被誉为奠定了法国浪漫主义特征，从中可以看出作者扎实的绘画功底和对人体解剖学的理解，即使是对该作品有负面评价的安格尔，也不得不承认这是一场解剖学的表演。如此严谨的画家席里柯在两年后创作《埃普瑟姆赛马》时依然会犯下我们如今一眼就能看穿的常识性错误，足以证明认知是如何限制视觉上的观察的。

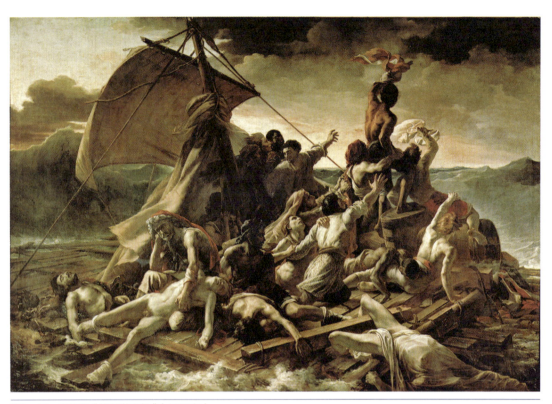

图3-12　席里柯《梅杜莎之筏》（1819年）

艺术家在作画时要注重错觉的表现，不能单纯地把实物具象轮廓别无二致地投射表达，而需要加入理智的推断和想象力来完成作画。观众与作品产生了双向交互（图3-13），在这一过程中，观众由被动的观赏转换为主动的体验，从而发现与完成了体验。

图3-13　人与作品的交互过程

第4章 视觉感官与色彩

Colour doesn't exist in itself, only when looked at. The fact the 'colour' uniquely only materialises when light bounces off it into our retina indicates that analysing colours is in fact, analysing ourselves.

——Olafur Eliasson

颜色本身并不存在，只有在观看时才会出现。事实上，"颜色"只有在光线将它反射到我们的视网膜时才会显现出来，这表明分析颜色实际上就是在分析我们自己。

——奥拉维尔·埃利亚松

颜色一直是艺术家、科学家和哲学家探讨的重点。"Colour doesn't exist in itself, only when looked at."（颜色本身并不存在，只有在观看时才会出现）这句话来自艺术家奥拉维尔·埃利亚松（Olafur Eliasson）在英国泰特展上的作品说明。这触发了人们对颜色存在性的哲学探讨：红色是否真的存在？或者更加哲学地说，颜色是一种推理的结果，是视网膜给大脑的反应。正如维特根斯坦（Wittgenstein）在他的《关于颜色的评论》一书中所指出的，颜色是光、物体（对象）和感官主体三者联系的产物。抽掉任何一个元素，颜色便消失。真理与颜色有着相似之处，它不是孤立存在的，而是在各种主题与情境的联系中产生的。

在设计领域，我们经常谈论如何运用色彩来创造视觉冲击，以及颜色如何影响情感和行为。但在探讨其应用之前，我们是否真正理解了色彩的本质呢？从光的物理性质到视网膜上的光感受器，再到大脑如何解释这些信号，色彩的形成是一个复杂的过程，涉及多个学科的交叉研究。

本章旨在为设计专业的学生提供一个全新的视角，探讨色彩从物理到感知的转变过程，以及如何利用这些知识来深化对色彩的理解和应用，而不仅仅停留在表面的应用技巧。

本章将试图重新审视色彩的真实性，挖掘其背后的科学和艺术，并探讨如何将这些理论与设计实践相结合，为未来的设计师们提供一种更为深入的、基于科学和艺术的色彩教育。

4.1 重新认识色彩

在现代色彩体系以科学的方式建构以前，色彩学是起源于画家的经验和直觉的美学原理。相对于理性、逻辑严密的科学家来说，艺术家更注重色彩的视觉效果。"我需不需要学习色彩理论？""我真的懂色彩吗？"这是大一新生普遍会存在的内心疑问。当我课上把这些问题抛给学生后，学生通常会有两种反应，一种是默不出声心里犯嘀咕，一种是不服气地、或委婉或

直接地表示自己对色彩理解颇有心得。

我对这两种反应都非常理解，原因就在于如今已经成为套路化、程式化教学的美术高考培训。会犯嘀咕的学生知道自己学的是程式化的作画方式，当目标对象或者创作形式改变时，很难做到举一反三；而自信的学生则是因为通过几年的画室培训，可以在色彩艺术高考中拿到135以上的高分成绩，这难道不是自己精通色彩的依据吗？

所以对于艺术创作和学习来说，是否存在着通用的色彩原理和规律？是否只能通过个人的主观认知来掌控色彩审美？伊顿（Johannes Itten）❶对这些问题的回答是："如果你能够在对色彩一无所知的情况下创造出杰出的色彩作品，那么这种'一无所知'就是你的方式；但是，如果你做不到，那么你就应该寻求相关知识的帮助。"而我的回答更为直接，我会问学生："能否用你之前的色彩知识去解释遇到的问题？"

我们先从这几年网上热议的两个色彩话题开始。第一个是布兰德工作室（Blender Studio）于2019年发布的动画《Spring》（《春天》）截图（图4-1），这张图是黑白的还是有色彩的呢？此时你内心可能会产生疑问：虽然看着有些奇怪，但怎么可能是黑白的？是的，如果只是粗粗看一眼，会觉得这张图片中的人物和背景都有颜色。事实上，这张照片里面暗藏了一些玄机，让我们放大这张图片（图4-2），再看看。

图4-1　示例图

图4-2　示例图局部

❶ 瑞士著名的色彩大师、表现主义画家、设计师、设计理论家、教育家，是现代设计基础课程的创建者。

这次看清楚了吗？这张乍一看以为是全彩的照片，其实底图是黑白的，然后上面覆盖着一层色彩网格。就是这些网格，改变了整个画面在我们眼中的颜色，让我们以为它全部都是彩色的，似乎对我们的眼睛施展了科学的魔法。

为什么人的视觉会产生"色彩"感？这就涉及到色彩对视网膜的扩散效应从而形成的视错觉（optical illusion）。悉尼视觉科学家巴特·安德森（Bart Anderson）表示，过度饱和的彩色网格覆盖在黑白图像上，让人的大脑产生了错觉，误认为这些黑白画面具有色彩。而这些带有色彩的网格会与底色产生平均化，然后归为整张图的一部分。

用通俗的话讲就是，眼睛识别色彩的能力远比自己想象中差很多，因为眼睛在处理色彩的时候，大脑会凭借记忆或预期填补空缺的颜色，所以当看到这些照片的时候，我们会以为这是一张彩色照片。

而这个实验是由软件工程师兼数字媒体艺术家伊文德·科尔（Yvind Kolas）完成的，并将之取名为"颜色同化网格错觉"。他在自己的自媒体网页上发布了研究成果，在另一个实验中，他还改变了网格的形式，由交叉线到平行线再到波点，如图4-3所示，得出了直线交叉是视错觉阈值最高的效果，波点则阈值最低。我们可以看到，在图4-3的最后一张图中采用彩色波点效果所造成的视错觉就明显弱了一些，除了蓝色的衣服，其他地方依稀能看出来是黑白的了。

图4-3

图4-3 网格、斜线和点的对比

这个话题流传到社交媒体后,迎来了网友的热烈讨论,美国德克萨斯大学David Novick教授,直接根据Yvind Kolas的创意进一步更新了自己的研究,来了一次隔空艺术交流。Novick教授的研究变量更系统和细致,就条形色如何从明度、纯度、色相的变化上来欺骗我们的视觉,他做了更多的探索,如图4-3所示。图4-4中这12个球都是一个颜色,而我们的视觉再一次被背景的条纹色欺骗,形成了错觉。

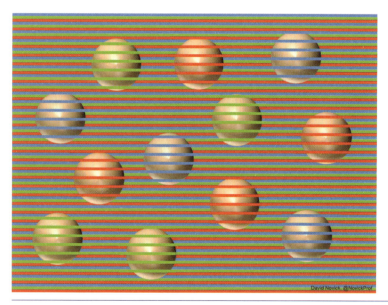

图4-4 12球试验图

第二个网络色彩话题则是著名的"白金蓝黑裙子"(图4-5),这条裙子究竟是什么颜色?有些人觉得是蓝黑色,有些人觉得是白金色,这个争论于2015年在互联网上发酵,包括BBC、每日邮报、《时代》周刊等在内的知名媒体纷纷报道,并对产生这种现象的原因进行分析,技术分析帖随处可见,外国网友们也纷纷发表自己的看法。一条条纹裙子引发了人们对于色彩在物理范畴内形成的讨论。百度百科甚至专门成立了"白金蓝黑裙子"的帖子来总结这件事情的始末。

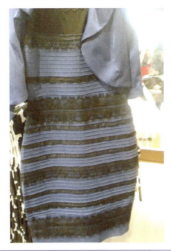

图4-5 白金蓝黑裙子

为什么人们对同一个对象会有截然不同的两种色彩感受？其实背后的原因和上一个话题是类似的，即色彩会受到不同环境的影响，而我们的大脑会对此产生不同的反应。以这条条纹裙子为例，它在黄色背景下会呈现蓝黑色的感觉，在紫色背景下又会呈现白金的感觉。

如果你看到的是"蓝+黑"，那么证明你视网膜上的视锥细胞拥有较高色彩感知能力，这导致眼睛能够主动排除掉一部分干扰来观察到最真实的色彩。如果看到的是"白+金"，那么证明眼睛在低光条件下会对色彩的感知产生偏差，造成颜色的混合（比如红和绿），因此你会在图片中看到金色。最极端的例子是，还有人上午认为这件裙子是白金色，下午又认为是蓝黑色，最后定睛细看时又变成了白金色。

眼睛中的视网膜在接受过久的刺激后会钝化，同时对旁边细胞造成影响，也就造成了补色及视觉暂留的生理错觉。另外，还有因为视觉疲劳而产生的视觉暂留现象。视觉暂留现象就是现今动画的原理。

赫曼方格（Hermann Grid Illusion）是一个方格形状、位置大小恒定及黑白颜色的对比图像，最常被用来解释视网膜形成的视觉残留现象。扫视图4-6中的白色栅格，会注意到在白线相交处有暗淡的灰色块，但如果直接盯着白线的交叉点，那些灰色块却又变淡或消失不见了；当我们盯着线条交叉处的某一个白点时，会发现其他部分的交叉点会闪现出灰色或者黑色。赫曼方格同样可以检验你当下的精神状态，当你越是精力充沛的时候，看到的灰点就越少，反之亦然。有兴趣想深究的读者可以了解一下医学上关于眼睛"侧抑制现象"（lateral inhibition）的分析。

图4-6 赫曼方格

利用人不同视网膜感知力作为创作的手法并不是第一次出现，漫画界几十年前就有过类似的尝试。著名的Ben Day Dots上色法的发明者Roy Lichtenstein就是利用这样的大脑补色机制，在波普运动中受到了广泛的关注。

仔细看他作品中的人物（图4-7），其实并没有完全上色，而是用很小的色点来代替，如图4-8所示。

图4-7　Roy Lichtenstein作品

图4-8　Roy Lichtenstein作品局部

半色调（halftone）上色法也是运用了同样的原理，用色点的轻重让人感受到画面中的明暗和阴影变化。和第一个话题中Kolas的照片不同的是，欺骗你眼睛的从"点"变成了"线"。再往前追溯，印象派的出现和发展就是源于艺术家利用色彩的对比去代替原先明暗的对比，从而继续制造观者的视觉幻象。所以他们会选择模糊边缘，增加暗部与亮部的色彩对比，用块状的笔触一笔一笔地表现对象的色彩关系。其中新印象派的修拉（Georges Seurat）将这种理念发挥到极致，只用四原色来作画，用点的方式将互为补色的颜色交织在一起，如同电视机显像的原理一样，利用人类视网膜分辨率低的特性，使人感觉出一个整体形象，如图4-9所示。

在我看来，印象派研究色彩的方式是在做参数化设计，通过实验（写生）对比色彩在不同明度、纯度、形状的组合，来探索美的边界。这是一种科学的探索精神，是严谨、有序、克制的。而随后的康定斯基（Kandinsky）更加坚定地将科学研究的范式带入到艺术领域，他在《点线面》一书中提出了"艺术科学"这个概念，认为艺术的发展必须有科学的严谨性，只有通过显微镜式的分析才能获得详尽综合的艺术科学，使艺术科学超越艺术的界限。

这给我们当下学习色彩起了一个非常好的奠基作用，可以帮助我们系统、全面地了解色彩，比如从物理科学的层面介入，了解色彩形成的原因、色彩变化的规律、视网膜对色彩的判断等物理属性问题，而不只是停留在绘画经验层面。

图4-9 修拉的作品与放大的局部

4.2 色彩的物理属性

在本节中，我们将深入探讨物理学家是如何揭示色彩之谜的。对"光"的分类，可以从多个角度进行。首先，根据牛顿的色散实验，可以将光划分为复合光和单色光。复合光，如阳光，含有多种颜色，而单色光则仅代表光谱中的一个特定颜色。其次，从电磁波的角度看，光可以分为可见光和不可见光。其中，可见光为人眼可感知的部分，包括红、橙、黄、绿、青、蓝、紫等颜色，而不可见光包括了紫外光、红外光等。最后，在艺术和创作领域，我们常常将光分为自然光和人造光。自然光，如太阳光和火光，是不需要人为干预即可产生的，而人造光，如灯光和闪光灯，是经过人为设计和制造的。

对光的研究历史可以说是物理学发展的历史。在19世纪之前，牛顿因为是第一个对白光进行分解的人（色散实验，图4-10），所以他对光的认识一直是主宰者，22岁的他用三棱镜分光，发现太阳光由11种颜色组成，但后来他觉得应该与7个音节相匹配，于是就改成了红、橙、黄、绿、青、蓝、紫7种颜色，这套光线传播原理和构成称为几何光学。

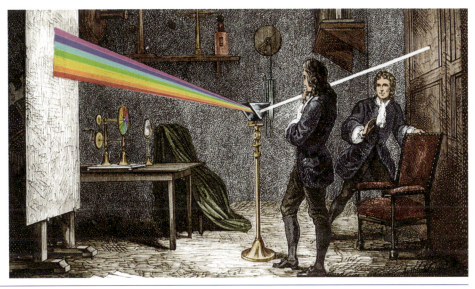

图4-10 牛顿的色散实验

分解之后的光，牛顿称之为单色光；而我们看到的日光其实是由这所有颜色的光混合而成，称之为复合光，见图4-11。

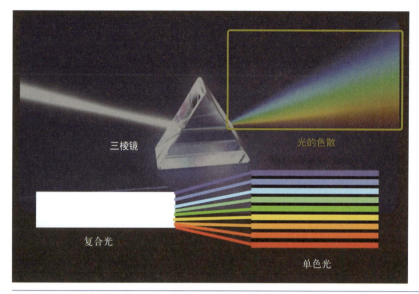

图4-11 复合光与单色光

这个就能解释我们每天肉眼所能观察到的现象（图4-12）。太阳从东边升起，刚刚露出地平线，它的光需穿透厚实的大气层来到我们眼前。但是不同颜色光的穿透力不同，蓝紫光的穿透性相对较弱，很容易受到大气层中微粒的散射。所以，当我们望向初升的太阳时，难以穿透的蓝紫光已经被大气层散射掉，而红橙光的强劲穿透力使其能够成功抵达我们的视野，呈现出一幅红色的画面，所以我们看到初升的太阳是红日，偏红色。

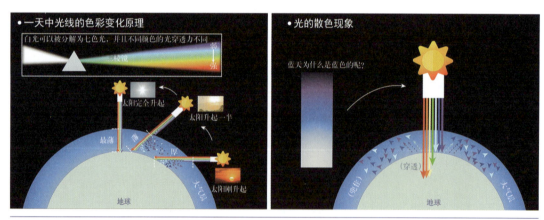

图4-12 一天中光线色彩变化原理和光的散色现象

随后，太阳逐渐升高，其光线需穿越的大气层逐渐变薄。此时，一部分蓝光抵达我们的眼睛，所以红色被中和，开始往黄色上靠，所以我们看到的太阳呈现出一种偏黄的色调。

到了正午，太阳站在天空的最高点，阳光要透过的大气层是最薄的，几乎不受任何散射影响。这意味着这时已经有足够的蓝光能抵达我们的眼睛了。此时单色光复合后是什么颜色？即原来的白光，所以正午的太阳亮得发白，即白日。

天空为什么是蓝色的？但是在太空天空却是黑色的呢？还是同样的原因，蓝光穿透力弱，在穿过大气层时，它们不停地发生方向的改变，这就是光的散色现象，可以大致理解为大气层兜住了很多的蓝光。而红光穿透力太强，兜不住。所以我们看到的蓝天是大气层兜住了的蓝

光。一旦进入太空，没有了大气层，周围只剩下深邃的黑。

同样，彩虹形成的原理是雨后空气中留存的小水滴相当于三棱镜，可以让各色光发生不同角度的折射，于是日光就被分解出来，划过天空被我们看到。

我们刚刚探索了太阳光如何在不同的时间点产生不同的颜色，这种颜色变化是由于光线穿过的大气层的厚度以及大气层中微粒的作用。我们在摄影或设计中提及光的"色温"，其实是在描述光源的颜色特性。色温是基于物体黑体辐射理论来定义的，表示为"开尔文"（K）。夕阳可能呈暖色调（低于2000K），而正午的阳光则呈冷色调（约5000～6500K），如图4-13所示。

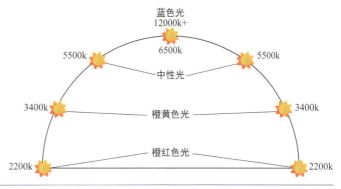

图4-13 一天不同时段的色温图

早晚则容易出现冷暖对比的效果。比如图4-14是同一场景早晚不同的摄影作品，可以看出左边的夜晚呈现冷色，右边太阳出现后呈现暖色的感觉。在摄影和绘画中，光线和色彩的处理尤为关键，因为它们直接影响作品的最终视觉效果。

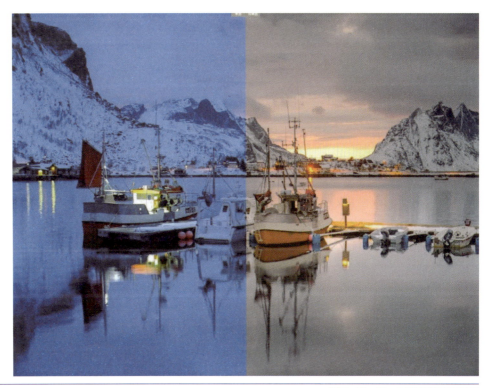

图4-14 同一场景早晚冷暖对比

莫奈用28张绘画记录了鲁昂大教堂在不同时间自然光下的色彩变化（图4-15），可以看到，在自然光的作用下，教堂本身的固有色已经退位于自然光的作用下，这些跳动的色彩被艺术评论家古斯塔夫·热弗鲁阿誉为："画出了生命在光线变幻的时时刻刻所呈现出的永恒美。"

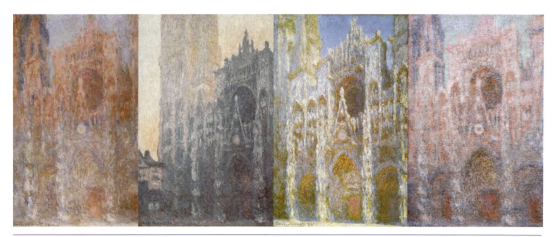

图4-15　莫奈的鲁昂大教堂

色温不仅仅是物理学家的专属科研领域，它在摄影、设计、照明以及其他与视觉体验相关的领域都有广泛的应用。

牛顿的颜色理论获得了巨大的成功，红、橙、黄、绿、青、蓝、紫七种"光谱色"如今已经成为全球人类的"常识"，没有人怀疑和否定这种"基本知识"。通过牛顿对颜色的科学命名，人类感知经验被固化了。这既是科学的胜利，也从侧面说明了语言规定的力量。

之后的波动光学告诉我们，光是一种波动现象，托马斯·杨（Thomas Young）通过实验证实光是一种波，麦克斯韦大胆地预言光就是电磁波，实现了光电磁的统一。19世纪中叶以后，人们对光的本性认识在科学上似乎已经非常完美了，也给不久之后印象派在艺术上的色彩实践提供了理论基础。

随着更多自然界存在的电磁波被发现，经过系列归纳和总结后，人们意识到最大的电磁波来源是太阳，光和其他电磁波最大的区别是我们可以观测到光，却观测不到其他电磁波。太阳光中按照红橙黄绿青蓝紫的顺序，再往左边我们就看不到了，红光之外的电磁波我们称为红外线，其他电磁波还有微波和无线电波；紫光右边的邻居则是紫外线、X射线和伽马射线，见图4-16。

科技的进步是基于基础理论的进步，原本人们只认识到光，用它来照明；随后，人们发现了更多的电磁波种类，如红外线、紫外线、X射线等，并找到了各自的应用，如红外线遥控和X射线影像。

那么光是如何通过眼睛传递到我们大脑的呢？光线照射到物体上之后会产生吸收、反射、透射等现象。当白光照射到物体上以后，一部分被物体表面反射，一部分被吸收，一部分透过物体传射出来，见图4-17。对于不透明的物体，它们的颜色取决于对于不同色光的反射和吸收程度。如果是白色，说明该物体反射了太阳光的所有色光；如果是黑色，说明该物体吸收了太阳光中所有的色光；如果是红色，说明该物体只反射了太阳光中的红色光，而吸收了其他各种色光。物体反射出来的光刺激人的眼睛，通过视觉神经传递到大脑，形成该物体的色彩信息。

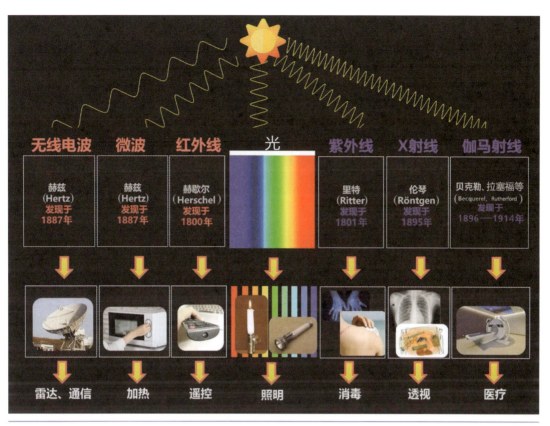

图4-16 可见光与不可见光

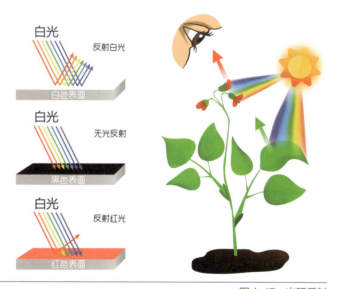

图4-17 光照反射

而照相机是参考人类眼睛的构造来发明的。如果把人眼当作相机的话，镜头≈人的眼睛（更确切地说是晶状体），光圈≈人的瞳孔（睁大眼或眯上眼代表了调节光圈大小），快门≈人的眼皮或眨眼的次数（眨眼越快，拍得越快），感光元件≈视网膜焦距≈戴了个眼镜或者望远镜。图4-18为AIGC创作的人眼与相机。

图4-18　AIGC创作的人眼与相机

　　大脑不仅可以看到自然界中有的颜色，还能够看到自然光中根本不存在的颜色，比如有一种颜色叫作品红，这种颜色实际上是青红的感光细胞和青蓝的感光细胞同时受到刺激，反映到大脑，由大脑脑补出的颜色。需要注意的是品红色和紫色并不一样，紫色是自然光中存在的，它的颜色有点偏蓝、发黑，见图4-19。

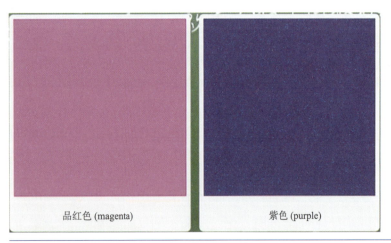

图4-19　品红色与紫色

　　因此，可以得出色彩形成的三个要素就是光、物体（对象）和感官主体。光与物体交互后，产生吸收、反射和透射等现象（图4-20），这些现象共同决定了我们看到的物体颜色。影响物体颜色的环境要素有三种，分别是固有色、光源色以及环境色。

　　理想的自然光是中午时分（上午10点至下午2点之间）的太阳光光源，色温均为5500K，这个时候太阳光的波长均匀、稳定，颜色是比较准确的。我们对固有色的认识是以此时的光源作为前提的，但同时固有色是一个相对的概念，因为它会受到光源色和环境色的影响。环境色是反射了光源产生的色彩对物体的影响，最终影响到了物体色，物体本身也会反射光线，这也意味着物体也是环境本身。一般意义上来说，物体的亮部色彩是光源色加固有色的结果，暗部色彩是固有色加环境色的结果。

　　对于现代商业摄影，人造光源是一个不可缺少的存在，不同的人造光源能给创意带来巨大的潜力。人造光源可以轻易改变光的角度、形状和色彩，摄影师可以利用它们给角色和产品营造各种气质和情感，如图4-21所示。

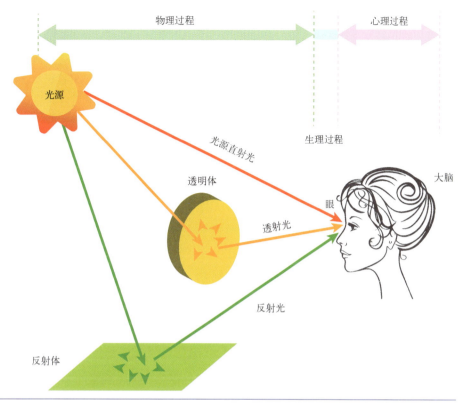

图4-20 光源的直射、透射与反射

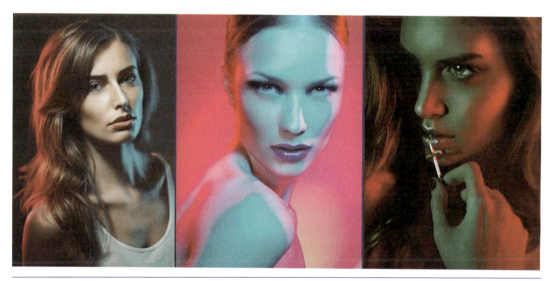

图4-21 利用人造光创作的摄影作品

 在不同时期,画家对于色彩的还原是不同的:古典主义画家是尽可能还原固有色;印象派画家强调了光线变化对物体颜色的影响,认为物体颜色并非恒定不变。

 因此,无论是自然光还是人造光,光源的颜色对物体的色彩都会起到比较大的影响。我们生活在一个丰富多彩、相互联系的色彩世界,任何物体的存在都受制于环境,也影响着环境。

 从牛顿对光的基础研究,到现代科学家和艺术家对光和颜色的深入探索,我们已经取得了

巨大的进步。今天，光学、摄影、绘画等领域的交叉合作为我们展示了一个色彩斑斓的世界。未来，随着新技术的不断发展，我们有望对光和色彩有更全面、更微观的了解。或许有一天，我们可以准确地控制光在各种介质中的行为，创造出前所未有的视觉艺术作品。但无论技术如何进步，光和色彩始终都是自然之美的体现，与我们的情感和审美紧密相连。

思考题

为何"对光的研究历史可以说是物理学发展的历史"？描述太阳在不同时间的位置和大气的厚度如何影响光的颜色。结合光的电磁波本质，能否想象那些不可见光是什么形态？人眼与摄像机在感知颜色上有何相似性和差异性？

4.3 三原色与三基色

如果我们去网上搜原色，一般给出的解释是这样的：原色是不能通过其他颜色调制而成，但是能调制出绝大部分的其他色。即"原色"并非一种物理概念，反倒是一种生物学的概念，它是基于人的肉眼对于光线的生理作用。最早提出三色学说的是托马斯·杨（Thomas Young），由于博学多才，涉猎甚广，他被誉为"世界上最后一个什么都知道的人"。他认为人的眼中有三种颗粒，这三种颗粒分别可以对红绿蓝三种色光起反应，互相配合之后，人的大脑就可以形成颜色的感受。亥姆霍兹（Helmholtz）在此基础上画出了三种视锥细胞对三色的敏感曲线（图4-22），定量描述了三种细胞对色光的敏感程度，而后现代医学也证实了人的视网膜中的确存在三种不同的视锥细胞，自此三色学说开始被人接受。

肉眼的椎状体对于红光、绿光、蓝光这三种光线频率所能感受的带宽最大，也能够独立刺激这三种颜色的受光体，因此这三色被视为原色。

人因为有三种感光细胞（图4-23），所以被称为三色觉生物。不是所有的生物都是三色觉的，比如鸟就是四色觉生物，因为它还有一种可以分辨出紫外线的感光细胞，所以鸟能够看到的颜色比我们多出好几万种。在鸟的眼中，这个世界远比我们看到的绚丽多彩，如图4-24所示。我们看到一只鸟是黑色的，但在鸟的眼中，这只鸟可不是黑的，它身上的羽毛可能是花花

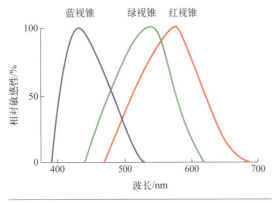

图4-22 人视网膜中三种不同视锥细胞的光谱相对敏感性

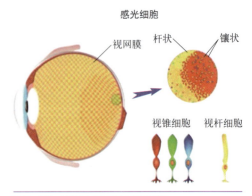

图4-23 眼睛中的三种感光细胞

绿绿、夺人眼球的；人很难分辨出鸟的公母，但鸟一眼就可以看出来，就是因为颜色不一样。

传说还有少量的人因为基因突变，也能看到四种颜色。同理，对于那些有更多种色觉，或者色觉感受波段与人类不同的生物而言，人类看起来同样的颜色，在它们眼中完全不同。比如，一个红矮星上以红外线为可见光的生物，会觉得垃圾袋是透明的，玻璃是黑色的。图4-25为不同波段的视觉效果。

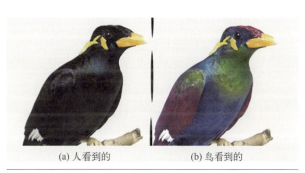

图4-24 人与鸟眼中的差别

图4-25 不同波段的视觉效果

当人们慢慢意识到色光和原料的原色及其混合规律是有区别的，便开始基于材料或者领域对三色系统进行分类划分，便出现了三原色和三基色的说法。三原色和三基色差一个字，却是两个不同系统下对颜色的称谓。简单地说：三原色是颜料方面的，三基色是光线方面的。用红黄蓝三种颜色的颜料能调出任何颜色，用红绿蓝三种颜色的光线能组合出任何颜色的光。

这种分类方法传达出两个关于色彩属性的知识点。

第一，颜色不能单独存在，需要依附媒介。有颜色的媒介分为两种，能自己发光的，例如太阳、显示屏；不能自己发光但是能反射光的，例如印刷品、绘画颜料、自然界中的植物。因为媒介的不同，光的三基色是红（Red）、绿（Green）、蓝（Blue），即RGB[图4-26（a）]。颜料的三原色是品红（Macenta）、青（Cyan）、黄（Yellow），即CMY[图4-26（b）]。印刷时，人们发现青红黄没法调出真正的黑色，而且黑色墨水比彩色墨水便宜多了，为了降低成本，又加了一个黑色，但是黑色（Black）用B表示的话容易和Blue混淆，所以黑色改名为K，最后在印刷上就有了CMYK。

第二，能自己发光（显示屏）的属于颜色的加法模式，比如红绿蓝混合成白色；能反射光（印刷品）的属于颜色的减法模式，比如橡皮泥捏在一起会越捏越黑。

需要注意的是，这里的M（品红）不是红色，R（红色）在CMYK模式下必须由M（品红）+Y（黄色）才能调和出来。

(a) RGB模式　　　　　　　　　　　(b) CMYK模式

图4-26　三色系统的分类

有些人会问，假如直接利用红、绿、蓝这种光的三原色作为颜料的三原色行不行？答案是否定的。大家可以试试，拿红颜料和绿颜料混合，会得到暗灰色。因为红墨吸收了绿光和蓝光，绿墨吸收了红光和蓝光，最后的结果是光的三原色都被吸收了，剩下接近黑色的灰色（上文提到过颜料无法调出真正的黑色）。以此类推，红墨、绿墨和蓝墨两两混合，都会把光的三原色吸收掉，把颜色变成灰调，因为它们不能作为印刷三原色或者颜料三原色。所以要想油墨混合时至少释放一种色光，每一种油墨都应该反射另外两种色光，这样才能调色。

因此，我们需要的颜料三原色应该满足以上要求。我们再回过头来看现在的三原色：品红色是红蓝光的混合，品红颜料能吸收绿光，同时反射红光和蓝光；青色是蓝绿光的混合，青色颜料能吸收红光，同时反射绿光和蓝光；黄色是红绿光的混合，黄色颜料能吸收蓝色，同时反射红色和绿色。比如，品红和青色颜料混合，绿光和红光被吸收了，只有蓝光被反射，所以两者混合得到蓝色。同理，其他颜色两两混合也能释放光的三原色。

所以品红、青色、黄色顺理成章被称为颜料三原色。黄（Y）基本是柠檬黄，青（C）其实就是平常用的群青、正蓝等蓝色系颜料，品（M）是玫瑰红或者偏冷色的红。以往很多学校在做色环的时候，直接用大红和湖蓝，没有使用品红色，导致红加蓝变紫的时候只能调出一个污浊的酱紫色，色环上的红和蓝之间就是一片大酱色，这会使学生在做色环训练时感到迷茫和困惑。

接下来分析一下RGB的色彩模式。RGB分别代表红（Red）、绿（Green）、蓝（Blue），我们的电脑、电视显示屏幕很多时候靠这种方式来产生各种颜色。不同颜色的发光管发出红（R）、绿（G）、蓝（B）三种光，我们把每一种颜色的光都分为0～255共256个等级，那么想一想我们一共可以配出多少颜色？每一个都256种，所以说是256×256×256种，共1600多万种色彩。然后人们就用一个颜色代码来表示一种颜色，比如#FF9A04，如果我们在Photoshop的拾色器中输入这串代码，就会得到一个颜色，如图4-27所示。

那这些代码分别代表什么呢？其中，FF代表有多少亮度的红，9A代表有多少亮度的绿，04代表有多少亮度的蓝。而这些数字是16进制的，为什么是16进制呢？因为如果要表示256个数字的话，16×16正好是256。16进制如图4-28所示：0～9和十进制表示方法一样，而10就用A表示，以此类推，B代表11，C代表12，D代表13，E代表14，F代表15。表示红色亮度的FF，由两位16进制数组成，F是15，然后它是在十位上，十位表示16，再加上个位F，算式就是R=15×16+15=255；用同样的方法计算，G=9×16+10=154；B=0×16+4=4，这样我们就得到了红色亮度255，绿色亮度154，蓝色亮度4的颜色，将这三个色光亮度混合在一起就是最终代码显示呈橘色的色彩结果。图4-28为10进制和16进制的转换。

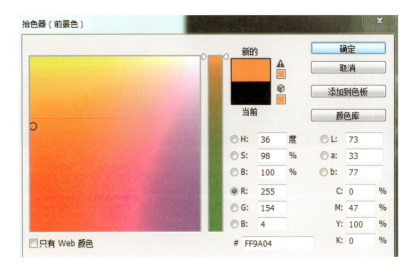

图4-27　PS中的拾色器

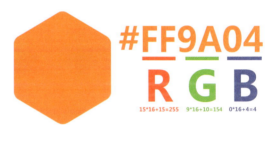

0	1	2	3	4	5	6	7	8	9
A	B	C	D	E	F				

图4-28　RGB10进制和16进制的转换

这些就是RGB模式的由来，艺术生不一定要记住上面的算法，但是需要通过实例明白RGB数字构建的原理和方式。如果代码是000000就代表红绿蓝全都不给，就是黑色；如果全都是FFFFFF，表示红绿蓝全满，就是白色。

最后我们做个小实验，打开Photoshop软件，新建一个RGB颜色模式的文档和CMYK模式的文档，分别以RGB滑块和CMYK滑块配出6个颜色的色相环。

从图4-29可以看出，RGB颜色模式下的6色和CMYK颜色模式下的6色并不相同，用通俗的话来说，普遍更"荧光色"一些，红色、黄色还比较接近，绿色、青色、蓝色、品红区别都非常大。再观察具体的色值，RGB模式下的正红色R=255，但是C0/M96%/Y95%，这并不是CMYK下的正红。差别更大的，比如RGB下的青色，是255的蓝和255的绿组成的，但是它的CMYK色值也并不是C100%的纯青。正如我们所知，RGB是适用于各种屏幕类的色彩模式，CMYK通常运用于印刷中。

科学的发展不断地刺激民众、刺激艺术家在思考，不能受人的眼睛的感官所限，眼见之外还有无垠的世界。后印象派画家高更（Paul Gauguin）认为色彩具有超越眼睛的力量，他曾说："色彩是思想的结果，而不是观察的结果。"所以当布格罗（William Bouguereau）批评高更把女人体暗部画成各种颜色时，高更会义无反顾地反批评布格罗："他否认蓝色阴影的存在。同样，我们也可以否认他画中的棕色阴影。不置可否的是，他的画布毫无光彩可言。蓝色阴影是

第4章　视觉感官与色彩　■　*071*

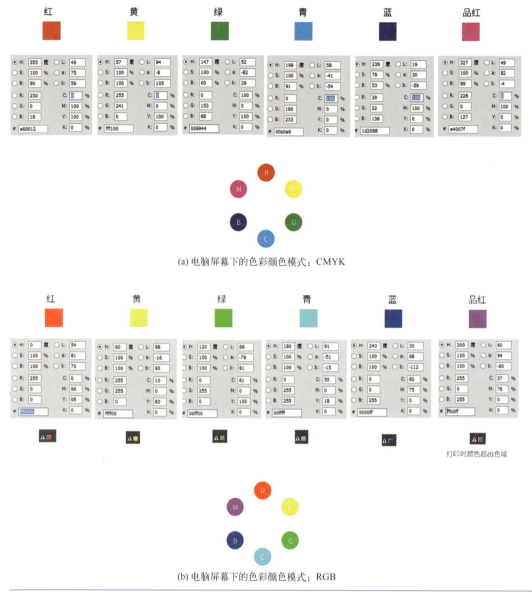

图4-29 RGB和CMYK的色彩差别

否存在并不重要。如果明天有位画家决定用粉红或紫色来画阴影,他无须为此辩驳。只要他的作品色调和谐并发人深思即可。"早先的印象派画家是基于科学理性的精神,把对客观事物观察所获得的**"视觉感受"**转换为画面色彩,这套转换模式主要运用光与色的结合,表现特定光源和环境里的色彩气氛与效果。而高更则尝试把个人的**"情感意念"**转换为画面色彩,这时色彩不受客体外在真实的局限,而是强调它在色彩知觉中所产生的情感体验。"和谐并发人深思"是他的色彩主张,他将印象派的色彩主张往前推了一步,从表现客观色彩到表达主观色彩,解放了运用色彩的观念。万物在绘画中表现,不是眼睛的视像,而是心灵的映照。因此高更晚年被追封为"象征主义"画家的代表人物、"野兽主义"的先驱与奠基者。

最后,我们借由高更的观点展开追问,那怎样的色彩组合可以"和谐并发人深思"呢?这就是下一个课题"色彩的心理属性"。

4.4 色彩的心理属性

在不同时期和文化下，每种颜色都带有一套自身意义和联想。就许多层面（情感、智性和物理属性）而言，每种颜色都会说话，而每个观众对颜色所表达的意义和感觉都有不同的理解。这种意义和感觉往往是被动的，那我们能够控制这种感觉吗？答案是很难做到。我们可以定义颜色的含义，但很难控制它给人直观的感觉；而颜色的含义并没有被精确定义过，它随着情感、认知和物理属性（时间、空间、质感等）的变化而变化。

我国古人用红、黄、蓝（青）、黑、白五色对应火、土、木、水、金五行，勾勒出对宇宙世界的认知，了解五正色的基本含义，可略微探知传统色彩包含的深度、我国先民的价值理念以及探索天地宇宙的智慧高度。

史书记载，在夏商时期，色彩已经被人们注入了政治含义，色彩也带上了权力的政治象征。以秦朝为例，秦朝认为自身是水德王朝，全国上下就比较崇尚黑色，车旗服饰皆是黑色，看起来既庄重又神秘。而秦朝上一个大一统王朝周朝尚红，周朝之前的商朝尚白，为了证明自己王朝更替的正统，都会使用五行相克的颜色原理（图4-30）。所以汉朝替代秦朝之后，在汉武帝时尚黄色（图4-31）、为土德也成了理所当然的事情。但现如今，我们对这些颜色就不一定会产生像古人一样的心理感受，这就是源于时间和空间上的变化。

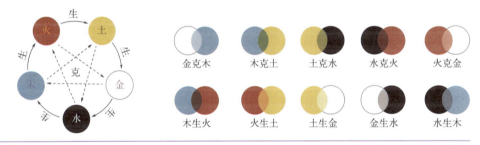

图4-30 我国的五行颜色

图4-31 朝代色彩的更替

在西方的文化中，颜色因为提取的难度，也会分阶级。比如紫色就是一个尊贵的颜色，紫色是权利的颜色，在欧洲，只有教皇和国王才有资格穿上紫色的衣服，并且地位越高，长袍中的紫色越丰富。我们知道紫色是由红色、蓝色混合而来，但是以前欧洲的紫色是从海螺中提取而来的，上万只海螺才能提取出1g紫色，相当于当时的10g黄金（图4-32），而且制作程序十分复杂，可以想象，曾经熠熠生辉的罗马皇帝和教皇身上的长袍不知要用多少只海螺来渲染，绝对可以称得上价值连城。

紫色如此贵重，以至于全世界199个国家中，唯独只有西班牙的国旗上出现了紫色。时至今日，英国王室成员依然偏爱紫色的衣服，伊丽莎白女王就很喜欢紫色。在美国，紫心勋章会作为特别勋章授予作战中英勇负伤的士兵。

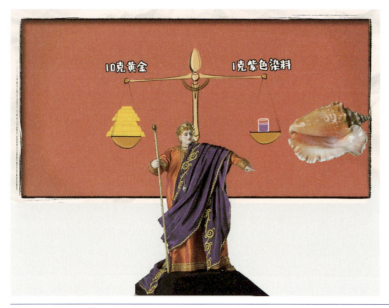

图4-32 欧洲贵族紫色的来源

现代对色彩心理的研究首先是建立于色彩生理学的研究上。比如红色能刺激心脏、循环系统和肾上腺活动，提升力量和持久力；橙色能刺激腹腔神经、免疫系统等，同时促进消化系统的功能；黄色主要影响大脑、神经系统，提高心理的警觉性；蓝色能影响咽部、甲状腺，引起平静和安慰的感觉；绿色具有松弛、休息的特性；紫罗兰能影响大脑，有镇静作用，能抑制饥饿。

色彩根据人的心理属性，可以分为冷、暖、重、轻四个属性。其中，暖色有前进的趋势，冷色有后退的趋势；饱和的色彩有前进的趋势，纯度低的色彩有后退的趋势。淡的颜色使人觉得柔软，暗的颜色使人觉得强硬；明的颜色给人轻的感觉，暗的颜色给人重的感觉。如图4-33所示。

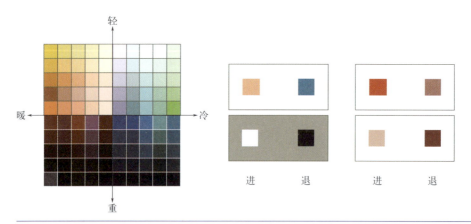

图4-33 色彩的心理暗示属性

成功的色彩设计方案基于知识储备，而非个人品位。所以我们需要深入不同的文化去了解颜色所代表的含义。

第 5 章

现代艺术的故事

现代艺术的故事往往按照各种运动或主义来讲述，如印象派、后印象派、点彩派、纳比派、野兽派以及立体主义，等等。名称或标签很大程度上是为了描述的方便，却会有意无意地造成彼此间的对立，甚至会形成一种错觉——似乎现代艺术一发端就是竞争。然而，现代艺术家们大多彼此熟悉，交往频繁因而关系密切，体现在他们的作品风格上，许多时候会难分彼此。

艺术的发展有其自身规律，任何艺术风格都不是凭空出现的，必定有探索、沉淀和成熟期。艺术家之所以是艺术家，是因为他们敢于突破自我去探索未知。观看艺术作品时的"审美"不是审视它是否美，而是了解艺术家的动机与出发点。

评价历史上的艺术家，最需要的就是尽可能回到其所处的情境去考虑，在那个具体的环境中，他怎么想，怎么做，如何产生，接触了哪些人，受到了哪些影响，以及后来又影响了哪些人？这样能够相对完整地看到其历史地位。看作品需要历史地看、横向地看、纵向地看，横向对比他同时期其他艺术流派和艺术家的作品，纵向对比他一生的作品。

本章尝试从另外一个角度讲解这些艺术家们，他们如何用科学精神去创新自己的艺术风格，如何相互学习和影响他人，解读他们的作品和现代设计的关系等。

5.1 从"画神"到"画渣"，从复杂到简单

本节内容是关于日常生活美学的革命。审美的变化会随着时代的变化而变化，尤其在当下信息高速化时代，审美无时无刻不被世界各地的流行和文化影响着。如果从艺术技法上分析，会发现从传统到现代，艺术家是从"画神"变成"画渣"的过程，是从能看懂到完全看不懂的过程。我们只有从审美层面去分析，才能知道背后发生的故事，才能了解艺术家在当下的环境如何思考与创新。

过去流行的艺术是社会大众受到心理刺激的结果，在特定的时间和环境里，显得通俗易懂，与众人情趣相合，自然会形成一个标准，广泛流传在社会群体中。古典艺术则是某个时代的产物，在它兴盛时的那种群众心理原状

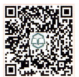

扫码看视频

已不复存在，加之时间的距离、环境的生疏，这些艺术后来看是既熟悉又陌生的。这种距离感常使未受专门训练的普通人感到不亲切、不解渴。清初的李笠翁就已点明："演古代戏如唱清曲，只可悦知音数人之耳，不能娱满座宾朋之目。"

审美的标准没有优劣之分，有的只是一个个递归和迭代。图5-1为不同时期具有代表性的艺术作品。

图5-1　不同时期具有代表性的艺术作品

像《蒙娜丽莎》这些古典画流行的时间内，人们居住的建筑有什么特点呢？它们有非常复杂的外装饰，结构也是繁复的，而我们现在居住的环境是什么样的？是钢筋、混凝土、玻璃、木墙等结构构成的，外轮廓基本都是非常简洁的几何形，如图5-2所示。

图5-2　传统建筑与现代建筑外观对比

走进这些古典时期传统建筑的内部，使用的都是表面布满装饰的家具，例如巴洛克风格的家具，有非常多的弧线和细节。反观我们现代的室内家具，契合了简洁的建筑外轮廓，内部的家具和装饰都十分简洁，呈几何形态。二者的对比如图5-3所示。如果让你选择，你会觉得《蒙娜丽莎》挂在哪个室内环境更合适呢？

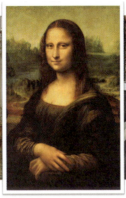

(a) 传统建筑室内　　　　　　　　　　　　(b) 现代建筑室内

图5-3　传统与现代建筑室内对比

现代是一个抽象的时代，一个机械化、工业化生产的时代；传统是一个具象的时代，一个田园、手工业生产的时代。接着看一个例子，图5-4是爱马仕和苹果公司联名合办的橱窗设计，主题内容是一种动物，具体来说是两个狮子的造型。该设计运用了哪种审美手法表现狮子的造型呢？是写实的？还是有很多细节的？都不是，其采用一种抽象的方式去表现，运用钢铁的元素，用线的方式构成狮子的形象，在装饰的背后，呈现的是苹果公司的I-watch产品。我们现在看到这种设计，接受度会比以前更高。

图5-4　苹果与爱马仕联名橱窗设计

如图5-5所示的这些像机械外露的表面，传递的是一种机械美学，机械美学背后彰显的就是抽象后纯点线面的审美取向。时代在改变，文化气息在改变，有一批人改变了我们的审美取向，而这个审美取向改变的核心是什么？核心就是化繁为简，方能以简驭繁。

毕加索完成了这样的转变。图5-6为他比较有代表性的作品，他将一张写实的牛简化，最后只剩下几根线条来表现这头牛标志性的特征。史蒂夫·乔布斯（Steven Jobs）曾使用毕加索的《公牛》作为内部培训的关键，以及产品设计思维的关键。

图5-5 当代基于机械美感的设计

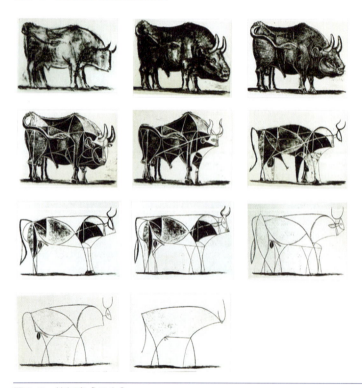

图5-6 毕加索《公牛》

图5-7（a）是毕加索的西班牙前辈、古典主义大师委拉斯开兹画的《宫娥》，图5-7（b）为毕加索用现代的手法重塑画面，用现代几何的解构画面重新还原《宫娥》的场景，放在一起对比，给我们展现出了两种完全不同的文化气息。

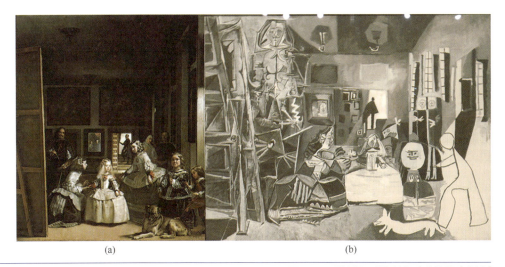

图5-7 委拉斯开兹与毕加索的作品《宫娥》

这一切的开始,都是从19世纪末那场堪称艺术史上革命性的运动开始,并持久地撼动着古典主义控制长达400余年的艺术理念。而在此之前的工业革命已经开始摧毁可靠的传统手艺;手工让位于机器生产,作坊让位于工厂。那么,是谁在改变我们日用品的文化气息?是谁将我们之前古典传统的奢侈与华丽,变成现代的简洁与直白(图5-8、图5-9)?

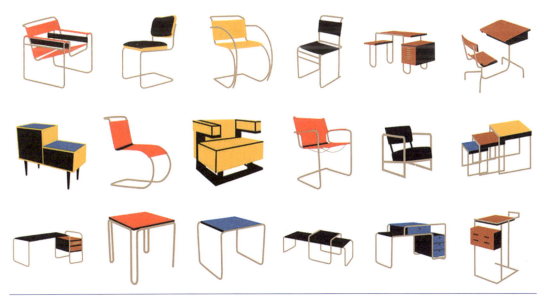

图5-8 现代简洁椅子的设计

这里不得不提到包豪斯(Bauhaus)。Bauhaus这个词是将德语Bausbau(房屋建筑)一词倒置,这个词由两个词组合而成,"Bau"就是building的意思,"haus"是house的意思,组合起来就是"房屋建造"。它是一所诞生于第一次世界大战之后,终止于第二次世界大战的设计学校。在短短的14年中,它建立了现代设计教学方法,教育口号是"艺术与技术的新统一",将艺术与手工艺的重点置于各种日常生活必需品的设计上。其设计教育思想一直影响着整个20世纪欧洲各国和美国,被誉为现代设计的摇篮。包豪斯主张学校必须重新被吸纳进作坊里去,艺术家与工匠并没有根本的不同,艺术家就是高级的工匠。图5-10为其历史与教学框架。

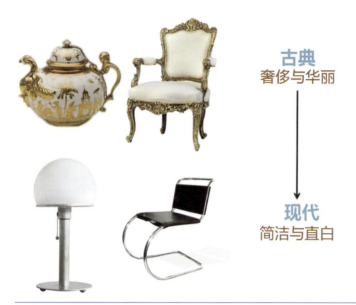

图5-9　古典到现代的转换

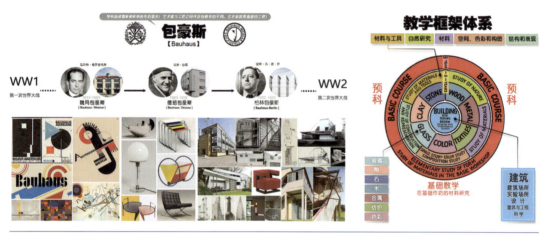

图5-10　包豪斯历史与教学框架

 包豪斯当时的老师汇集了艺术界和设计界的全明星，第一任校长是格罗皮乌斯（Gropius），非常出名的教职员工有康定斯基、保罗·克利、费宁格和莫霍利·纳吉，他们是非常著名的现代艺术大师。包豪斯当时的教学团队是将艺术家和手工艺人结合在一起的、一个前所未有的组合。艺术家教给学生艺术创作的共同要素；工坊大师教给学生手工的技巧和知识。包豪斯是世界上第一所严格意义上的设计院校，图5-11为其部分教职员工及作品。

 2019年是包豪斯建校100周年。百年前包豪斯教师写的著作（图5-12）、教学和设计理念依然影响着当下，最著名的包括康定斯基的《点线面》，还有保罗·克利的教学笔记等。汤姆·沃尔夫（Tom Wolfe）写了一本关于包豪斯的书，英文书名起得非常有意思（From Bauhaus to Our House），也就是说从包豪斯到我们的房屋。Bauhaus和Our House结尾的发音是非常相似的，这契合了他在里面提出的一个观点——因为包豪斯的出现，才改变了我们现代人生活的天际线。什么是天际线？就是我们现在所居住的城市，离天空最近的一根线：建筑城市屋顶的剪影组合。

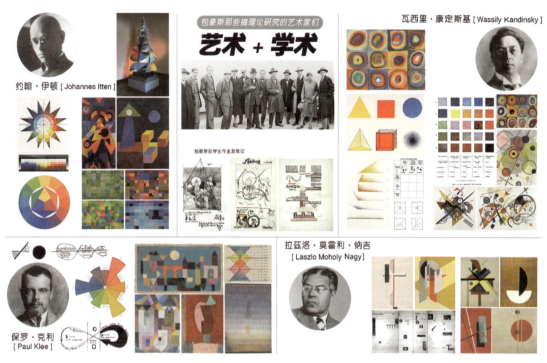

图5-11 包豪斯部分教职员工及作品

图5-12 包豪斯教师的著作

包豪斯是第一所将抽象化训练作为基础绘画训练的学校,将古典图式去皮求骨,谁精练得越多,谁就越趋向于抽象。图5-13是魏玛时期包豪斯师生作品,可以看到他们在表现人体的时候,已经有别于古典主义的写实,而是从人体的结构和动态去提炼点、线、面的抽象构成。可以说包豪斯完成了从当时主流的立体主义运动到抽象运动的过渡。

图5-13 魏玛包豪斯博物馆师生作品

当时的椅子、灯具、茶壶是繁杂的，经过包豪斯里教师和学生的努力，家具变成现在我们所熟悉的样子，见图5-14。他们让人们意识到，日用品是有教学设计和教学灵感的物品，可以教你怎么看颜色，分析什么是形，什么是斜线，什么是直线。

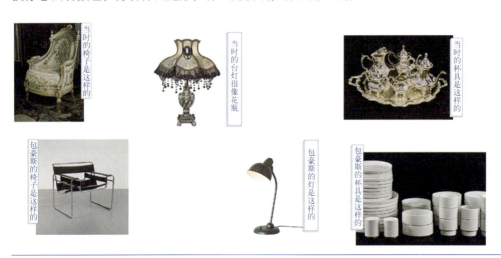

图5-14 包豪斯的家居设计和传统家居设计对比

下面通过几张图（图5-15）感受一下蒙德里安艺术气息的转变，体验一下现代艺术与设计的相互交融与影响，了解他如何从具象转变到抽象？我们可以看到，蒙德里安早期的绘画风格是非常写实的，他在表现树的过程中找到了树背后的抽象元素，他经历了自己的立体主义阶段，将事物化繁为简，慢慢分割和解构对象，最后形成了自己的风格，这个风格在设计史上称为荷兰风格派。

荷兰风格派就是以纯抽象的点线面去构成画面的流派。荷兰风格派影响了包豪斯的设计理念，这种影响甚至改变了他们对产品设计的制作手法和理念。最出名的就是里特费尔德的红黄蓝椅（图5-16），我们可以看到它的侧面和荷兰风格派绘画是一种形式上的契合，这个作品让荷兰风格派的影响从平面延伸到立体空间。

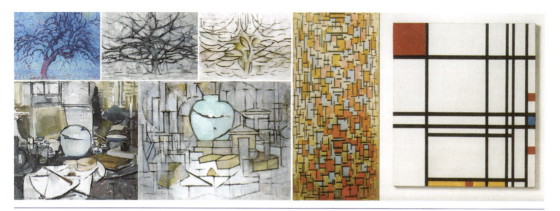

图5-15 蒙德里安艺术风格的转变

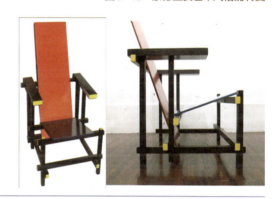

图5-16 红黄蓝椅

一个艺术家理念的转变，会重新改变日用品的设计理念，从而改变我们生活的环境；同时，环境的文化气息改变，会再度影响到艺术家本身的创作。蒙德里安后期的画作风格改变是因为美国都市化的建设和百老汇的音乐，它们给蒙德里安在艺术上非常大的触动和改变，他开始将更多的音乐里跳动性的元素加在他的画面里面（图5-17），所以他的画面和之前相比，有更多的细节和更多的激情，这使蒙德里安在绘画上产生了一个新的突破。

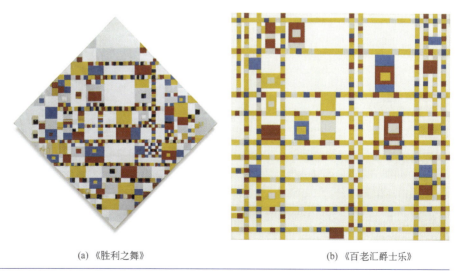

(a)《胜利之舞》　　　　　　　　(b)《百老汇爵士乐》

图5-17 蒙德里安到纽约之后的创作

第5章 现代艺术的故事

那么如今我们的生活中，还有没有这样的例子？当然有。图5-18展现了苹果iOS系统视觉风格的转变。在智能手机诞生之前，画面是一格一格方块组成的，我们称之为像素画，这种画面风格非常像中世纪教堂的拼贴画，那个时候手机碍于技术的限制，无法完成非常写实的界面设计。苹果公司推出iPhone系列之后提出了一个概念叫拟物化，所有的图标都非常写实，这在当时是跨时代的突破，犹如艺术史上文艺复兴的出现。再对比一下iOS系统现在扁平化的风格，以摄像头为例，拟物化的摄像头将一个镜片所有的细节全部还原，而在扁平化的风格中，将相机抽象化，用简练的线条传达出准确的信息。

iOS 6

iOS 7

图5-18　苹果iOS界面变化

为什么前后设计会有这么大的转变呢？是因为化繁为简，方能以简驭繁。苹果公司意识到，如果他们的平台APP中不同厂商使用不同风格，那么信息在输出的时候会出现问题，如果没有一个统一的简化的形象传递给用户准确的信息，用户是很难在如此复杂的、多样的界面图标中准确、快速地找出目标应用的，会导致信息选择障碍。在这种情况下，必须有一个简洁的风格来统一这些信息元素的设计。因此手机屏幕的视觉风格，经历了像诺基亚早期的像素图，再到拟物化的写实风格，最后到现在的扁平化风格，恰好对应了艺术史的发展，正好是从中世纪到文艺复兴，再到现代艺术的一个过程。我们不禁感慨：历史具有惊人的相似。接下来我们就从印象派开始，逐一厘清现代艺术的基本演绎脉络。

5.2　印象派究竟在干吗

大家对西方艺术最了解的一个时段可能是印象派时期，当我询问人们最喜欢哪个时期的流派时，大多数都选择印象派，为什么呢？我是这样分析的，因为印象派之前的古典主义所画题材大多是宗教、圣经故事，不管是文化还是年代都与当下的我们有距离；而印象派之后的现代与后现代主义又都太抽象，给鉴赏增加了一定的门槛。唯有印象派时期，既有现代艺术的前瞻性观念，绘画主题又是人们喜闻乐见的风景、人物，绘画风格又不像古典主义那么呆板无聊，最关键的一点是突破了三四百年来西方绘画对颜色的束缚，画面观感让人异常愉悦。因此印象派在专业人士和非专业人士中的受欢迎程度都很高。

印象派是19世纪中后期出现的一个以莫奈为首的流派。印象派之前至文艺复兴，我们可以称其为古典写实主义时期，文艺复兴→巴洛克→洛可可→新古典主义→浪漫主义的沉浮俯仰，艺术风格和理念并没有太大改变，更多的是绘画技术和技巧的不断升级。

印象主义是分水岭，是现代艺术的萌芽，逐渐在和之前的古典主义告别。我们可以看到19世纪60年代到90年代，也就只有30年左右的时间，而就是这30年，印象派在西方艺术史产生了颠覆性的作用和启蒙式的变化，从印象派开始，艺术呈直线性发展。因为有了印象，才会有后面的主义。

任何伟大的事物出现，一定是解锁了新的看世界的方式。19世纪末是现代性思潮觉醒的年代，艺术、文学、科技发生了全方位的变化。在哲学方面出现了"尼采"、科技方面出现了摄影技术，那么艺术方面呢？

先来看两位大师的画作，图5-19（a）是古典主义大师安格尔的作品，图5-19（b）是和毕加索差不多时期的布格罗的作品。印象派时期还有像布格罗一样画写实风格的画家，他们的画作都轮廓清晰、形体结构准确，画得就像照片一样。贡布里希在《艺术的故事》一书中总结过古典主义三大永恒的特点：精确的素描、高贵的题材、准确的构图。

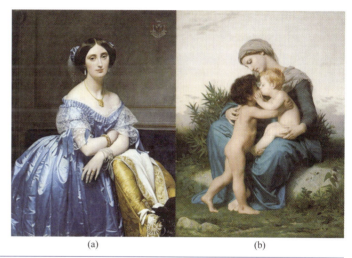

图5-19　安格尔和布格罗作品

短短十几年后的印象主义时期，艺术家就画成了图5-20的风格，与古典主义的画作相比，两者有何区别呢？本节就来分析两者最重要的区别在哪里，以及艺术家如何看待对象。其实就是根本性观念导致艺术家改变了绘画的手法和方式。

图5-21是印象派开山鼻祖莫奈的《日出印象》，相较于当时以学院派古典主义为主流画风，莫奈的这张图如此简单、浅显，画中的船只是一个剪影，太阳几笔概括，港口的结构、层次、远近、细节都没有体现。有人认为这些画家并不依据可靠的知识（透视与明暗法），竟以为瞬间的印象就可以成为一张画，这充其量只能算是一张草图，甚至是在嘲讽和侮辱艺术。一位批评家觉得莫奈这幅画的标题非常可笑，就把这一派艺术家叫作"印象主义者"（the impressionist），因此这张画被嘲讽为是impression，这就是"印象派"这一名称的由来。这种当初的嘲讽后来反而成为流派专有名称的事情在艺术史上比比皆是，往前有"哥特式""巴洛克"等，往后有以马蒂斯为首的团体，他们被认为是野兽的画作，非常粗鲁，之后这类画作就被归结为野兽派。

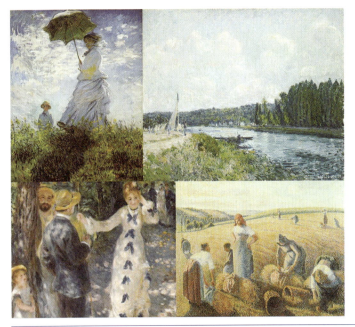

图5-20 莫奈、毕沙罗、雷诺阿、西斯莱作品

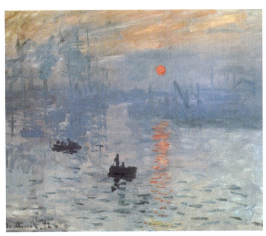 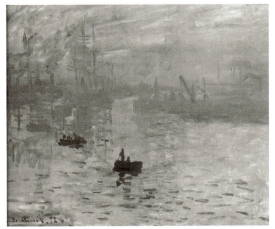

图5-21 莫奈《日出印象》的对比

 古典主义时期的绘画手法是素描优先于色彩，要使一个物体变得立体，首要的方法是通过明暗的对比，例如一个物体要靠前，只需要将其周围的明暗关系拉开，这个对象自然而然就立体了。而印象派是如何解决这个问题的呢？首先摒弃了用明暗去塑造空间距离的方式，而是通过色彩去突出物体。最直观的观察方法是把这张画变为黑白时，你会发现太阳不见了，太阳和周围的环境是一个灰度，不存在明暗的对比，由此可以得出这幅画是通过蓝色和橙色的对比让太阳在画面中突出。因此有人说，印象派解放了颜色在绘画中的地位。

 在印象派之前，色彩是为结构服务的，先把画面结构画清楚，然后再上色，就好比现在CG动画制作的方法一样，先将素描结构画准，然后再上色，色彩关系在后续调整。而印象派需要用同种明度、不同冷暖的颜色去区分对象，这种画法是印象派首创的。

 现在要通过去除画面的色彩关系、通过明度去研究印象派画作是非常方便的，我们手机就

能做到，只需要保存作品图片，在手机上将其变为灰度即可（图5-22），现代化工具可以帮助我们更好地理解、研究以前艺术作品的特点。

图5-22　手机iOS系统下的照片编辑功能

作为印象派的开山鼻祖，莫奈是如何创作的呢？他会就同一个主题在一天内分时段创作，他会同时拿五六个画架到同一个地方，在不同时间段、同一地点绘制同一对象，如图5-23所示。这样的绘画方式就像在做科学实验，变量是时间，常量是同一地点的绘制对象，研究不同时间光线下单一物体色彩上的变化，因此这样的绘画方式体现了科学的研究精神。

鲁昂大教堂他一共画了28张。当你看到这样的作品，是不是感觉他是一位研究光与色的科学家？

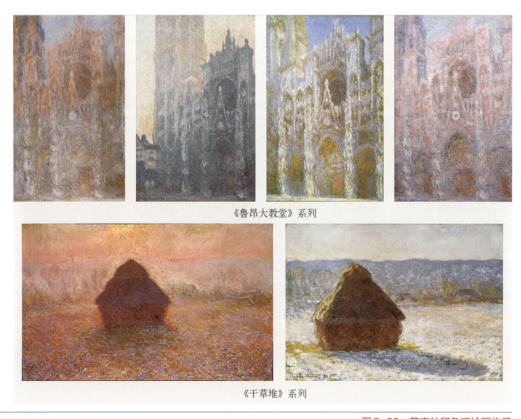

图5-23　莫奈的印象派绘画作品

学习艺术需要分析，同时要科学地分析。这样的分析方式是印象派艺术家的作画方式，艺术与科学的研究都需要基于同一对象做变量实验，所得的艺术作品和数据论文虽然形式不同，但本质却是相同的（图5-24）。

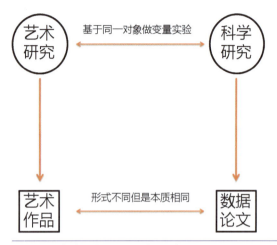

图5-24　艺术研究和科学研究的异与同

2006年，墨西哥国立自治大学物理学家何塞·路易斯·阿拉贡（José Luis Aragón）和他的团队发表了一篇论文，论述梵高在圣雷米时期的作品，非常严密地遵循了自然界中湍流的数学结构，如漩涡的数学构造。"我们分析了他在这段时期前后创作的画作的明暗变化，并按（原苏联物理学家）柯尔莫戈洛夫（Kolmogorov）统计理论测算出湍流的速度差异，发现两者的概率分布函数高度吻合。"何塞在他们的论文中如是写道。通俗来说，就是物理学家们通过柯尔莫戈洛夫的湍流模型计算出自然界湍流的速度，并研究了梵高油画与湍流之间的关系，以确定梵高画作中到底有多少"写实"的因素。最后，他们发现梵高在圣雷米时期前后完成的油画作品，非常确切地反映了现实自然中的湍流特点。何塞还提到了另一个细节，说有人将梵高的《星月夜》与美国国家航空和宇宙航行局（NASA）的观测图进行比较。他在论文中写道："特别需要提到的是，世界名画《星月夜》非常生动地传达出了湍流的感觉。也有人把《星月夜》与NASA哈勃望远镜拍到的一颗遥远恒星的图像进行比较，图像上由尘埃和气流构成的漩涡非常清晰"。

在何塞看来，梵高是一个会画画的物理学家，但是他的志向又是成为一名艺术家，他一生都投向于自己所热爱的绘画事业，顺便用自己的画笔解释了自己的物理观点。很多人通过梵高极具表现主义的手法认为他的作品是抽象的，但从梵高极力推崇现实主义画家米勒就可以看出，他是一个现实主义画家。《星月夜》中所有的对象都如实地表现了出来，天空中最亮的是月亮，梵高通过光晕来体现月亮的亮度，画面中最亮的星星是树木右侧的一颗星星，据后来的科学家分析，这颗星星是当时的金星，而金星在1900年左右是离地球最近的星球，因此在画面中反映出它是最亮的星星。由于梵高将天空画成螺旋形，有人认为他疯了，其实他只是将某天夜晚观察到的星空的运动结合在一张画面中。梵高感知到了大自然最复杂的创造之一。他独特的灵魂糅合大自然最神秘的动态、流体与光线，创造出了一种不可言述的、热烈的美。这是非常了不起的成就。那他观察到的是否正确？现在是否有科学依据足以支撑他的观察呢？

大约100年后，延迟摄影的发明证明了梵高画作的合理性，用摄像机拍摄一个晚上的星空，拍摄出来的天空就是螺旋形的，如图5-25所示，而在100年前，梵高用他的肉眼观察到了这个现象，因此梵高也是在做科学实验，他在观察和分析，只不过他用绘画的方式将

这一现象记录了下来。

图5-25 梵高《星月夜》与现代延时摄影

荷兰阿姆斯特丹的梵高博物馆收藏着一个毛线盒（图5-26），据说是梵高为了观看黄色调的效果，将不同颜色的毛线绕在一起放进盒子，观察色彩组合的效果。他给弟弟写的信中说过："我现在画累了，我要休息一会儿，因为我画的画是一个精密的计算。"当不断变换的毛线颜色跟他的画面等同起来的时候，你就知道他在计算。那团毛线可以让我们思索这个背后的力量到底是什么？

图5-26 梵高博物馆的毛线盒

因此，康定斯基在著作《点线面》的前言部分提出了"艺术科学"这个概念（图5-27），他认为艺术的发展必须有科学的严谨性，只有通过显微镜式的分析才能获得详尽综合的艺术科学，使艺术科学超越艺术的界限。我们在任何领域研究任何事物，都必须有科学精神，不能认为艺术生单凭感觉就可以，只有通过理性、科学的分析，才能更好地理解绘画，扩展艺术的边界。如果说印象派时期的艺术研究是懵懂的、半自觉的，到了抽象派时期，艺术研究开始觉醒与自觉。

由上述分析可知，不同流派和主义的核心是对于对象不同的认知和表现手法（图5-28）。从印象派开始，重新定义对象的轮廓；立体主义则将对象简化，改变观察对象的方式；抽象主义则选择放弃对具体对象的依赖，用完全几何的形式表现对象。他们的作品看似有非常大的区别，其实有一点没有改变：都是基于对象。

*艺术科学

艺术的发展必须有科学的严谨性，只有通过显微镜式的分析才能获得详尽综合的艺术科学，使艺术科学超越艺术的界限

印象派时的**懵懂**与**半自觉**

↓

抽象派时的**觉醒**与**自觉**

康定斯基《点线面》

图5-27　康定斯基关于艺术科学的观点

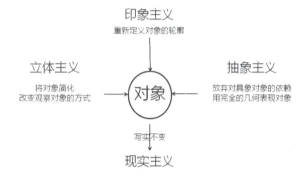

各种流派和主义的**核心**是对于对象不同的**认知**和**表现手法**

图5-28　各流派对于对象的不同表现

我们将图5-29的两张作品放大，从细节处理的手法看，两者的处理手法不同，相比于左侧安格尔的画作，右边莫奈的笔触更大、更松散、更自由，轮廓和结构没有左图那么清晰。可能有人会说这两张画不够直观，因为主体物一个是人，一个是事物，那我们来看下面两张人物肖像。

图5-29　安格尔《布罗格利公主》和莫奈《干草堆》

图5-30（a）为雷诺阿的作品，图5-30（b）是安格尔的作品。同样是表现女性，安格尔的人物轮廓非常清晰，雷诺阿的作品没有一条准确的线表现轮廓，但是女人的形象也能表现出来，而且颜色更加丰富，为什么他会这样画呢？因为印象派认为人的肉眼在正常光线下，尤其是在户外，是看不到非常清晰的轮廓线的，因为阳光的照射会使瞳孔无法聚焦，导致视线模糊。我们可以做一个实验，当你长时间盯着灯，随后去看物体，会发现物体轮廓变模糊，物体周围也会形成"光晕"的效果。印象派发现了这种现象，因此他们在作画时将这种现象展现在画面上，改变了对轮廓的定义。

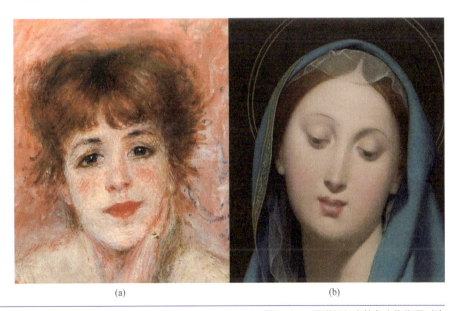

图5-30　雷诺阿和安格尔人物作品对比

我们再来分析一下修拉的画（图5-31）。当你距离画面很远的时候会感觉绘画风格非常写实，但是将画面里两个物体放大，可以看到画面是由点组成的，没有清晰的轮廓，他用分裂的线条和笔触去塑造古典主义连贯的直线轮廓。

图5-31 修拉的画作放大与细节

后人为了研究修拉为什么这么表现物体做了调查,发现修拉当时看了一本书《艺术语法》,这本书是科学家查尔斯·布兰科所著的关于色彩和点形状的研究(图5-32),认为不同的色彩和形状会有不同的视觉感觉;还提出视觉混合理论,如果色块小到一定的程度,人眼就会自动把这些颜色混合起来。修拉看了这本书后,改变了创作方式,他的画就是科学与艺术融合的直接表现。后面我们会通过一个实例去分析修拉的作画方式是否科学。

图5-32 科学家查尔斯·布兰科与《艺术语法》

印象派对视觉的探索促使他们重新定义轮廓,最后导致笔触的解放。如图5-33所示,可以看到修拉和梵高都打破了古典主义用一根线表现物体轮廓的方式,修拉通过点和点的方式去形成直线,梵高则用分段的线去形成直线。

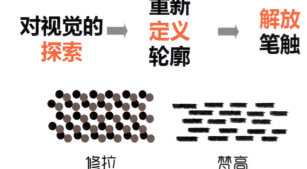

图5-33 修拉和梵高笔触的分解与对比

印象派的画面特色呈现出来的是潇洒自如的笔触,十分洒脱,十分粗犷,十分潦草,也十分写意。对比下面两幅图,会不会感觉这种笔触的形式很像我们现代的彩色显像管(图5-34),

如果我们将今天的手机、电视、电脑屏幕放大，可以看到红、绿、蓝三基色荧光粉条状排列或点状排列，对应了梵高和修拉的作画方式。

图5-34　现代的彩色显像管

如果想分析印象派的画作，最直观的是看他们的素描稿。图5-35左侧这幅画，基本对应了《星月夜》的终稿，通过这幅素描稿，可以清楚地看到梵高对笔触的塑造，其中有趣的一点是他在塑造圆月时用的是短直线，而不是弧线，在塑造较直的树木时则采用弧线去表现，由此得出，梵高用弧线和直线对比的手法塑造形象。再看右侧图，表现手法会更加明显，这张画以直观、理性的方式去塑造对象，首先，他用竖条方式排列稻草堆，用不同朝向的直线表现不同摆放方向的稻草，线条有长短对比，天空的灰度用点去表现，从点、线、面的角度观察这幅画是非常直观的。正因为印象派将事物轮廓分散、笔触解放，后来的艺术家才会在这些画作的基础上研究笔触的可能性，促成了表现主义。反观古典主义，它不会这么表现事物，而是用长直线概括对象。

图5-35　梵高素描

学习了这节内容，如果你对印象派十分感兴趣，想要模仿梵高的画作。第一步将这张画打印或者临摹下来，然后对画面中的单个物体进行分析，例如图5-35，山坡运用了短斜线，草地运用了短竖线，从疏到密排列，有些地方又用点的方式表现。对单个物体的分析就像在做实验，要研究一个东西，我们需要按元素分析它的规律，用科学的方式去分析对象，之后就可以

在分析的基础上画出属于你的印象派画作，如图5-36所示。

图5-36　视觉笔记分析与印象派风格绘制

19世纪后期画家们的成功，很大程度上得益于工业革命带来的社会和科技的进步。合成的颜料带来了更丰富的色彩，科学理论的完善让艺术家更加了解色彩的本质和影响，这使得印象派画家可以放开手脚"玩"颜色。推荐两部非常出色的BBC纪录片。一部名为《印象派——绘画与革命》，讲述印象派画家有何经历，接触了哪些科学，发现了什么规律，提出了什么观点以及如何作画。另一部叫《印象派简史》，属于真人扮演的演绎式纪录片，通过情节发展与人物对话而非单项输出的方式传达知识，比单口式纪录片看起来轻松有趣很多；以莫奈为叙述者，依据当时的信件等资料，展示了印象派的发展过程以及代表人物各自的故事，内容基本属实。

5.3　梵高与表现主义

上一节讲述了梵高画作背后的科学性，这一节来讲述梵高具有表现主义的绘画风格和对后世的影响。

梵高在法国观看了印象派画展之后，一下子提升了自己使用颜色的逻辑，使得他的画作从荷兰时期的灰色一跃为印象派的风格，但不久他就发现了印象派的局限性——如果屈服于视觉印象，除了光线和色彩的光学性质以外别无所求，那么艺术就失去了激情。因此，梵高把印象派的方法，尤其是在色彩和对事物的形体塑造上的方法，发展到独立于传统之外的领域。首先，梵高希望用色彩和形状来表达自我的感觉和希望别人产生的感觉，其次，他不太注意"立体的真实"，即大自然的照相式的精确图画；最后，他有意识地抛弃"模仿自然"的绘画目标。而这三点也成为之后诞生于德国的表现主义的伟大指引。

这一切还要从梵高对米勒的崇拜和模仿（图5-37）开始，梵高受到米勒等法国写实主义画家的影响，底层人民的疾苦和田野的自然风光是梵高画作中的两个常见主题。梵高与大自然的羁绊可以说是一种必然，他欣赏靠自己双手耕种生活的农民，自然也偏爱养育了人们的大地。

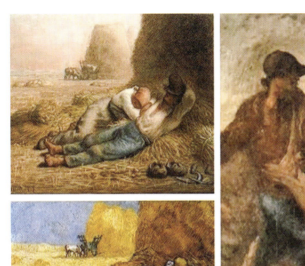

图 5-37 梵高对米勒的模仿

晚春怒放的鲜花和深秋金黄的麦田，一个代表着新生的活力，另一个则代表着收获的喜悦（图5-38），对于梵高来说，只有这些看似卑微的场景和自然的风景，才是最能接近自己精神家园的创作题材。通过对比可以发现，梵高在还原米勒画作的同时，依然能够保持自己从印象派那里"偷师"过来的技巧，在颜色和笔触上依然保持着自我风格。这是难能可贵的一点，普通的模仿大多都会停留在"像"而无"我"。

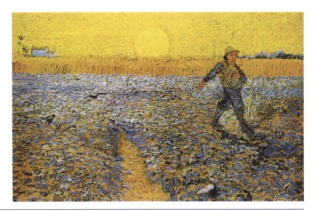

图 5-38 梵高《拾稻穗的人》

梵高的艺术实践完成了印象主义到表现主义的转变，这两者的差别可以从其英文名称Impressionism和Expressionism上一窥究竟（图5-39）。这两者都有表达的含义，区别在于im和ex的传导性不同，如果把自然视为"外"，把个人视为"内"，im更像是传达外界给个人的感受，而ex则是传达个人对外界的感受。所以印象主义和表现主义相比，印象主义更像是记录外在世界给人的感受；而表现主义则是由艺术家表达个人对外在的一种主观感受。

第5章 现代艺术的故事 ■ 095

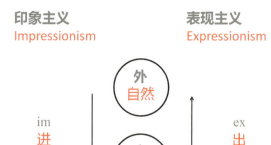

图5-39　印象主义和表现主义的区别

那么，梵高作品中的表现性体现在哪些方面呢？梵高是以自己的情感去扭曲、夸张现实对象，将个人感受融入所描绘的事物之中。简单来说就是他的情绪会影响到他观察到的客观事物。

图5-40是梵高在阿尔勒时期创作的咖啡馆，我们都知道发光体周围会产生一圈光晕。如果你是一个有近视散光的人，你尤其能在夜晚的路灯前感受到这一光学特征；视力正常的人则会觉得这一现象存在但没那么夸张。而梵高则能捕捉到这一特征，并将其夸张表现。那梵高是个有散光的人吗？从他其他画作非常清晰和眼睛的轮廓上可以判断，他并没有视力方面的困扰，并且他的视力应该不错。那情绪上呢？有心理专家曾做过实验，当人在极度疲惫、意识薄弱的情况下，对光晕扩散现象的感知往往会比精力集中的时候要明显，所以这张画很有可能是梵高在阿尔勒时期，白天户外写生劳累一天后，回到咖啡馆小酌时看到的景象，进而创作记录了下来。

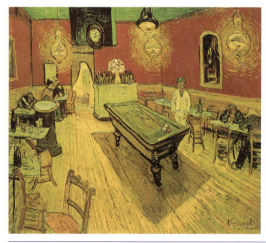

发散的光晕细节

图5-40　梵高《咖啡馆》

梵高也善用节奏对比来呈现画面表现性。上一节我们分析过《星月夜》背后的天空流动的科学性来源，这次我们从另外一个角度来鉴赏。如图5-41所示，画面左侧的柏树呈现深绿色，是画面中最长的一根直线，但我们放大画作细节，会发现梵高在画这根"直线"的时候运用了很多小的弧线；而看似弧线的光晕和大气流动，却是用直线绘制的。这种用弧线表现直形，用直线去塑造弧形的手法增加了画面的表现主义特征。

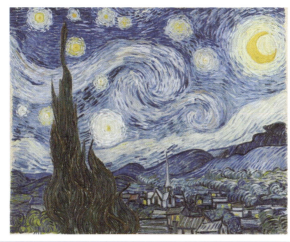

用弧线表现的柏树　　用直线表现的光晕

图5-41 《星月夜》形体用笔上的解析

不仅如此,梵高在阿尔勒后期写生的素描中,逐渐展露出他对点、线、面抽象元素在画面中的控制力。梵高是少有的素描和油画创造可以保持高度统一性的画家,这得益于印象派的作画特点。我们可以通过同一场景的油画成品和写生素描稿来分析梵高的一些塑造手法。图5-42的油画给人平静安详的感觉,但两张素描写生稿展现了梵高的激情和生命力。在画面下端,梵高通过竖线和横线的对比表现了稻草的侧面和顶面;又用不同方向灵动的笔触呈现了顶面随风飘动的形态;画面中间左右的草垛又是通过方向不同、长短不一、弧线和直线的变化来呈现体积感;最为绝妙的是梵高对点的使用,他没有上任何明暗,仅仅通过点线面的疏密变化就将画面中的黑白灰层次表现得淋漓尽致。

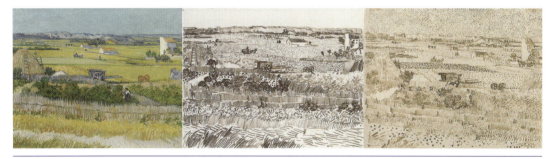

图5-42 梵高在阿尔勒时期创作的油画与素描写生对比

同样对空气流动与弧线敏感的还有蒙克。在现实中,蒙克与梵高从未谋面,但两人的人生和绘画却存在着一种有趣的平行和冥冥之中的相似。蒙克在19世纪80年代末的一次巴黎之行中看到了梵高的作品,随后便将他作为艺术上的精神指引。蒙克曾说:"在他短暂的一生里,梵高没有让他的火焰熄灭,相反,在他最后的几年,这些燃烧着的火焰充当了他的画笔,但也燃尽了他最后的精力。我曾经想,也曾经希望,我能有更多的钱维持自己的生活,以便我能够跟随上梵高的脚步。"在梵高去世三年后,蒙克创作出了《呐喊》系列(图5-43)。

在艺术上,梵高和蒙克都被法国印象派点燃,两人都凭直觉感受到了某种相似的东西:他们笔下的天空和田野都记录着对这个世界极端敏感的感受,他们绘画中的形式感与表现力使观者感染到强烈的情感,他们的一生都充满了波折……梵高和蒙克将这种极端的敏感完整记录下来,而记录的方式创造出了一种新的艺术。

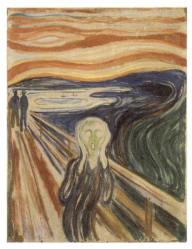 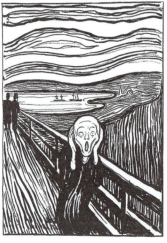

图5-43　蒙克《呐喊》系列

梵高在用色方面属于厚涂法，我们可以理解为"颜料不调主义"，得益于管状颜料的发明，他可以直接将颜色从颜料管里挤出来涂抹在画面上，呈现出极高的颜色饱和度和厚度。和灰度极高的古典画法相比，梵高在画面中用纯净亮丽的色彩展现了浓烈的情感，形成了自己独特的风格。这种技法并不是新发明，梵高的荷兰前辈伦勃朗和西班牙宫廷画家委拉斯凯兹都用过厚涂法，区别在于，梵高不仅想让颜料成为画面描绘的局部，而且要让颜料成为画面的一部分。从荷兰梵高博物馆留存的调色盘（图5-44）可以感受到梵高使用颜料的厚度和纯度，颜料的厚度把一幅二维油画变成了一幅三维雕塑。

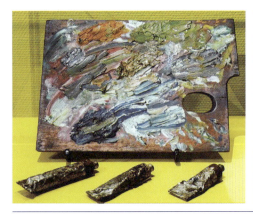

图5-44　荷兰梵高博物馆的调色盘

以梵高的经典代表作《向日葵》（图5-45）为例，将画作细节放大会发现颜料的厚度使画面有了一层浅浮雕效果，这使得梵高的绘画又多了一个具有表现性的对象——笔触。印象派对视觉的探索最终解放了笔触，而梵高把笔触作为一种情感表达的手法，增加了粗细、深浅、厚度、方向上的变化，笔触从梵高开始具有了独立的表现力，每一笔都记录了作画时流露的情感。在梵高的画中，笔触不仅可以概括对象的形与走势、强化结构，还能记录和还原作画过程，这是之前古典绘画很难提供的观看感受。当凝视《向日葵》的笔触细节时，仿佛能感受到梵高在创作时如何一笔笔摆动这些笔触，感受到他作画时近乎疯狂的热情，那些短小苍劲的笔触倾诉着他对造型的理解和对颜色的敏感度……我称这种感觉为创作的"既视感"，只有在笔

触强烈且有独自表现力的情境下,才会传递出来的一种视觉感受,并带来强大的心理冲击。

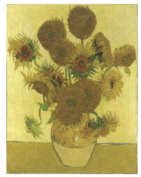

图5-45　梵高《向日葵》与细节

这种心灵上的冲击不是简单堆积颜料就能带来的,而是因为每一笔都相互有关联,这种情感上的关联还具有自身的特殊性——当同一作者在不同时间画同一主题,作品呈现出完全不同的"情感性"。梵高黄色的《向日葵》存世一共有三张,分别存放于英国国家美术馆、荷兰梵高博物馆、日本兴亚美术馆,如图5-46所示,其中英国和荷兰版本上有梵高的签字,更像是他同一时期画的不同版本。

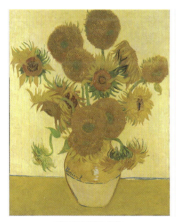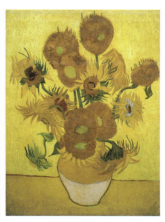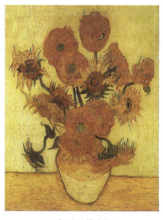

英国国家美术馆　　　　　　荷兰梵高博物馆　　　　　　日本兴亚美术馆

图5-46　不同国家收藏的梵高《向日葵》版本

为什么梵高同一对象要画多张?可以解释为印象派特征就是如此,比如莫奈。但莫奈也从来没有用同样的构图、色彩重复画过一个对象。比较可靠的传闻是,《向日葵》是梵高用来迎接高更来到阿尔勒的礼物,高更是秘鲁人,向日葵是由秘鲁引进法国,在法语中又是太阳的意思,所以选择《向日葵》作为主题。而黄色在日本的语境中代表着友谊,梵高当时沉迷于日本浮世绘,所以整张画从背景到桌面和花盆再到向日葵都是黄色的。但不久后高更和梵高关系恶化,最后以高更离开为结局。高更离开后依然惦记着这张作品,便写信给梵高索要这张"礼物"。梵高没有拒绝,但表示不能将原作送给他,因为此时的心境与创作时已经不同,如果高更要,可以重新画一幅再送给他,所以才有了两幅《向日葵》。我个人更偏向于英国和荷兰馆藏的两张作品(图5-47)就是这个故事中的两幅图。因为两者相似度很高,且罐子都被冷色调的线划分为上下深浅两部分。通过两张作品的放大对比,可以感受到梵高在绘画时不同的情感

流露，这种情感影响了物体的造型，传递出不一样的情绪。细细品味之后，你认为哪一张是高更来之前画的？哪一张是高更走之后画的呢？

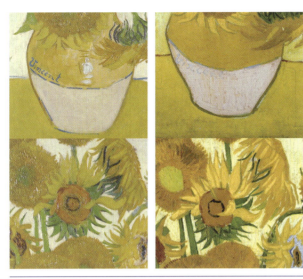

图5-47　英国和荷兰馆藏《向日葵》细节对比

绘画艺术的发展，是个体不断被强调、整体不断被削弱的过程。从拉斐尔开始，作为个体的笔触完全没有存在感；到了伦勃朗、委拉斯凯兹，笔触开始有存在感；而梵高的笔触就开始具有独立的表现力；波洛克的画作甚至是整体的观感弱于单独的笔触。笔触带有表现力和情感，是一种非常高级的手法，我国古代的书法艺术就是另一个典型代表，是一种从笔触感受创作者情绪的艺术。王羲之的《快雪时晴帖》和《丧乱帖》（图5-48）就是在两种情绪下创作的

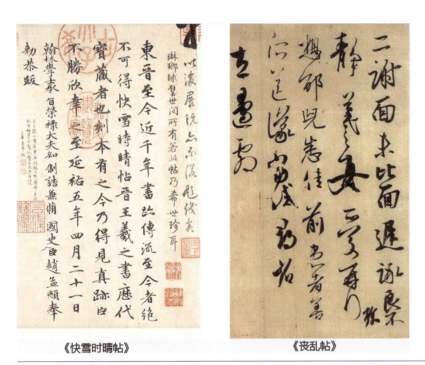

图5-48　王羲之书法

作品。在书写《快雪时晴帖》时，王羲之心情愉悦，整体行云流水；而在书写《丧乱帖》时，心情则非常抑郁，起伏不定，这种情绪上的变化在两幅作品中溢于言表。

要学习和模仿"梵高"风格，首先要注意观察分析对象特征，秉承科学、严谨的态度；其次要注意笔触的表现力，每一笔都要考虑粗细、深浅、厚度、方向上的变化，并尝试将自己的情感融入其中。培根曾说过："绘画是某人自己的神经系统投射到画布上的一种方式。"图5-49为学生模仿梵高和表现主义风格的练习。

图5-49　学生模仿梵高和表现主义风格的练习

5.4 "万神之王"塞尚

塞尚喜欢画水果、画人物、画肖像，别的画家顶多画两三次同样的内容，而塞尚在二十年间翻来覆去画的全是相同的内容。光静物就画过270多幅，一大半都是水果，其中一大部分都是苹果（图5-50）。这个曾叫嚣要"用苹果震撼巴黎"的年轻人，最后成为了一座艺术桥梁，一座衔接古典主义和现代艺术的桥梁。读懂塞尚才能真正了解现代艺术的起源。

虽然都属于印象派画家，但不同的侧重点也能形成巨大的区别：莫奈流派的着重点是"光"，在他的绘画理念中，光占据了绝对的主角地位，形的概念自然就被极大地弱化，所以以

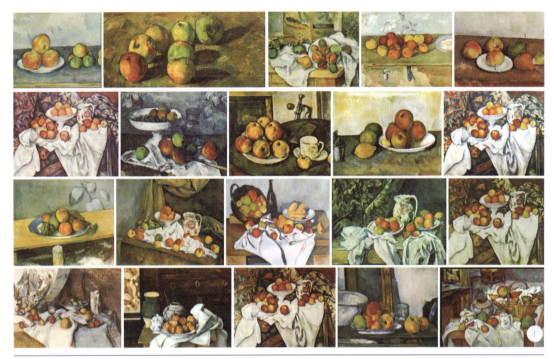

图5-50　塞尚的苹果静物系列

莫奈为首的画家的画作看起来非常飘逸，看不到坚实的形之轮廓；而塞尚则认为"形而至上"，每个物体的体积才是定义它们的东西，而色彩应该是物体本身所具有的一个特性。

古典主义普桑的作品正是塞尚想要的永恒的秩序感。我们跟随图5-51（b）的引导线进行观察，不难发现普桑采取了四平八稳的"米"字形构图，人物均摆放在画面的视觉中心，通过对人物肢体的动态设计，有效地巩固维护了其构图形式，背后的韵律线可以从人物弯曲的手臂一直延伸到画面右侧树叶的位置。画面所有的元素：人物的动作、身上布纹的走向、树枝的朝向、树叶的疏密，一切都在为这个韵律服务，这是精心设计后的画面布局，透露着一种永恒的美感。但也是因为这种设计，使得古典主义绘画有种矫揉造作的不真实，而印象派要打破的就是这种不真实。摆在塞尚面前的难题是：怎样才能既保留这些新成就（印象派），又不损害画面的清晰和秩序呢？

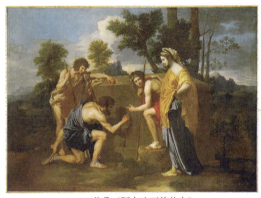

(a) 普桑《阿卡迪亚的牧人》

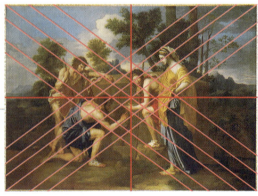

(b) 画背后的韵律线

图5-51　普桑《阿卡迪亚的牧人》

康德认为形式是一件事物的本质,并将其提到了美学的高度。如果古典主义画家创作的目的是在画面上安排好对象(人、物、自然)之间的关系而采用安排秩序这样的形式,那些看不见的韵律线形成了古典主义的构图,那么塞尚的目的则是直接画形式,为了这些形式,他画了对象(人、物、自然),通过对象来体现背后的秩序,形式即内容,见图5-52。

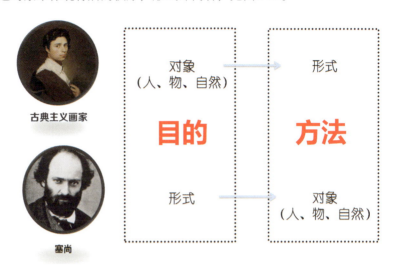

图5-52 古典主义画家和塞尚不同的追求

在塞尚眼中,对象题材仅仅是他绘画的媒介,他绘画的核心是藏在题材背后的形式。绘画在塞尚之后从传统的图像学研究变成了现代的认知学研究,毕加索也因此将塞尚称为"我们所有人的父亲"。

那么塞尚是怎么作画的呢?首先,塞尚用了"多视角"的方式。人天生就有两只眼睛,当我们遮住左眼用右眼看某个固定物体和遮住右眼用左眼看同一个物体时,物体在我们视觉里的空间位置一定会发生明显的位移变化。塞尚推论说我们左右眼记录的并不是相同的视觉信息(我们的大脑将两者合并位移),每只眼睛所见略有不同。图5-53是一张BBC纪录片中用现代技术还原合成塞尚视角的一张图片,塞尚笔下的世界是这样的。这样的观察方式给了塞尚改变物体边缘的依据和逻辑上的理由。

图5-53 BBC用现代技术还原的塞尚多视角

大卫·霍克尼称塞尚是第一位用双眼绘画的艺术家。我们在"写生,你真的会吗"那一节讨论过画照片和写生的差别在于两者成像的模式不同,静止的单镜头记录的视觉信息和双眼在

空间中感受到的视觉信息是不同的。这也可以解释为什么再漂亮的风景摄影带给我们的震撼都不及现场的感受力强，因为观察客观对象时，我们会四下活动：伸长脖子、歪向一边、前倾、站直。所以我们在空间中对对象的感受来源于我们短期内不同角度观察后的总和，绝不是单一角度的视觉体验。大卫·霍克尼用他的摄影作品（图5-54）来阐述了这个拗口而复杂的问题——客观对象在你眼中呈现的多视角。

图5-54　大卫·霍克尼的摄影作品

　　图5-55（a）这幅 *Kitchen Table* 很好地诠释了塞尚多视角的作画方式。可以先尝试用塞尚的眼光观察这幅画，看看能否发觉塞尚作此画时的几个视角。我们能感觉到此画的静物似乎都有点"站"不稳，果篮里的水果似乎要溢出来了，左右两边的桌子都在一个水平线上，让人怀疑这是一张被劈开两半硬凑在一起的桌子。图5-55（b）是对该画多视角的分析，塞尚通过视角Ⅰ对两个倾斜的水壶进行了描绘，不难看出它们的顶部壶口透视以及倾斜的中轴线都属于同一个空间透视。再让我们移步至视角Ⅱ，可以清晰地看到大罐子的口径和果篮的开口处于同一平面空间。图中最让我们难以理解的就是这个果篮，为什么一个正面视角的果篮会有一个倾斜的偏正侧面的把手？这是塞尚的画面设计，他从视角Ⅰa描绘了果篮的正面，又从视角Ⅱb描绘了偏正侧的果篮把手。这是塞尚故意给我们造成的视角误解，他在挑战我们看世界的传统观察方式。这绝不是抛弃技术的瞎画，对比正常透视呈现的画面视角，他所要呈现的是一种思考。

(a) *Kitchen Table*　　　　　　(b) 多视角分析　　　　　　(c) 传统透视下的视角

图 5-55　*Kitchen Table* 静物多视角分析与透视还原

把图 5-56 的 *La Roche Guyon* 与当时的一张法国摄影照片作对比，不难发现，塞尚把地平线明显拉高了，把天空的部分缩小了很多，房屋的朝向也更偏向于正面，小路的拐角处也处理得靠前了，完全打破了人们传统的透视观念，画面的扁平化给人一种把空间大大打扁压缩的感觉。

我猜想塞尚的作画方式也是运用了和绘画静物时一样的观察方式：移动地观察，反复地修改，才形成了现在这样的画面表达。塞尚在寻找大自然中可画的东西时，不是追寻光影带来色彩上的变化，而是观察轮廓和边缘，考量形成的新形体。

图 5-56　塞尚 *La Roche Guyon* 风景分析

当一个人看一个物体太久之后，他眼中的那个物体往往会发生一些变化。可以做个实验，你盯着自己的中文名字看久一点，是不是突然会有一瞬间不认识了？塞尚几十年如一日地画同一个对象，他眼中的世界必然会发生变化。图 5-57（a）是塞尚刚回到普罗旺斯画的圣维克多山，图（b）是 10 年后画的，图（c）是 20 年后生命最后几年画的。他眼中的圣维克多山慢慢变成了一个个几何色块组合而成的图像，更进一步，塞尚发现所有的山、树、人，甚至世间万物都能用最简单的几何体来概括与简化——用圆柱体、圆锥体和球体来处理自然。

第 5 章　现代艺术的故事　■　105

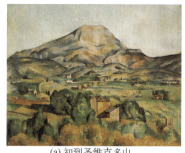
(a) 初到圣维克多山

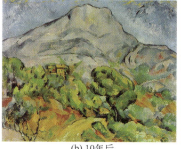
(b) 10年后

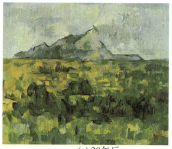
(c) 20年后

图5-57　塞尚不同时间段对圣维克多山的描绘

几何化的处理开始让形体摆脱原来固有结构的束缚，产生同形异构的感觉。塞尚《浴女们》（图5-58）画面最右侧的两个女性人体共用了一个结构，它既是侧面女性的整条手臂，又是背后女性的腿部，这是多么巧妙的形体重合和共用！这种简化后形体同形异构的方式成为毕加索和勃拉克的灵感来源之一，成为立体主义重要的形式法则。

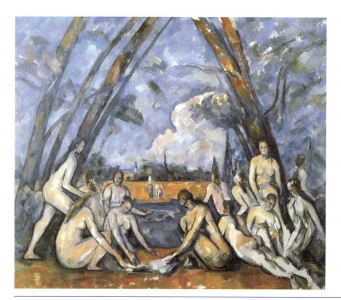

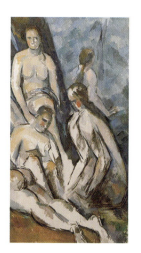
同形异构的局部

图5-58　《浴女们》分析

我们再来看图5-59的这张风景画，寻找一下塞尚画作背后的韵律线。画面中建筑的屋顶、林立的树木、远处的山坡、近处河岸线、天空中的云都彼此组成了横竖交错的韵律线，这是最明显的韵律线，因为基本靠物体的轮廓线呈现；细心观察画面下部河岸上的一些植物，它们的轮廓呈现斜线，顺着这个斜线我们发现能够对上屋檐的斜线，一些树木和天空的笔触也是斜的，都能用韵律线串联起来，笔触＋部分物体轮廓组成的韵律线在强度上会弱一点，强弱韵律线的规律也使画面产生了变化的节奏。为了这些形式上的韵律线，塞尚牺牲的是传统轮廓的"正确性"。他并不是一心要歪曲自然；但是，如果能帮助他达到向往的效果，他是不大在乎某个局部细节是否变形的。塞尚本人可能都没有意识到：这个无视"正确"的实例竟会引起艺术中的"山崩地裂"。

米字形的视觉引导线是一种非常常见的韵律线形式，宋代雕花漆托盘上的几何装饰排列、敦煌壁画的画面布局也都采用了这种形式，见图5-60。

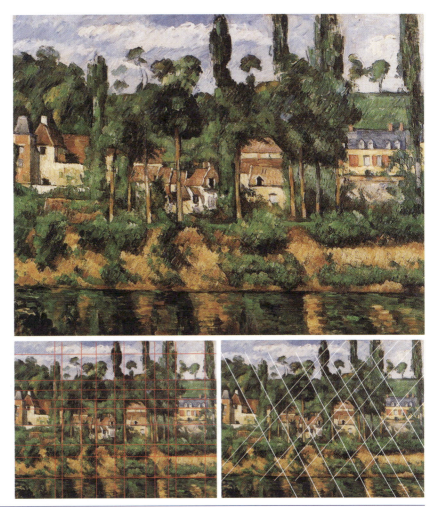

图5-59 塞尚画作背后韵律线的分析

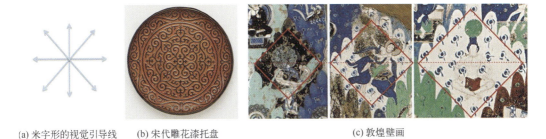

(a) 米字形的视觉引导线　　(b) 宋代雕花漆托盘　　　　　　(c) 敦煌壁画

图5-60 米字形的视觉引导线及实例

塞尚画作背后的价值可以总结为三点：

① 多视角：追寻内心的真实；

② 几何化对象：用圆柱体、圆锥体和球体来表现自然；

③ 形式的追求：强调格式塔韵律线。

1907年，巴黎秋季艺术沙龙举办了塞尚纪念展，艺术家们开始注意到塞尚所取得的成就并大受震撼。他的艺术理念统治了后来绘画的主流意识，毕加索称塞尚是"所有人的父亲"；

马蒂斯会用老婆的嫁妆买下塞尚的画,如获至宝般地每天观察;高更会把塞尚的画作为背景画到自己的画中;夏加尔初到巴黎,就先把自己变成"塞尚风格"。塞尚成为了所有现代艺术家心中神一般的存在。

5.5 马蒂斯与扁平化风格

英国伦敦奥运会的 Logo 设计,苹果公司的 iPod 广告,如图 5-61 所示,这两个现代视觉传达设计案例背后有什么共同点?这些作品的设计审美都受到了 100 年前马蒂斯的影响,形式都能追溯到他的扁平化风格。

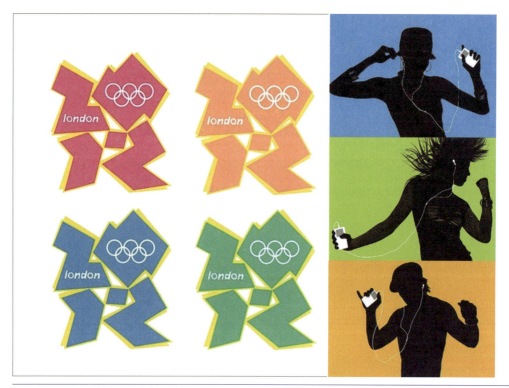

图 5-61　2012 伦敦奥运会广告和苹果公司 iPod 广告

马蒂斯是野兽派的开山鼻祖,是承前启后的大宗匠。20 世纪初他与毕加索在艺术上的竞争,使现代艺术发展到了一个前所未有的高度,他们两人是终生参与各种革命的跨界"魔王",投身各次运动,解锁了各种艺术形态的蓬勃发展。很难说清楚两者的艺术风格被对方影响了多少。直到如今,马蒂斯的艺术理念依然影响着当下的设计思潮。

马蒂斯 20 岁才开始接触绘画,26 岁进入巴黎美院学习,这种艺术启蒙的晚熟晚成在现代艺术大师中并不罕见,类似的还有梵高、高更、康定斯基等人。在我看来,正是这种经历,才使他们保持了创新的生命力。因为早年有专注其他学科学习的经历,所以更容易保持理性的科学精神,马蒂斯说:"我,一半是浪漫的,另一半是理性而科学的。我自己常常在浪漫与理性间做斗争,斗得精疲力尽。"马蒂斯从年轻时候突破色彩画内心的颜色到晚年的剪纸创作,很难说清他的艺术巅峰是在什么时候,因为他一直在突破自己,这是非常了不起的,很少有人八十几岁还能突破自己。图 5-62 为马蒂斯早期作品。

图5-62 马蒂斯早期作品

马蒂斯的艺术风格从古典主义开始,虽然师从布格罗,但更多关于古典主义的学习是在卢浮宫临摹完成的。根据斯波林在《不为人知的马蒂斯》一书中的记述,马蒂斯称自己是卢浮宫老大师们的学生,他最崇拜两个人:夏尔丹和17世纪法国古典主义的奠基人普桑。

19世纪末20世纪初,马蒂斯从古典主义转向学习印象主义,依次学习了莫奈→梵高→塞尚的艺术特点,又接受了高更的色彩理念,并向西涅克学习点彩派的技法。图5-63为马蒂斯印象主义时期的画作。

图5-63 马蒂斯印象主义时期的画作

马蒂斯在写给西涅克的信中体现了他内心更深的追求——来自轮廓线的流程,而点彩派的笔触会破坏线的流畅性,解决的办法是在画好的格子里平涂填上颜色。这也为他最后跳出点彩创造野兽主义做了铺垫。终于,1905—1906年间,马蒂斯创作出《生之喜悦》,见图5-64,完成了蜕变。

《生之喜悦》展示了线条与平坦的色彩相结合的能力,且无与伦比。得益于马蒂斯之前古典主义的学习,画面中的人体造型均来自模仿古典前辈大师的画作(图5-65),他知道古典主

义已经把单个人体或者多人体的组合做到了极致，从造型上很难超越，所以他用自己对线和色彩的理解，重新描绘那些经典造型，这些原型有一些是来自文艺复兴、巴洛克时期的。他为什么要这样做？除了致敬的原因，马蒂斯还有一个想法：现代世界也可以像古代世界一样不朽。他认为他的未来肯定也像提香、普桑、安格尔一样，作品也会放到博物馆被人瞻仰，成为经典，所以他会用这些人体作为创作的一种手法。就好像我们过了100年再去研究马蒂斯，当我们模仿马蒂斯创作自己的作品时，同样可以不朽，因为这个理念是永恒不变的。

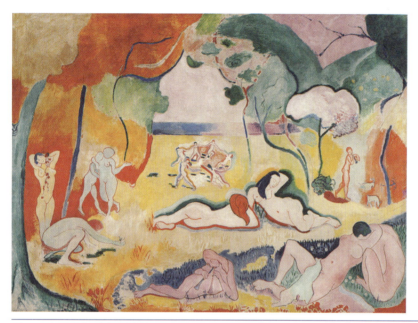

图5-64 马蒂斯《生之喜悦》

一切来源于对经典的模仿

(a) 委拉斯凯兹—镜前的维纳斯；
(b)、(c)、(d) 分别为《生活的欢乐》中间横卧的露背女体，正面女体及其镜像，吹双管竖笛的女体；
(e) 提香—风琴师和维纳斯（局部）

图5-65 马蒂斯《生之喜悦》人物造型由来

 米菲的一个创始人叫 Dick Bruna，他说在创造米菲的时候，想创造一个极简的、概括的轮廓造型，那从哪里获取灵感呢？灵感来源于马蒂斯，他把所有的轮廓线简化，用最简单的线画出兔子的外轮廓，眼睛就用两个点代替，嘴用个"×"，甚至多个米菲的作品将马蒂斯所画的植物树叶替换成米菲，如图5-66所示，变成"我"有感而发的创作，变成属于自己的作品。

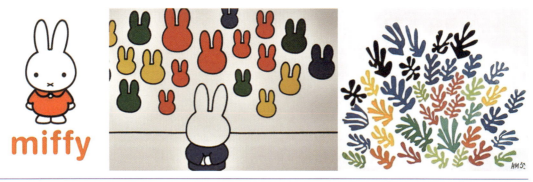

图5-66 米菲与马蒂斯作品

马蒂斯对于世界的影响是全方位的,不仅在世界画坛,他启发了无以数计的画家、时装设计师,而且他对设计、广告和时尚流行等领域的影响一直延续至今。他在1947年用剪纸创造了《依卡洛斯》,这种人物剪影以及背景单色的手法,即使50多年过后,运用在动态的苹果公司iPod产品广告中依然很现代,如图5-67所示,很难想象时间已经流逝了几十年。

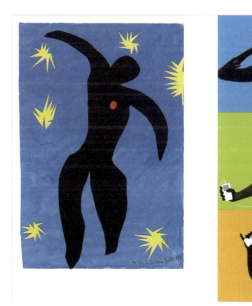

图5-67 《依卡洛斯》与苹果公司iPod广告

马蒂斯83岁创作的作品 *The Snail* 非常大,用撕纸简洁的轮廓让人意识到:原来艺术品还可以这样。2012年伦敦奥运会Logo设计上,英国设计师感受到的现代世界就是简洁、简约、扁平,这种理念与马蒂斯的艺术风格高度吻合。如图5-68所示。

总结一下马蒂斯的艺术风格(图5-69):平涂、轮廓简化和复杂图案。平涂取消了明暗过渡。类似古典主义写实的画都带有明暗和结构,而马蒂斯只留轮廓线,里面平涂一个颜色来代表对象。他的轮廓简化是对写实的高度概括,是对古典主义之美的提炼而非否定,他仅仅去掉了更繁琐的形式,留下最纯粹的形体之美。如果你临摹过马蒂斯的速写,就能感受到他对形的概括与再创造。最后,复杂图案体现了马蒂斯对装饰性的追求,并不带任何功能性。这里要解释一下什么叫无功能性。他的图案不是用来解决空间的问题或者形态问题,只是起到纯装饰的作用。

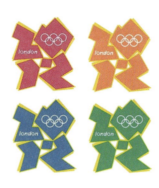

图 5-68　*The Snail* 与伦敦奥运会 Logo

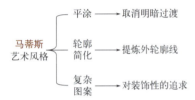

图 5-69　马蒂斯的艺术风格

因为简化了结构，所以画面中的律动与节奏就被强化了。表现众人跳舞，古典主义会怎么做？我们来看一下普桑于 1640 年创作的《随着时间之神的音乐起舞》（图 5-70），展现了四个女神拉手跳舞的景象。古典主义的做法就是惟妙惟肖地表现出四个非常美丽的人物，结构非常准确，布纹衣折都非常细致。这样的画在 16、17 世纪的时候是能够被认可的。整张画透露出安静、唯美与典雅的气息。

再来看一下马蒂斯创作的《舞蹈》（图 5-71），展现了五个手拉手跳舞的红色女人。我们仿佛听到了音乐的律动，感受到了她们跳舞的节奏。高饱和的对比色彩，闪耀着生存之乐。这张画的律动和节奏是什么样的呢？先从斜线开始看，人物的手、头、腿、肚子再到另两个人的脚的轮廓，构成了数条从左上往右下的线，当然也有从右上到左下的线，塞尚所提倡的都具备。最右侧的图则体现了马蒂斯独有的风格，画面中不只有这些线，还画出了 6 条线作为参考，这些线我们称之为律动与节奏。什么叫律动？人物因为简化就会出现比较明确、直接的弧线，比如 L1 的体态形成了向画面中心弯曲的弧形，与右侧 R3 相呼应，L2 与 R2 呼应。左边三根弧线会有三根右边的线与之对应，而这种对应的方法，只能在简化后体现出来。

其实我国的马家窑文化也有这样的手法，如图 5-72 所示，最早的舞蹈纹彩陶盆上用的方式也是非常简洁的。我们一直在思考什么是现代性？其实现代性与最早的文化是有共鸣的。艺术的发展不是一根直线，它是环形发展的，是一个周而复始的过程，现代追求的现代性有可能跟上古时期的审美追求是一样的。艺术观念的发展就和时尚一样，也是一个环形的发展过程。学习艺术史有一个非常大的好处，当需要寻找灵感的时候，能清楚地知道从哪里去找源头，这对设计师来说是非常重要的一点；对普通人来说，因为了解了艺术史的发展，了解了文化气息的变化，所以能更好地接受、感受这个时代，同时融入这个时代精神方面的需求。

图 5-70　普桑《随着时间之神的音乐起舞》

图 5-71　马蒂斯《舞蹈》韵律分析

第 5 章　现代艺术的故事

图5-72　马家窑文化《舞蹈纹彩陶盆》

　　马蒂斯一生对艺术的追求使他不仅挣脱了西涅克的色彩理论,也最终走出了塞尚的体系。在塞尚的体系中,素描侧重构图,色彩用于表现,两者各司其职,但有时也会冲突。开创野兽派之后,马蒂斯将色彩与素描融为一体,甚至色彩也可以行使素描的功能,形成了独一无二的艺术风格——装饰性。马蒂斯说得更直接:"一幅画应该始终是装饰性的。"马蒂斯创作的《蓝色人体》系列(图5-73)可以挂在任何场所,比如寝室、大厅甚至广场,就是因为其现代的装饰性。

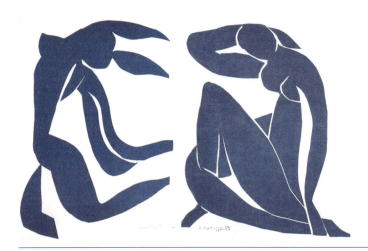

图5-73　马蒂斯《蓝色人体》系列

　　马蒂斯的形体简化来源于古典之美,在简化过程中既保留着这种美,又提升了律动与节奏感的传递。我们可以识别出这些剪纸的形体,是因为"完形法则",作品完成一个完整、没有遗憾的形,让人得到心灵上的满足,而连续的形(指线条造型连成的形)容易形成完形。我们之所以还能把马蒂斯笔下的形认出来,是因为它契合了我们心中人的形体,从而产生了共鸣。

　　如何学习马蒂斯的这种扁平化风格呢?我给大家的建议就是通过野兽派的色彩去感受张力,形体的简化通过素描来感受,马蒂斯的速写就有概括和简化的过程。以马蒂斯的速写(图5-74)为例,右图中的瓶子画得不对称,但就是因为这种韵律的节奏,可以感觉到律动和鲜活力,像不像一个生气的女人叉着腰?马蒂斯给瓶子注入了感情,同时用线条表现出夸张的造型,看似随意的几根线,其实都包含了结构,另外线与线还有疏密的变化,就好像瓶子在舞动,包括他对水果的造型表现也是高度概括的,很难从实体苹果上看见他所表达的线。那么如何感受上述内容呢?根据他的画勾线再去对照实物就能感受到。我会建议学生这样做:先勾勒,再把一些比较抽象的概念写在旁边,做视觉笔记,最后去感受和分析。图5-75为学生临摹和模仿马蒂斯的作品。

　　图5-75前两张分别为学生分析马蒂斯作品视觉笔记以及基于马蒂斯风格的创作尝试。第三张图是一位同学整理的创作路径,整个流程依次为分析对比→临摹感受→实验创作。

图5-74 马蒂斯速写

在第一阶段"分析对比",这个阶段的核心是要找到合适的对象进行对比分析,一般可以选择艺术家早期和晚期风格对比,抑或是这个时代其他画家和他本人对比;所以我们可以发现这位同学找到了马蒂斯自身早期和形成自我风格后的作品对比,随后又将当时学院派和马蒂斯进行对比,通过两两对比提炼出了三点马蒂斯的艺术特点。

第二阶段"临摹感受"则基于第一阶段的结论通过临摹马蒂斯的作品去感性地体验,很多同学往往只查资料不临摹,或者是临摹太少,都会导致对艺术风格和特征感受不到位。

有了前两步的沉淀才能进行最后一阶段"实验创作",我们可以看到这位同学因为有了之前扎实的分析与临摹,所以当她重新创作的时候,才能将一开始"考前风"的自画像转变为"马蒂斯"风格的自画像。

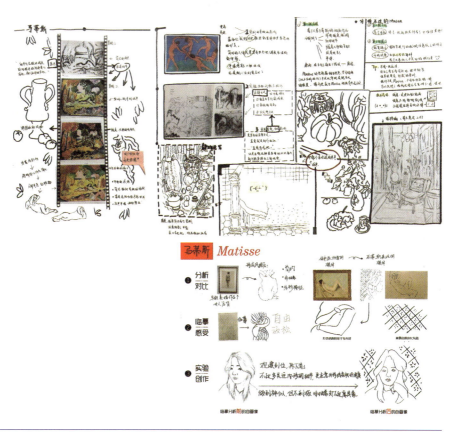

图5-75 学生临摹和模仿马蒂斯的作品

为什么如今我们比以往更需要马蒂斯？在信息爆炸时代，信息过剩，设计必须简化，才能在直觉阶段抓住眼球。现在我们的视觉接收过多复杂的事物，因此渴望简洁概括的形体帮助我们理解信息，而扁平化风格正好能满足这种需求。

5.6 毕加索与立体主义

现代艺术和传统艺术的分水岭是毕加索的《亚维农少女》，为什么不是印象主义也不是塞尚呢？立体主义意味着什么？为什么它是现代艺术的开端？

要回答这些问题，首先要意识到一点，观念的转变不是一蹴而就的，而是一个循序渐进的过程。印象派对抗传统学院派，塞尚又对抗了印象派，试图重新找回古典韵律，从而改变了作画中"正确"的标准。毕加索真正意识到塞尚的价值，他认为新的时代要来了，而这个时代的大门会由他来开启。

毕加索认为从文艺复兴的14世纪到19世纪末20世纪初的500年，西方绘画没有发展（图5-76）。他认为绘画是基于透视学和解剖学这两种科学而来的，透视学使画面的空间越来越真实，解剖学让画面中的人物越来越生动，最终在照相机出现之前，西方绘画到达了写实主义的顶峰。他认为绘画被科学束缚住了，绘画不应该是科学的一种物化，甚至是视觉化的一种形式，因为有这样的框架在，所以西方绘画500年没有发展，他要做那个改变的人。

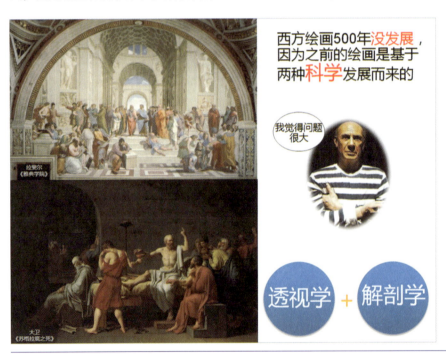

图5-76　毕加索对西方艺术发展的认知

毕加索从小过人的天赋让他早年学习古典主义时取得了惊人的成绩，13岁让老爸惭愧地不再画画；14岁被美术学院破格录取；19岁做出的作品就能入选巴黎万国博览会西班牙馆。毕加索觉得西班牙满足不了他，便去了法国巴黎，在此他见到了塞尚的作品，遇见了一生的竞争者马蒂斯。

阿波利奈尔谈及立体主义运动和毕加索时说道："毕加索研究物体，就像外科医生解剖尸

体一样。"这正是立体主义的精髓：选择一个主题，通过大量分析性观察，将其解构。在画面上解构需要做两件事：几何化对象和切割空间。几何化对象对毕加索影响很大的是塞尚和马蒂斯，塞尚的多视角理论给改变物体边缘做了逻辑上的解释，用圆锥体、球形、立方体去概括对象也是他先提倡的；马蒂斯在那个时候已经完成了颜料的平涂，他把质感取消掉了，同时将轮廓极其简化。图5-77为塞尚和马蒂斯对立体主义形成的影响。

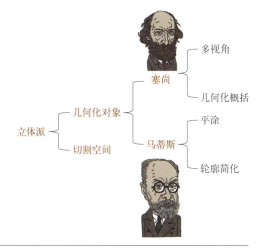

图5-77 塞尚和马蒂斯对立体主义形成的影响

这两方面对毕加索产生了非常大的影响，同时马蒂斯的成功迫使毕加索不得不更加激进地在艺术上创新，所以他开始创作《亚维农少女》，试图比马蒂斯更前卫。在大半年的创作时间里，毕加索画了1000多张草稿（图5-78），这些草稿中有塞尚构图的影子，他在用塞尚的方式推进，而人体的线条他又渴望用马蒂斯式的简化。争强好胜的性格使毕加索还从艺术史以往的作品中寻找灵感，他有一句名言："糟糕的艺术家复制作品，好的艺术家窃取灵感"。

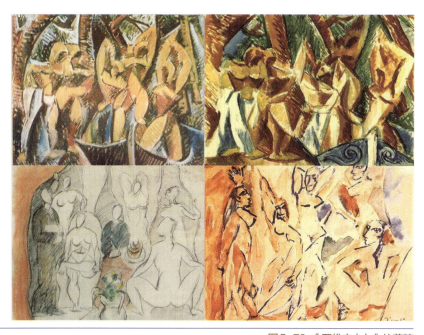

图5-78 《亚维农少女》的草稿

毕加索在《亚维农少女》（图5-79）中倾注了极大心血，这幅基于塞尚的观点而创作的作品，开启了一场新艺术运动。画面取消了透视，没什么空间纵深感，但依然还有空间关系，画面右上方的女人是从外面拉开帘子走到里面；人体进行了简化，躯体被简化成一系列几何形；人物二维化，像极了马蒂斯后期的剪纸人物；最右边两个女人的头是两副非洲面具，最左边的一个女人则成了古埃及壁画，中间两个女人与典型的漫画人物并无二致。细节被精简到极致：一对乳房、一个鼻子、一张嘴或一只胳膊，它们都只由一两道带棱角的线条构成——这正是塞尚描绘风景的方式。从这张画以后，绘画彻底与模仿现实分道扬镳。

图5-79　毕加索《亚维农少女》

图5-80是人的正面和侧面。立体主义将正面和侧面合二为一，侧面的脸长了一只正面的眼睛。是不是看着有一点小惊悚？所以毕加索先几何化，用近似漫画的手法去表现人物，因为这能减弱人对怪诞空间和形态组合的抵触情绪，人物和空间越真实，人的本能就会越排斥。

图5-80　立体主义的真人化效果

翻开透视学的教程，首先就会讲述如何调整观察方法，讲解消失点、近大远小的视觉规律，还会罗列一些常见的透视错误画面特征，比如正面的脸不要画侧面的鼻子，侧面的脸不能

与正面的眼睛结合。所有的艺术流派都致力于在二维平面还原出三维空间的真实感，而毕加索做的就是反其道而行之。图5-81为立体主义和透视学的观念。

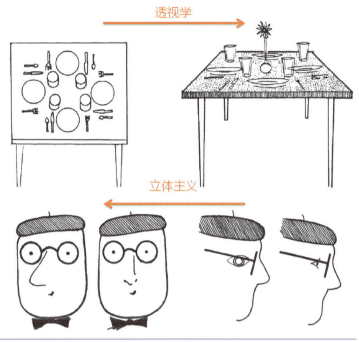

图5-81 立体主义和透视学的观念

虽然当时的人们用了一段时间才接受这种方式，但艺术家已经逐渐意识到，这是艺术的未来，是一个新的时代的来临。当时还是马蒂斯学生的勃拉克，用野兽派的风格在绘画，和毕加索一样，他看到塞尚去世后的展览后，受到了触动并想做出改变。他找到毕加索，一起探索与创作新的视觉艺术形式，毕加索称这段经历为"婚姻"，而勃拉克则更浪漫地把这段合作过程称为"用线索把两个登山者连在一起"。图5-82为毕加索和勃拉克在一起时创作的立体主义作品。

这段奇妙的合作关系自1908年开始到1914年结束，在这六年激动人心的岁月里，两位艺术家创造了一些革命性的东西，一种看待世界的全新方式。由于两人一直共同作画，很难区分这个时间段两人作品之间的差别。他们都意识到，只有柔和的用色才能把同一物体在一块画布上的多个视角成功融合在一起，所以他们这个时期画作的色彩都是咖啡色，没有之前印象主义和野兽主义绚丽的颜色。

那么立体主义具体是怎么做的？立体主义承认画布的二维特质，但是没有试图去创造三维幻觉的做法（古典主义的做法）。在古典主义的观点中，画布呈现的是日常视觉的延伸，是一扇窗户——带来幻象的工具。毕加索称他们的画作是"纯绘画"，旨在让观者根据画作的形式（颜色、形状和线条）对作品进行评价，而不是还原真实的能力。

比如勃拉克1910年创作的《小提琴与壶》（图5-83），他试图将画面中的花瓶和小提琴进行拆解，做成一个平面图，向我们同时展示所有的面。他想象自己从各种角度去观察花瓶和小提琴，想象自己绕着它们走一圈，找到对象有代表性的特征。他将一个对象拆解成好几个面，然后在画布上画出这些"角度"和"部分"，使它们重新组成一系列相连的平面。他们还创造出一种技法，以一条直线或者斜线来表示切割，告诉观者观看角度的改变，然后通过由明到暗的渐变色来表示过渡。

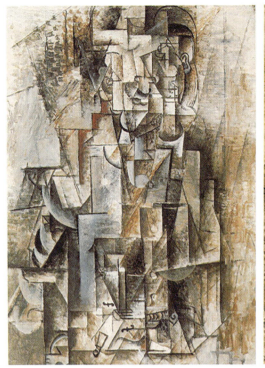

毕加索《小提琴手》(1912年)　　　勃拉克《葡萄牙人》(1911年)

图5-82　毕加索和勃拉克在一起时创作的立体主义作品

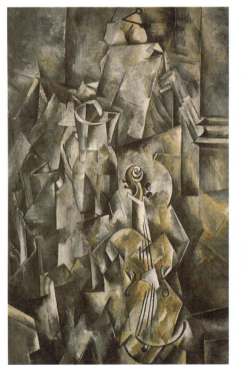

图5-83　勃拉克《小提琴与壶》(1910年)

这些切割又重新组合的形接近原来的三维形状，所以能大致辨认出它们是一个水瓶、一把小提琴、一张桌子，只不过展示在二维的平面空间里。他们相信，通过这种方法，观者会对对象真实的本质产生强烈的反思，从而去注意习以为常和被忽略的事物。

切割对象的线呈横、竖、斜三个方向，延伸到空间切割，就是塞尚米字形的格式塔韵律线。所以在空间的安排上，勃拉克和毕加索延续塞尚的做法，但他们切得更碎，用一种更加二维的方式去呈现空间，见图5-84。这种表现手法不是相机或古典主义的写实能胜任的，而是一种描绘和观看的全新方法。

图5-84 《小提琴与壶》的空间分析

图5-85是一张高跟鞋多角度光影的投射。不同角度的影子可以理解为这双高跟鞋不同角度的一种投射，多层的影子投射在同一平面上。这种对象多角度单一平面的呈现，非常接近毕加索和勃拉克试图在立体主义中想要让观众产生的体验，不同角度的叠合形成了新的形体，光影的衰减又能体现形体之间的过渡，从另一个角度证明立体主义的绘画手法有自己的内在逻辑。在图中截取高跟鞋投影的一部分来做分析，可以看到，这个投影因为多个角度的投射，形体内部被切割成了4个小形体，有直线、斜线和弧线，这些线条都来源于高跟鞋本身，而被切割的形体之间也产生了明和暗的过渡。毕加索和勃拉克用类似的思维切割对象，构成了新的形体。

勃拉克和毕加索共同创作的前三年（1908—1911年）的作品被后人称为分析立体主义，这一名字源于他们对表现对象及其所占空间近乎痴迷的分析。而后两人开始重视画面的整体性，加入了材料拼贴，不给主要对象进行破碎化处理，被称为综合立体主义（1911—1914年），吸引了一群扎根在巴黎的实验性艺术家的加入，包括胡安·格里斯、莱热等人。

胡安·格里斯的立体主义有自己的风格形式——一种更加流畅的立体主义，更加简化、更具有装饰性的风格。他会考虑颜色上的对比，加入更多的颜色、更多的装饰品，立体主义开始变得越来越好看了。其作品见图5-86。

图5-85 多角度光影投射与立体主义

胡安·格里斯(Juan Gris)
(1887—1927年)

图5-86 胡安·格里斯的立体主义作品

　　莱热的创作题材多来自工业文明所制造的物件，甚至人物在他的画面中也呈现机械性，有人把他的立体派称为"机械立体派"。他将对机器的强烈感受转化为椎体、圆柱体、多面体，让人联想到现代工业产品的光洁和整齐划一。在莱热看来，既然现代生活中无一物体不与机器产生关联，那么艺术就应当反映这一现实。在作画时，他始终想着喧哗、快速、紧张的生活，想着人们被迫活动于其中的大建筑物、环境和新的空间。他不仅用颜色，而且也用他在强烈对比之中抓住的形来暗示这一新的空间。其作品见图5-87。

《三个女人》(1921年)

《拖船》(1922年)

费尔南德·莱热(Fernend Leger)
(1881—1955)

图5-87　莱热和其立体主义作品

　　莱热的机械味的立体主义，间接引发了意大利未来主义的诞生。未来主义当时希望把多个瞬间描绘在一张画面上，立体主义既然可以把不同的面表现在一个平面里，我们为什么不可以把一段时间的运动轨迹表现到一张画面里呢？图5-88是鲁索洛1912年创作的《汽车动力性》，对比1912年的汽车造型，可以在画中看到一些几何造型元素。如今我们看到这张画会想到什么？是不是很像21世纪的跑车？为什么100年前的画作会让人联想到百年以后的跑车造型？艺术家并没有穿越，而是根据自己对原理的理解，试图表现出运动感和速度感，他们在研究物体在快速运动中会呈现什么样的造型。这个就是西方现代艺术绘画的核心——用科学的方式创作艺术。

　　日本设计师丸山晋一拍摄的延时摄影作品，以独特的方式展示了人体运动之美，每幅作品做成需要1万帧，用拍摄技术使人看到了时间的流动形态。他坦言创作灵感来自马歇尔·杜尚的名作《下楼梯的裸女》（图5-89）。所以可以证明，现代的创作可以从100年前的艺术家作品里面找到灵感，然后用一种现代的方式来表达。

　　这种观察世界的新视界是对当时科技领域突破性大发展的反思与回应。爱因斯坦的相对论使得毕加索和勃拉克这对艺术家十分享受于讨论第四维空间。尤其是人们发现原子并不是最小的构成，能拆分成中子和质子，这让立体主义将事物拆分成互相联系的碎片变得有逻辑。

1912年流行的汽车

《汽车的动力性》(1912年)

图5-88　鲁索洛的未来主义作品和1912年的汽车

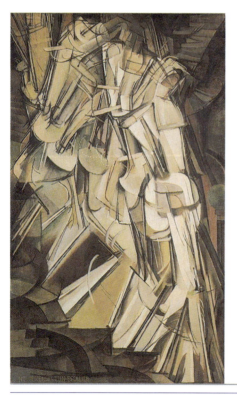

SHINICHIMARUYAMA

图5-89　杜尚《下楼梯的裸女》（左）与丸山晋一的延时作品（右）

彻底的抽象是立体主义无法避免的走向之一,但是毕加索和勃拉克没有做到,毕加索晚年走向了超现实主义,勃拉克回归了现实主义。抽象之路势必将由其他人去实践并完成。

5.7 蒙德里安的格子王国

19世纪末20世纪初,失败的工业化进程和过度迷信的人群,导致荷兰艺术远远落后于当时的法国,"阿姆斯特丹印象派"已经落后了近20年。虽然早年系统的艺术训练让蒙德里安有着还不错的基本功,但到了20世纪,"风格"和"突破"才是最重要的。

蒙德里安一直到而立之年都还没找到属于自己的"风格",画风在印象派和表现主义之间徘徊,有点像梵高,又有些像蒙克;时而清淡,时而浓烈,辨识度极低。图5-90为蒙德里安早期的表现主义风格绘画,转变发生于蒙德里安去了巴黎后,他很快就把自己变成了一个立体主义画家。这种转变也符合当时艺术流派的更替,他先学塞尚风格,再变到立体主义风格,如图5-91所示,整个转变过程不到一年时间。

图5-90 蒙德里安早期的表现主义风格绘画

带有塞尚风格的绘画(1911年)　　　带有立体主义风格的绘画(1912年)

图5-91 蒙德里安到了巴黎之后绘画风格的改变

19世纪末20世纪初的巴黎对艺术家而言是个奇迹之地,对毕加索、马蒂斯如此,对蒙德里安也是如此。虽然还没找到属于自己的风格,但只要保持往前探索和思考的脚步,静待灵感来袭的那一瞬间,就能敏锐且勇敢地抓住它。在绘画题材方面,相较于毕加索和勃拉克对于静物的偏爱,蒙德里安更喜欢树(图5-92)。但问题在于立体主义的概念在"树"这个主题上不

太适用，因为一棵树不管从哪个方向看过去，树枝的形态和走向都是类似的。所以蒙德里安的立体主义作品看不到对象不同面汇聚在一个平面的"立体"感，反而更像具有表现主义的二维效果，飞来飘去的线条把画面切割成一块块独立的小区域。

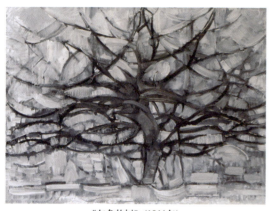 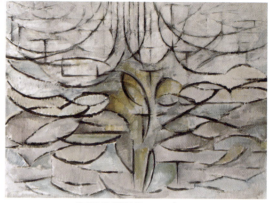

《灰色的树》(1911年)　　　　　　　　《开花的苹果树》(1912年)

图5-92　蒙德里安的树系列

在画了足够多的树之后，蒙德里安终于意识到自己的立体主义作品逐渐偏离了它原本的道路，它们更像是一种"抽象化"的表达。而同样非常适合"被抽象化"的还有巴黎的街区，比如他在1914年的作品《椭圆形构图》，灵感来源就是巴黎的街区和房屋，见图5-93。从中不难看出一些类似建筑的结构：弧形的拱、方形的窗、几何形组合的建筑、纵横交错的街道。画面中的红和蓝也对应了巴黎建筑标志性的红砖和蓝顶。这些画对蒙德里安来说是巨大的突破，他终于慢慢找到了自己的绘画"语言"，但离他真正风格的成型还缺少重要一环，他需要迫切思考并补上这一环。

图5-93　《椭圆形构图》(1914年)与巴黎建筑对比

1914年，蒙德里安离开法国返回荷兰，恰逢第一次世界大战爆发，他便于1916年搬去荷兰北部拉伦，在那里他遇到了一生中最重要的艺术伙伴杜斯伯格。杜斯伯格给蒙德里安带来了哲学方面的知识——德国古典哲学康德理论。之前普遍的认知观是客体（环境）影响主体（人类），康德认为是主体（人类）影响客体（环境）。康德主张我们认知中的这个世界（客体）是在自身经验和思维的共同作用下形成的，它并不是"真正的"客体。这就好比如果你戴着红色的眼镜去看世界，那么房屋、河流、树木都会变成红色，我们的目光所及处都会染上这对镜片的颜色，这会导致我们看到一样物体前，会先入为主地认为它是红色的。我们每个人的心中都戴着一副这样的"有色眼镜"，这个"有色眼镜"就是我们的认知，整个世界投射到我们心里的样子，只是被我们自身认知渲染之后的"内容"而已。而这个世界的"本质"，也就是那个绝对客观的"内容"和我们的认知之间永远隔着一条无法被跨越的鸿沟，我们无法触及这个世界的本质。

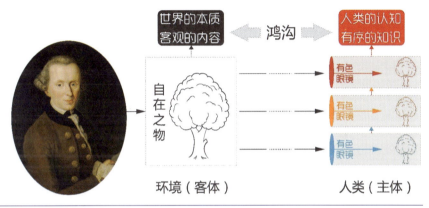

图5-94　康德的思想

颜料在发明之时，其功能就是指代我们所认知到的这个世界的"内容"，我们是否可以单独使用颜色，而不是用它们去指代一些别的东西呢？当色彩单独存在的时候，它是什么？颜色的本质到底是什么？艺术的本质又是什么？带着这样的疑问，蒙德里安有了反复尝试和突破的核心动力，他渴望用艺术去触及康德理论中那个我们无法触及的"本质"，当除去一切其他颜色，只留下红、黄、蓝三原色；当除去一切明暗，只留下黑、白、灰；当除去一切方位，只留下水平和竖直；当除去所有那些构成"形式"的形式，会是什么样的艺术？而这样的艺术反过来，又能带给我们什么？图5-95为蒙德里安1929年绘制的《构图三号》。

图5-95　蒙德里安《构图三号》（1929年）

第5章　现代艺术的故事　127

蒙德里安在1929年创作了"格子画",如果说之前的树和巴黎的街区是为了追求"新潮的表达方式"而诞生的,那这些格子就是他为了追寻"真理"和"本质"而诞生的答案。两个时期的画来自不同的理论和毫不相干的目的,因此不存在因果关系,但是存在传承关系。他在信中向别人解释过:"这些格子画,是为了表达普遍的审美和至上的认知,大自然给了我灵感和情感……但我还是想尽可能地向真理靠近,通过抽象化,去追寻那个一切的基础,我相信这是可能的……这些原始的美,再加上线条的辅助,就能成为艺术。强大,且真实的艺术"。

信中他还说了一句比较有争议的话:"这些线条,这些来自我的认知而非计算的线条,充满了本能的和谐与韵律"。很多人便断定,蒙德里安是凭知觉而非计算去绘制这些线条,对此我的看法是,蒙德里安想表达的是他采用线这个元素出自他的认知(粗细、质感),但并不能说明他在画面中安排这些线条的位置没有通过"计算"。何政广在1998年出版的《世界名画家全集——蒙德里安》一书中,以蒙德里安于1926年创作的《黑白构成》为对象,以黄金比例不停切割、重组,一步步求解得到点,再将这些点重新连接,最后得到几条线,见图5-96。蒙德里安画面中线的构成背后有数理之美。

图5-96 蒙德里安画作背后的黄金分割

为了画面的和谐感与韵律感,蒙德里安在设计这些格子和线时做了不同的尝试,有些线条是连到边框上的,有些又没有;丰富且有层次的质感,每个格子和线条的笔触也是有区别的,见图5-97。这些值得玩味的细节在我看来是蒙德里安追寻"真理"和"本质"而舍弃一切能舍弃的形式之后,依然倔强留下的"绘画性",画布的材料、表面的肌理、颜料的厚度和笔触的

图5-97 蒙德里安画作的细节　　　　　　　　图5-98 清水混凝土的墙面

方向等,是他极度克制下的绘画痕迹。

　　这就好像我们现在建筑中的一种装饰手法——清水混凝土(图5-98),这是日本建筑师安藤忠雄最喜欢使用的墙面装饰,他的建筑设计很多都会采用清水混凝土,他认为混凝土不需要再做装饰。

　　但清水混凝土对混凝土质量的要求是非常高的,如果配料不对,施工的技术不过关,就会发现质感很差,例如图5-99左图的效果,同样是制作墙面,清水混凝土的制作时间和用料,要远超普通墙面。由此看出,蒙德里安画作呈现的质感是非常难表现的,这就是抽象的另一面,虽然把对象的结构简化到极致,但是他对画面质感的要求和质量都会提升。

图5-99 清水混凝土和普通墙面对比

　　早在巴黎时期,蒙德里安就一直想找到普遍存在的审美和价值,他也不止一次地明确表示过,对于自然的模仿是表面且没有灵魂的,艺术应该高于现实,那个存在于表象之下的内在,那个成型于我们"灵魂"中的内在,才是艺术中最应该被表达的对象。现在我们可以断言,这个艺术追求和康德的理论是有关联的,蒙德里安将这套理论取名为"新造型主义",这个"新"去除了之前关于造型的所有逻辑(源于对象),取而代之的是一套更纯粹、更抽象的造型逻辑,一种完全诞生于精神之中的,和我们周遭"客体"完全没有任何关联的全新的存在。而在巴黎时,蒙德里安还受困于立体主义的形式,直到回到荷兰,在杜斯伯格的帮助下,新造型主义和古典哲学碰撞出了绚丽的火花,他们把这套全新的艺术理论称为De Stijl——荷兰语的"风格"。蒙德里安也终于找到了属于自己的"风格"。图5-100为

第5章　现代艺术的故事　129

蒙德里安与工作室的合影。

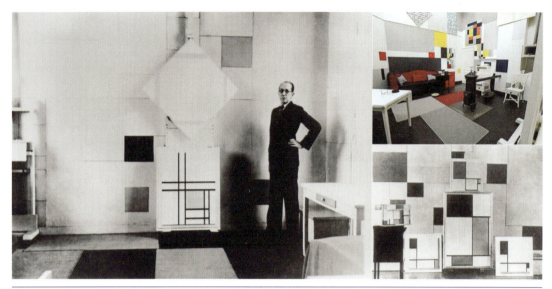

图5-100　蒙德里安与工作室的合影

当水平和竖直的线条变成了一幅画的主要框架之后，"结构性"自然也就出现了。建筑师里特费尔德（Rietveld）首先开发出了这种结构性的潜力。1942年的施罗德住宅（图5-101）就是风格派对立体空间的影响，它没有固定的墙壁，没有既定的空间，只有无穷的可能。就像我们无法断定蒙德里安的画是否止于画布边缘，我们也无法断定施罗德住宅所定义的空间，是止于物理的框架之内，还是无限地延伸出去。

图5-101　施罗德住宅

1940年，第二次世界大战把蒙德里安逼到了纽约，美国的城市、音乐以及现代化的能量使他感到熟悉，散漫朦胧的霓虹灯，随性慢摇的爵士乐，这个充满活力的年轻城市给了蒙德里安艺术风格上的又一次改变，让他发现这个世界并不是所有地方都像当时的欧洲一样战火纷飞，还有很多像音乐剧、舞台剧一样美好的东西。

蒙德里安的画作开始变成如图5-102所示的样子，跟之前的区别是他的画面富有了更多的活力，他用更多的线将画面切得更小，加入更多的色块对比，使画面的节奏由之前大块面的冷静到小块面的热烈，并开始将音乐的元素融入蒙德里安画面中。当画面变得抽象时，会不自觉

地与另一种艺术形式靠拢,两者的艺术形式都是抽象的,蒙德里安则将绘画与音乐结合,两种抽象彼此衔接。

《胜利之舞》　　　　　　　　　　　　　　　《百老汇爵士乐》

图5-102　蒙德里安在纽约的创作

我们看蒙德里安的画并不觉得有很大的违和感,甚至觉得熟悉,因为我们现在的城市气息与蒙德里安的画作相似,比如我们所在城市的布局图,道路、街道基本都是以线和方格为主,如图5-103所示。蒙德里安的格子已经成为世界的一部分,如图5-104所示,时装、建筑、电影,甚至连我们的手机二维码也是蒙德里安风,这种广泛的适用性无疑向我们暗示了一种可能性,一种关于艺术的"本质"的可能性。

图5-103　现代城市的网络结构

第5章　现代艺术的故事　131

图5-104　生活中的蒙德里安风

5.8　康定斯基的抽象世界

　　1866年，康定斯基出生于莫斯科一个知识分子家庭，他的父亲是西伯利亚的茶叶经销商，母亲是贵族后代。家庭给了他良好的教育，他自幼被送去学钢琴、大提琴。23岁进入莫斯科大学后，康定斯基攻读法律和经济学，获博士学位，并获得了塔图大学法学教授的工作，可以说他的前半生和艺术并无太大瓜葛。

　　29岁之际，康定斯基在莫斯科参观了一个改变他一生的展览——莫奈的画展，他在这个画展上被《干草堆》系列（图5-105）一下击中。看着这些颜料厚重、充满了纯粹能量的作品，康定斯基被震慑住了。15幅一组的干草堆，在四季与晨昏流转间，光影、色彩不断变迁。他忽然意识到，绚丽的色彩竟可以从物体中被解放出来。对他而言，这是"做梦都想不到的奇迹"。

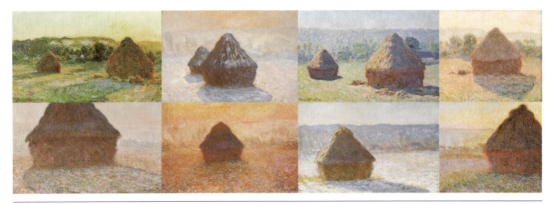

图5-105　莫奈的《干草堆》系列

当时康定斯基面临两个选择：塔图大学的法学教授工作，选择它，相当于为自己的后半生找到了保障；追寻自己内心深处的艺术梦，选择它，相当于走上了一条极度不稳定的道路。次年，他决定放弃前途无量的法学教授教职，去慕尼黑学习绘画，从此开启了他的艺术生涯。他从学生做起，花了3年时间，才正式考进慕尼黑美术学院。在他半路出家的艺术人生中，康定斯基风格的形成与变动，有三个时期比较重要："蓝骑士"时期、俄国时期、包豪斯时期，见图5-106。

图5-106　康定斯基的三个时期

在慕尼黑的第一个十年，和其他大师的早年学习一样，康定斯基在不断地学习模仿其他艺术家的风格，二维木雕版画模仿劳特雷克（1903年），厚重的笔触堆叠模仿莫奈印象派风格（1903年），狂野的色彩表现模仿马蒂斯的野兽派风格（1906年），斑驳的点描画模仿修拉的点彩派风格（1907年），见图5-107。从整体上可以粗分为一部分延续印象派——纳比派光线与色彩的风景，点彩派手法、题材都来源于架空的俄国斯拉夫童话场景，更趋向于一种装饰性，此时典型的"康定斯基"风格尚未形成。

模仿对象

劳特雷克　　　　莫奈　　　　　马蒂斯　　　　　修拉

个人作品

 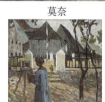 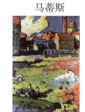

《歌唱者》（1903年）　《Kallmuüz》（1903年）　《厄休拉教堂》（1906年）　《多彩的生活》（1907年）

图5-107　康定斯基早期的风格模仿

1909年，康定斯基协助建立了慕尼黑新艺术家协会，并成为会长。但由于理念相左，1911年慕尼黑新艺术家协会解散后，康定斯基聚集了具有相似志向的艺术家，比如弗朗茨·马克，建立了"蓝骑士"，风格慢慢向表现主义转型。和"蓝骑士"年鉴一同发行的，还有康定斯基

的专著《艺术中的精神》（1911年）。康定斯基一直坚信抽象化才是艺术的未来，宣称："唯物主义的噩梦会限制一个人的灵魂，唯有通过抽象化，我们才能向着自己内心的目标前进"。他更是在《艺术中的精神》一书的开头，就狠狠地批判了艺术中的"模仿"，把模仿先贤和自然的艺术家们比作没有了灵魂的猿猴。

现代主义时期有很多艺术家求助于神秘主义，包括蒙德里安也加入过荷兰通神论者协会。康定斯基一直对神智论等神秘主义色彩较重的理论有强烈的兴趣，他于1909年加入了神智学协会。对康定斯基影响较大的是海伦娜·布拉瓦茨基（图5-108），她认为思维、冥想与创造以一种几何进程发散：在你的冥想之海中，顿悟及哲思由点开始，然后以三角形、方形、圆形等图形往下掉。这种思想和我们玩过的一款游戏"俄罗斯方块"很像。

图5-108　康定斯基受到的精神层面影响

康定斯基在1908年买过一本书《思想—形式》，这本书中有一张名为"The Music of Gounod"的插图（图5-109），和康定斯基早期抽象主义的风格非常接近。这个图形试图画出音乐的视觉形式，这是一种通感处理。

在音乐中，所有情感都是通过音符来实现的，单个音符不携带任何含义，但当一连串音符连接起来的时候，它们就能非常有效地激发听众的情感共鸣。也就说，音乐是一种与生俱来的、从本质上就"抽象"的艺术形式。音乐和绘画有两个截然相反的区别：第一，在鉴赏层面，听众不需要任何乐理知识就能毫无障碍地欣赏音乐；但如果没有一点艺术知识的储备，一个人是很难去欣赏画作的。第二，在创作层面，不懂乐理的人不可能写出音乐，史上有名的音乐家，无一例外都是从小学习乐理；但绘画不同，就算是毫无基础的人也可以进行创作，比如梵高、高更、康定斯基，都是在人生某个阶段顿悟，然后直接拿起笔就开始创作，而且他们都成为了改写艺术史的重要人物。所以音乐和绘画这两种艺术形式从本质上就是截然不同的，康定斯基在《艺术中的精神》中给出的逻辑关系（图5-110）是：艺术品是艺术家内在的情感，借由某种外在的形式所表达出来的。绘画、音乐、雕塑都属于这种"外在形式"，于是艺术品就作为一种情感的载体，进而激发出观者的另一种内在情感。康定斯基把这个过程称作"灵魂

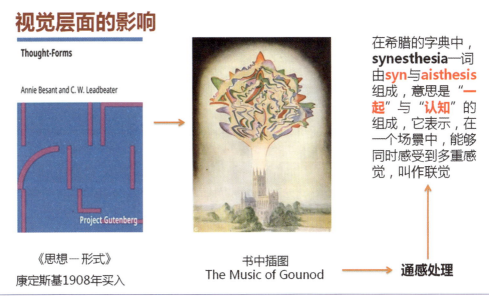

图5-109　康定斯基受到的视觉层面影响

的共鸣",在他看来,唯物主义的写实画仅仅是一种"模仿"而已,它并不包含艺术家的情感,所以也就无法向观者传递出情感,只有通过抽象化,像音乐那般的抽象化才能够打破这层限制,把情感完美地传递出来。

图5-110　康定斯基《艺术中的精神》中关于艺术家、艺术品与受众的关系

在这本书中,他独创了"联觉(知觉混合)"理论,从音乐性的角度来诠释他的抽象艺术。"联觉"有点儿像康定斯基的"特异功能":当他看到颜色,他觉得自己也同时听到了音乐。所以他说:"色彩是琴键,眼睛是琴锤,心灵则是钢琴的琴弦。而画家则是弹琴的手指,引发心灵的震颤。"

这里需要注意的是,康定斯基没有想过用色彩和线条直接代替音符,进而将自己的画作变成"音乐"。康定斯基着迷于音乐的表达形式,他的目标是把绘画也变成这样一种可以无损传递情感的艺术。1911～1915年的作品(图5-111),能够看出他开始有意识地离开带有具体形象的表现主义,逐渐形成完全脱离具象的抽象风格,并极力向这个目标前进。但就像之前说的,音乐和绘画在鉴赏和创作方面有着迥异的过程,且一个是动态、一个是静态,人类的感官对于这两种刺激的反馈,先天就是不一样的。但康定斯基在努力建立两者之间的桥梁和联系,

第5章　现代艺术的故事　**135**

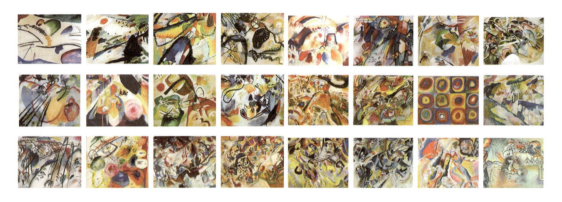

```
                    1911～1915年

  表现主义          有意识           抽象风格
  带有具象        有目的性试验        脱离具象
```

图5-111　康定斯基1911～1915年作品

这个过程显得孤独而勇敢。

　　这个时期康定斯基融会贯通当时主流艺术流派的风格，主要的有印象派、纳比派、野兽派、德国表现主义，在认知方面主要是神秘主义和音乐的启发，间接的有文化上的象征主义，甚至能够追溯到浪漫主义。康定斯基真正将完全抛弃了具象对象的纯抽象绘画作为自己的创作重心，不仅形成了明确的个人风格，并且著书立说对其进行理论与思考支撑，使得抽象成为一个稳定、持续而又有生命力的普遍命题，能够继续演化下去。

　　康定斯基于1914年第一次世界大战爆发后回到俄国，于1921年再次回到德国，1922年在包豪斯开始任教。彼时，欧洲有三个抽象艺术的重心：蒙德里安和杜斯伯格搞的荷兰风格派、俄国构成主义、包豪斯。这三者在认知与形式上互相影响非常之深。在俄国与包豪斯时期，康定斯基的抽象艺术从抒情性、音乐性转向构成性、分析性，这是他艺术生涯中后期比较重大的转型，实质上是从感性的抒情性，甚至再现性（早期抽象可以理解为在"画音乐"）转向理性的构成与分析的抽象。

　　康定斯基在俄国期间的工作主要是在学校中教授绘画及帮助博物馆建设，并没有参与当时由马列维奇领导的艺术运动，但他认可了马列维奇在形式上的尝试，在一定程度上接受了这种构成性。最明显的就是他画作（图5-112）中不再是单纯的色块和线条的堆叠，边界分明的形体开始出现了，形体开始慢慢闭合，形体中的色彩也减少了变化，让表现主义的偶然性和情绪性在一定程度上被压制。

　　1922年，回到德国的康定斯基接受了格罗皮乌斯的邀请，成为包豪斯的一名教师。

　　包豪斯名为设计院校，但内核其实是关于建筑的。在建筑中，"形"是一个非常重要的概念，强调"设计"与构成关系。康定斯基在包豪斯教学时曾经做过大量的几何形与颜色关系的系统研究，例如发给学生各种几何形状，让他们填色，以此总结形状与颜色之间的对应关系。在他于1922年创作的一系列"小世界"版画（图5-113）中，可以明显看出来自于建筑的影响，画面中"形状"开始代替了"色彩"，成为康定斯基作品中的主导。

图 5-112　康定斯基俄国时期的作品特点

| 小世界四 | 小世界七 | 小世界九 | 小世界十二 |

图 5-113　康定斯基小世界系列版画（1922 年）

　　1923 年，康定斯基完成了作品《作图八》（图 5-114），这幅作品一改十年前同署名系列的作品风格，不再以色彩为主导的表现主义风格创作，刻意压缩了"颜色"的表现力，整幅画面清新淡雅，黑色线条构成的几何形状成为了主导。一方面，这些方形、圆形、三角形的基础形状是构成建筑的基本形状；另一方面，这些形状的重复出现又是音乐性的，重复之间又有细微的变化，犹如变奏曲一般。最后，康定斯基还引入了光的叠透，这是他之前作品从未出现过的表现手法。

　　色彩方面的转变也受到了包豪斯同事、"蓝骑士"时期的朋友克利的影响，克利作品中微妙敏感而优雅的色彩、自然朴实的手法、纯真童稚及略带感伤的气质吸引了康定斯基，这个时期的色彩调子与过渡、呈现出来的天真气质基本是克利的招牌。图 5-115 为克利在包豪斯期间创作的作品。

　　康定斯基 1926 年创作的《黄·红·蓝》（图 5-116）把包豪斯的思想与他原本的艺术理念融合到了一个新的高度。画面左边清淡黄色的部分很像一个人的头，其造型风格也与包豪斯的

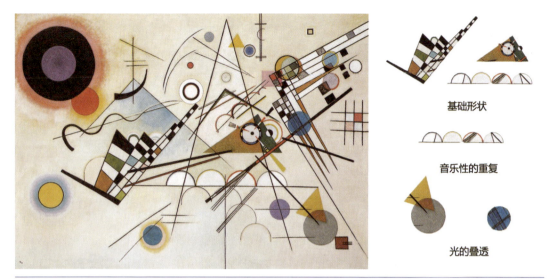

图5-114 康定斯基《作图八》分析

《地平线、天顶和大气》(1925年)　　　　《眼下的风景》(1926年)

图5-115 克利在包豪斯期间创作的作品

Logo有形式上的暗合，我们甚至可以感觉到人物的额头和脸上有几撮向上翻卷的头发和数根眉毛；而画面右边犹如这个人脑海中映射出来的精神世界，弧线与直线、规则与不规则、冷暖色相互交融、一同绽放，形状与色彩组成的节奏与秩序互相辉映。康定斯基这个阶段的作品呈现了一种成熟和克制的美。

　　能够明显看出康定斯基这个时期的作品在进一步摒除偶然性，强调"设计"与构成的关系。康定斯基在包豪斯的任务是基础设计、管理壁画工作室以及进行艺术理论研究，到包豪斯4年后，于1926年出版了《点线面》（图5-117），这是他吸收了俄国构成主义，包豪斯的实用主义、理性主义等精神因素之后的一次理论集成。书中研究了如何从具象变为抽象，提炼点线面和圆方三角，角与面的张力，他将以前抽象、感性的概念，变成科学、直白的语言，最后他开始让学生研究形与形之间的空间几何关系，随后又对色彩与音乐的关系进行研究，但是每个人对音乐的感知力与理解不同，就会将色彩与音乐的关系建立不同的情况。

图5-116 《黄·红·蓝》解析

此时康定斯基身上的神秘主义进一步让位于更加理性的探索。他的研究与1912年诞生的格式塔心理学形成了对应与参照关系，阿恩海姆的视知觉理论得以让人对康定斯基有了更明确和系统的研究。

图5-117 康定斯基《点线面》理论

离开包豪斯之后，康定斯基的画作中开始出现一些浮游生物般的有机形状（图5-118），它们的灵感很有可能来自于《自然界中的艺术形态》这一类的百科全书或者他收集的微生物显微镜下的照片，康定斯基认为这些有机形状与他追求普遍性的精神在某些方面有共同之处——致

第5章 现代艺术的故事 ■ 139

广大、尽精微,这或许在无意间暗合了宇宙与东方哲学、神秘主义与理性、有机与构成等难以平衡的元素都逐渐趋于一个平衡点。

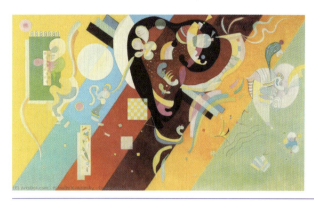

图5-118 《作图九》(1936年)

荷兰风格派的杜斯伯格周游欧洲,开始宣扬他的抽象理论,他将经过蓄意创作的非客观艺术,包括风格派、至上主义、构成主义,定义为"理性抽象";反之,康定斯基更具象征性的作品是"冲动抽象"。后世人们将它们概括为:冷抽象与热抽象。杜斯伯格精练的评判是现代艺术史上非凡十年(1920—1930年)的最终成果,全欧洲的艺术家殊途同归:抽象。这种分类法让我想到了我国明朝董其昌提出的《南北宗论》,他认为南宗属于文人画的范畴,北宗则以匠人画或行家画为尚,并且崇南抑北。这种二元论的分法是否准确抑或合理?有待商榷,但其对后世所产生的影响却是毋庸置疑的。

作为现代设计行业的从业人员,懂得"抽象"美、掌握"抽象"美、运用"抽象"美,是职业对我们的基本要求。

第 3 篇
实践篇

第6章

设计思维与视觉笔记

6.1 设计思维模型

设计思维（Design Thinking）是一种创新方法论，更是一种解决问题的路径。从人的需求出发，为各种议题寻求创新解决方案，并创造更多的可能性，能培养设计工作者的创新自信，而创新自信是产生创意的基础，最终让每个人都充满创新精神。

设计思维本质上是一种以人为本的问题解决方法。这里所说的设计是广义的设计，是以探索人的需要为出发点，创造出符合其需要的解决方案。

IDEO设计公司总裁蒂姆·布朗曾如此定义："设计思维是以人为本的设计精神与方法，考虑人的需求、行为，也考量科技或商业的可行性。"近年来，设计思维的应用已不仅仅局限于设计领域，在教育领域也被广泛推行。自2014年起，同济大学设计创意学院将理查德·布坎南（Richard Buchanan）的设计四秩序概念引入"设计基础（二）"作为课程框架。该课程为学生提供了一个与发展兼容的整体设计观，为二年级的专业方向学习奠定了基础。

设计思维是一套科学提升创造力的训练方法，具有广泛的适用性，因而被各行各业借鉴。能够在设计领域以外被用来培养创新型人才，源自它实现创新的潜力，而该创新来自设计推理模式，其内核正是设计思维过程。借助设计思维过程，可以让参与设计的学习者置身于专业设计师的设计情境之中，促进创新行动的发生，导向创新制品的生成。设计思维可以洞察事物之间的关联性，为人们认知问题和求解问题提供一个清晰的框架；而它整合性的特点在创新过程中可以打通跨学科的壁垒，实现学科之间、团队之间的深度融合。

设计思维既是一种态度，也是一种思考方式和战略工具以及方法论，发展至今有不同的模型，如斯坦福大学设计学院提出的五阶段模型，包括共情（Emphasize）、确定问题（Define）、形成概念（Ideate）、制作原型（Protopype）和测试（Test）。此外，英国设计委员会（The British Design Council）于2005年提出的双钻模型（Double-Diamond Design Process Model），改编自Bánáthy于1996年提出的"发散（Divergent）—收敛（Convergent）模型"。双钻模型的核心是发现正确的问题和发现正确的解决方案，并将过程分为四个步骤：探索—定义—发展—交付。从图6-1中能看出，设计本质（A到B）是由"启动项目"到"解决问题"、从"可能

是"到"应该是"的线性过程;同时发散和收敛的转变,又说明设计不是单纯的线性过程,而是一个无止境的迭代循环过程,这符合艺术创作和艺术教学的规律。

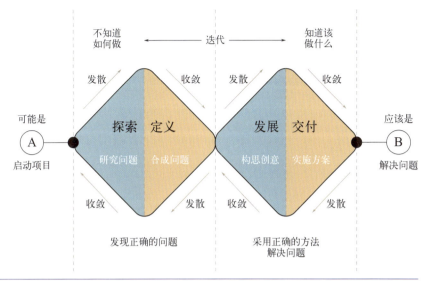

图6-1 双钻模型

设计思维不是设计师的专属权利,无论是艺术家、诗人、作家、科学家、工程师还是商务人士,所有的创新者都在实践中不知不觉地经历这个流程(自觉或半自觉)。人们从不同的领域、不同的角度都可以对创新作出理解与找到不同的行为规范。由于设计师对自己的创新能力很自豪,能够发现根本原因,找到极具创意的解决方案,设计思维就成了现代设计机构的标志。

表6-1对比了设计师、医生、警察在各自领域不同阶段的工作,是不是发现底层都是设计思维的逻辑。

表6-1

思维过程	设计师	医生	警察
探索	列举问题与现象,明确课题	明确病症(判断有什么问题)	分析现场物证情况
定义	通过现象、信息找到课题问题	找出致病原因	通过现场推导作案过程
	制定设计目标	做检查化验确定病症	锁定嫌疑人
发展	调研,提出实验性方案	明确治疗目标	制订逮捕计划
	设计实际操作的具体方法	制订具体治疗方案	执行逮捕
交付	通过设计说服受众接受这个设计的概念与形式	与患者沟通,使其接受并避免恐惧心理	审问犯人,并让其在证据面前认罪

双钻模型是课程的学习与体验的核心,不仅体现在教师的教学方法上,更体现在学生在实验过程中的行为路径。双钻模型可以作为学生的任务安排和计划,"兵马未动,粮草先行",人做任何事都会有计划,但计划在脑中和列出来是两回事,通过设计一周的计划,可以让学生考虑计划的逻辑性和可执行性。学生将周计划的学习安排通过双钻模型呈现,教师在指导过程中主要观察安排是否合理,是否具有发散和收敛的特点。

周计划表分为小组和个人部分,以图6-2为例,小组的任务是梳理出立体主义发展脉络的

逻辑，然后由组长安排每个组员选择流派代表艺术家。该组员领到的任务是了解立体主义的艺术家格里斯，组员可以课后通过线上线下的方式发散性地甄选格里斯不同时期的作品，挑选典型作品进行分析；随后进行第一次组内讨论，由学生向小组成员阐述对格里斯和立体主义的理解，完成第一个钻石的发散和收敛过程。在这个环节需要让学生明白艺术流派和艺术风格是不同的概念。例如，今天仍然有人以立体派或野兽派的风格在绘画，但作为艺术运动的它们在一个世纪前已经结束了。学生的任务是通过整理时间轴去发现和了解各个艺术流派有哪些代表画家，并且收集画家的所有作品。这个步骤只能了解到代表画家以及相关作品，还到不了分析出画作特点的地步。

图6-2　学生基于双钻模型制定的个人周计划表

在开始第二个钻石活动制作视觉笔记分析时，不能简单地从网上或者书本上摘抄对于流派的文字解释，而要通过视觉化的方式去分析。视觉笔记的制作需要大量数据支撑，否则无法得出可靠的依据，而且只有典型性作品才有分析的价值。制作视觉笔记前，需要用到上一步收集到的大量作品，从中筛选出典型作品。视觉笔记通过分析典型作品的构图形式、对单个元素的拆解和笔触的模仿来感受艺术家的艺术观点，最后以视觉笔记为依据，将艺术家的手法带入自己的作品中，尝试模仿绘制作品。绘制完成之后进行第二次组内讨论，分享各自的视觉笔记，相互评论作品，并汇报一周工作进展，制作小组汇报PPT。课上由组长汇报一周进展，然后由老师提出修改意见，撰写报告时，需要写碰到的问题以及解决方案，PPT上的记录可帮助下一周的组长以及对应组员记录下每个组员存在的问题，以便于后续更改和报告的撰写，以及下次报告的问题汇总。随后每个人根据自己的问题提出解决方案，并且尝试实行，直到达到理想效果，之后便可进入下一个双钻循环。视觉笔记如何制作我们会在下一节讲解。

我们一旦拥有了一个方法论，就可以拿它来判断一个东西，梳理一种文化，或整理一段历史。

6.2　原型设计与视觉笔记

根据上文，我们知道原型（Protopype）是设计思维的一部分，原型设计是一种让用户提前体验产品、交流设计构想、展示复杂系统的方式。就本质而言，原型是一种设计师与用户、设计师与设计师之间可视化的沟通工具。我觉得原型更进一步的定义应该是：将想法转化为可

传达给其他人或者与用户一起讨论的形式，并且有随着交流的进行，再次改进该想法的意图。其设计流程见图6-3。

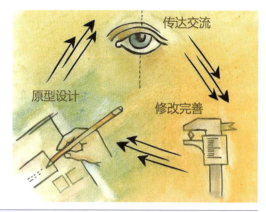

图6-3　原型设计流程

所以原型几乎可以是任何东西，但必须是视觉化、逻辑化、条理化的。原型主要有以下几种表现形式。

① 草图（Sketch）：快速表达概念。

② 故事板（Storyboard）：视觉化表现产品如何工作。

③ 纸面原型（Paper Prototype）：将页面画在纸上用作演示。

④ 线框图（Wireframe）：视觉化呈现一个个独立页面及交互逻辑，线框图则已经非常接近最终的视觉稿了。

应用领域不同，原型所呈现的形式也不同（图6-4）。在产品设计中，它是草图（Sketch）；在动画影视设计中，它是故事板（Storyboard）；在用户体验设计中，它是纸面原型（Paper Prototype）；在视觉传达设计中，它是线框图（Wireframe）。

图6-4　原型设计表现形式

将原型设计运用在教学过程中，它的呈现方式就是视觉笔记。许多学绘画的人普遍有一种看法：我们不需要笔记，我们是用感性思考的，一切想法都应该放在脑中。我接触过不少学生，从90后到00后，做笔记感觉对他们而言是一件非常别扭的事情，很少有学生会有做笔记的习惯。即使完成，笔记也缺乏具有逻辑的整理和归纳。

视觉笔记是什么？视觉笔记最核心的要求是学会"图文并茂地文本表述"，它不仅是专业基本功，也是专业成果最重要的载体之一。在具体实践过程中，我们不仅涉及资料的收集、整理和深度分析，还从视觉特征的规律性探讨，从感性的表现逐渐过渡到理性的推导。在教学实践中，需要学会如何以直观有效的方式来处理我们所搜集的艺术知识，但这些知识对经历过联

考模式的学生来说，会陷入海量的信息，让其无所适从。视觉笔记的呈现是建立在完整的思维体系与逻辑关系上的，因此我们首先需要思维导图。

思维导图是表达发射性思维的有效的图形思维工具，是一种革命性的思维工具。思维导图运用图文并重的技巧，把各级主题的关系用圈和线建立链接，见图6-5。

图6-5　思维导图

思维导图可以梳理出艺术史发展脉络的逻辑，并挑选出每个流派的代表艺术家。

总的来说：思维导图是体现联想能力与素材整合的方案，视觉笔记则是将思维导图的信息可视化。可视化的笔记比文字记录更难，因为需要更深入地提炼文字内容，把抽象的事物具象化。

我们通过一个实例来讲解制作视觉笔记的流程：艺术史时间轴→艺术流派时间轴→艺术家时间轴→艺术家作品分析。

第一步，制作艺术史时间轴，可以采用线框图的方式，如图6-6所示。线框图允许忽略无用的装饰，注重分析从印象派开始后的150年现代艺术流派，只注重各个流派的前后关系和信息的呈现，比如谁影响了谁，谁提出了什么样的艺术观点。根据信息源的层级来确定字体大小，比如各个流派的名称是最大号字体，流派的特点和代表艺术家字体变小。这背后是页面的布局和版式，也是最基本的设计素养训练。这个阶段可以手绘，也可以利用软件制作，比如X-mind，它是一款思维导图的软件，可以非常直观快速地制作出时间轴，如图6-7所示。

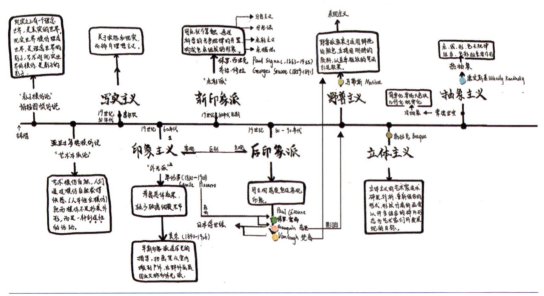

图6-6　艺术史手绘时间轴

图6-7 艺术史时间轴

第6章 设计思维与视觉笔记 ■ 147

第二步，在梳理完从古典到现代的艺术流派发展脉络之后，再挑选单个艺术流派进行深入调研分析。如图6-8所示是基于立体主义的调研，内容呈现了立体主义诞生的时间、原因、发展过程、包含的艺术家等信息。在这个过程也可以制作一些艺术家之间的关系图（图6-9），厘清艺术家之间的关系，以及他们的艺术观念如何相互影响。

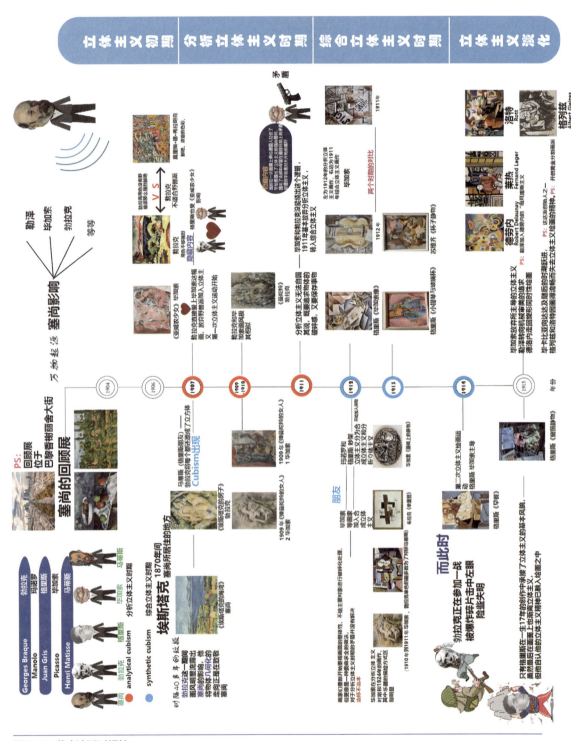

图6-8 艺术流派时间轴

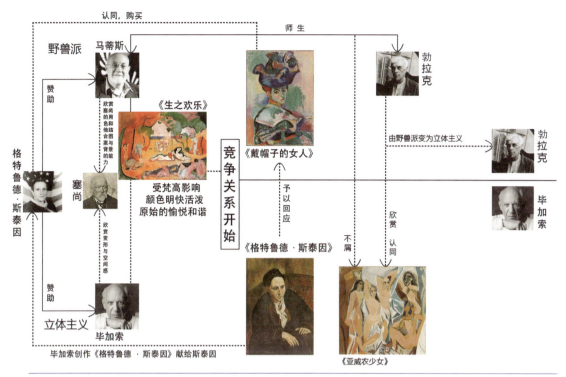

图6-9 艺术家关系图

第三步，在流派中挑选自己喜欢的艺术家，制作该艺术家的时间轴（图6-10），甄选出每个艺术家不同时期的作品，呈现艺术家早期、中期和晚期的作品风格变化，并用简短的文字总结艺术观念。

第四步，挑选艺术家的典型作品进行分析（图6-11），可以从线的运用、形的概括、构图的形式上去分析。需要注意的是一个艺术家最有名的代表作不一定有分析的价值，所以最后一步对于作品的挑选必须建立在前三步对艺术史的了解、对流派发展的认识、对艺术家生涯作品的分析上。在记录内容的时候，建议使用马克笔+针管笔的组合。如果有图片打印粘贴，建议周围倒一个圆角，这样在日后观看的时候边角不容易翘起来。

制作视觉笔记分析艺术家作品时，可以根据以下几个方面来分析。

① 它是何时被创造出来的？
② 它的艺术风格是什么样的？
③ 它的形式元素是什么？画面构图是如何构成的？
④ 它为谁创造，艺术家想表达什么样的艺术态度和观点？
⑤ 它和之前、之后的流派画作有什么联系？和艺术家本人之前和之后的作品又有什么联系？

我们来看一下错误的视觉笔记（图6-12），这位同学做的笔记看上去非常认真，密密麻麻写了很多文字，也放了两张艺术家作品。但仔细看内容会发现，文字内容是基于概念的"名词解释"，基本属于百度百科的内容，并没有根据上文提出的5点去提炼信息。两张图片之间也没有关联性，原因在于之前的艺术流派和艺术时间轴没有很好地做艺术观念演绎的梳理和艺术家生涯作品分析。

视觉笔记是师生之间、学生之间沟通的有效工具，也是获取前期教学反馈意见的重要手段之一。其价值在于：

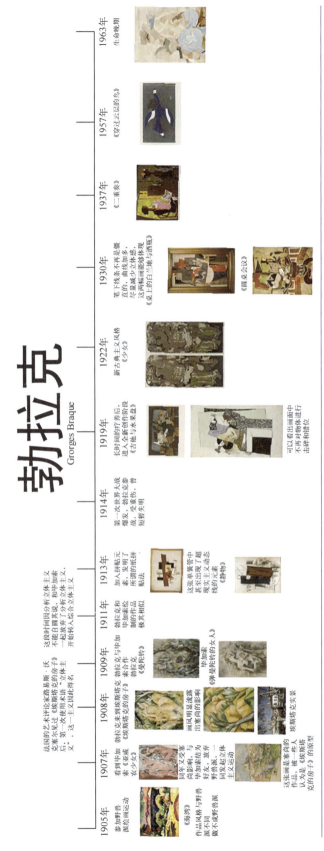

图6-10 艺术家时间轴

图6-11　艺术家作品分析

图6-12　错误的视觉笔记

注："乔治·布拉克"也译为"乔治·勃拉克"。

① 它能清楚地告诉你的指导老师，要创作的画将会是什么样子；
② 它能清晰地体现你的创作来源和思路，准确地模拟最终画面的构成和效果；
③ 它能让你的团队成员都能更好地了解、学习你的研究内容和成果；
④ 它更加容易被修改；它还能让指导老师直接参与创作过程，告诉你创作思路是否正确。

第7章 基于设计思维的训练

7.1 具象到抽象课题的发展

三大构成盛行时期的抽象训练主要集中在平面构成环节，训练点线面之间的节奏与秩序（图7-1），从形式谈形式；更多的是在设计方案上只画出"辅助线"，比如"渐变骨骼"等，却没有对后续的工作提出解释，它做了抽象以后没有具象还原。

单纯的平面构成训练可以训练学生感受点线面之间的节奏和秩序，但学生很难理解为什么要做这样的练习，练习的意义是什么？

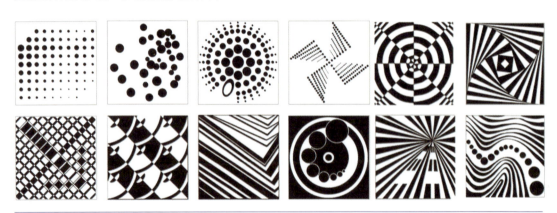

图7-1 平面构成的点线面训练

设计素描时期也有课程体系安排学生从写实对象变换到抽象的训练，但很少会让学生训练背后的变换逻辑，作业形式有以下几种形式。

① 让学生在周遭的环境中找到近似抽象的画面，比如天花板、灯和一些开关的组合，课程目标是寻找"有意味的形式"，这在如今的室内、室外是非常容易做到的，而训练的形式还是具象写实的手法，只不过对象变成了"抽象"而已。

② 将具象的对象线性化，做类似结构素描的训练，提炼线的形式特征。但课程实质仅仅是和传统的明暗表现法做出区别，因此学生作业形式以"线"为主，在轮廓线上做文章。从

图7-2可以看出,学生仅仅增加了轮廓线的粗细,甚至加入了一些考前"创意设计"的处理手法,比如桌子的做旧、没有明暗变化的阴影等。学生将考前训练的一些不那么传统的套路运用到课程中,师生都会认为可能这就是"抽象化"的训练。

(a) 空间写生训练

(b) 线性写生训练

图7-2 作业形式

③ 基于一个对象进行不同形式的表现训练(图7-3),这个练习思维颇像印象派先驱分析户外光线的创作模式,在变量和常量之间做实验,非常接近后期具体到抽象的联系。但因为训练中没有融入现代艺术流派的时间轴作为框架,导致训练更像一种表现形式上的训练,学生变换了表现工具和造型方法。但因为这种形式上的改变非常容易模仿和抄袭,所以很难有效深度训练学生的思维和审美。

如今重新复盘这些课程训练内容,会发现很多课程不重视学生"抽象"背后的逻辑,且没有逐步变化的步骤(无视觉笔记作为创作支撑),学生无法建立抽象与具象之间的关系,无法理解抽象是从具象中高度归纳的结果,也同样无法理解传统是如何走向现代的背后审美转变,不利于学生建立现代审美意识。

我曾访谈毕业后的学生,谈及当初的平面构成和设计素描训练(两者往往同时存在),学生最大的感受是因为上了大学,所以要训练新的内容,至于考前那些训练习得的基础对"新内容"有何帮助、如何衔接等问题,往往会一知半解或者非常懵懂。

图7-3 形式表现训练

基于此，我打算整理课程内容。在研发初期，受到图7-4的影响，这张被戏称为"一张图读懂15个流派"的作品，其真正作者已经很难考证，据传出自一个在美国读设计学院的学生之手。他选用了一张图，画面对象包括人、动物、静物（书桌）、墙和地面，然后通过不同画面表现形式的变化来诠释不同主义的艺术观点和主张。

图7-4 一张图读懂15个流派

随后我继续搜索，发现类似的形式在国外是非常流行的，插画家John Atkinson也用同样的方式诠释了现代主义流派的变化，他的画面（图7-5）只选取了一个对象，通过这个对象变化来表现不同主义的艺术风格，更像针对外行的科普图片，更简单也更直观。

图7-5　John Atkinson的艺术流派分析

图7-4和图7-5都是针对一个对象（常量），然后通过变化它的形式（变量）来进行设计的，控制变量和常量是做实验的基本要素，而设计需要这种实验精神。那我们的具象到抽象训练是否可以以此为模型呢？现代艺术150年的发展，脉络庞大而复杂，能否梳理出一根主线作为具象到抽象的训练框架呢？

最终我设计了4×4矩阵图，并选择了古典主义→印象主义→后印象主义→立体主义→抽象主义的主线，用Why-How-What的黄金圈法则（图7-6）引导学生思考教学目的、教学方法和教学成果。让学生在开始学习前思考（Why）为什么要做这样的练习？练习的意义是什么？引导学生选择如何（How）梳理现代艺术流派，建立抽象与具象之间的关系；指导学生作品（What）逐渐简化对象轮廓、重新切割空间，提炼点、线、面形式，见图7-7。

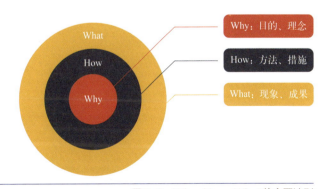

图7-6　Why-How-What黄金圈法则

但在刚开始几年的课程教学实验中，我发现如果疏于对方法论的讲解与考察，学生依然容易陷入"形式主义"的误区，一味追求标新立异，追求奇特的和古怪的想法，而忘记前期调研

所做的工作内容，放弃既定的分析现代艺术流派结果和视觉笔记的阶段性成果，把具象到抽象理解成单纯的简化。

图7-8这张作品是早期的优秀范例作业，我们现在逐一分析，会发现该同学做了很多形式

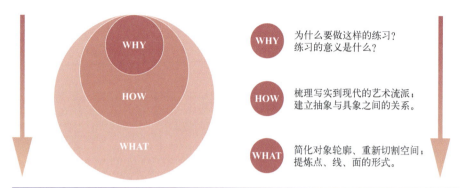

图7-7　W-H-W在课程中的进一步细化

图7-8　课程早期范例作业

上的变化,比如第二排的拼图效果、菱形叠透效果、剪纸错位效果。这些形式上的变化和现代艺术的流派并无直接关联,反而因为"形式感"强,出效果,好模仿,当作为案例给学生展示时,很多学生会不动脑子地直接照抄这些"形式"。尤其在如今的信息时代,学生随便上网搜索,都能搜出很多的类似"形式"。

因此,课程前期应该将一定的重心放在方法论(设计思维+视觉笔记)的教学上;考核标准也需要从单一的评图模式改变为多元的评价模式;对于16张矩阵图变化的逻辑需要重新梳理,根据现代艺术的主线去规范。对于现代艺术的研究告诉我们,克利、康定斯基、蒙德里安都是在研习印象派、塞尚和立体主义之后逐渐找到自己的风格,所以学生根据这条线路走,必定也能找到自己的风格,而不是照搬一些容易模仿的"形式"。

7.2 新的教学方法

詹和平指出,之前的设计教育往往注重形式,而忽视教学方法和设计方法的学习,教学目标、内容和方法是一个完整的有机整体,所以教学目标、教学内容的改变,势必带来教学方法的转变。课程内容的设置旨在帮学生做分解,使学生在抽象和具象之间建立关联,从单纯的点线面技术训练转变为思维训练。课程目的就是运用设计思维的方法帮助学生建立设计思维。教学方法为实验教学法,实验课程是理工科综合类院校的特色,教师围绕特定的实验组织教学,每组实验安排4个任务线,实验内容没有预设的结果和标准的答案,存在多元的解题路径和操作方式,充满着多种可能性的过程,需要学生自发地进行观察体验、分析比较和推理判断。

在教学安排上,基于双钻模型将教学环节中的课程导入(B)、学习目标(O)、前测(P)、参与式学习(P)、后测(P)和总结(S);配合双钻模型"发散"与"收敛"的特点,将BOPPPS分为4个阶段,见图7-9。在教学过程中,形成从发散到收敛的解决方案。

图7-9 BOPPPS融合双钻模型的教学安排

课程实验运用设计思维的方法帮助学生建立设计思维,帮助学生在具象和抽象之间建立关联,从单纯的点线面技术形成思维方式。

第一阶段Bridge(导入—探索),课堂教学,教师讲述艺术流派,建构学生在视觉造型和设计创意之间的关联性认知,介绍具象到抽象的实验课程,学生进行4或5人团队分组。目标是让学生了解设计思维,知晓实验内容、评分标准和考核方式,并大致了解完成的路径与方法。教师在这个过程中负责答疑,在条件允许的情况下,和每个学生就目标和方法进行逐一沟通。

第二阶段Objective(确定问题与目标—定义),学生以团队为单位,制订线下和线上学习

安排计划表。周计划表分为小组和个人部分，小组的任务是梳理出艺术史发展脉络的逻辑，并制作艺术史时间轴；然后由组长安排每个组员选择流派代表艺术家，组员则需要课后通过线上线下的方式甄选出每个艺术家不同时期的作品，挑选典型艺术家分析；随后挑选艺术家有代表性的作品分析，进行第一次组内讨论，由学生自己向小组成员阐述对艺术家和流派的理解。

第三阶段PPP（前测、参与式学习、后测—发展），制作视觉笔记，包括以下三个步骤。

第一步，前测由学生参与教师线上录制的学习通课程，通过课程了解艺术家和流派的风格，通过课程后的测试题验证学习效果，对需要分析和研究的对象形成一个初步概念。

第二步，学生课后通过线上线下的方式收集艺术家信息和作品，线上可以通过文字、视频和图像三个路径渠道；线下可以通过观看展览和查阅实体书籍与画册两个路径。教师在学习通的资料库提供艺术家的作品和书籍供学生学习。

第三步，线下课堂汇报测试，采用翻转课堂的参与式学习，汇报前要求团队成员在线下完成组内讨论2次以上，按组由组长提交上一周的学习视觉笔记，逐一进行方案陈述；教师进行作品剖析，审视艺术史时间轴的整理，用发散的方式引导学生进行方案修改。

这个阶段不断循环渐进，课后学生收敛提炼修改意见，制作视觉笔记，修改作品；然后回线上通过学习通进行下一个任务线学习，再次制订周计划、收集素材，一周后再次提交方案并由老师分析评价。这样周而复始地循环，直至完成4个任务线的学习，完成实验。最终整理提交实验报告。

第三阶段视觉笔记通过分析作品的构图形式、对单个元素的拆解和笔触的模仿来感受艺术家的艺术观点，最后以视觉笔记为依据，将艺术家的手法带入自己的作品中，尝试模仿绘制作品，如图7-10、图7-11所示。绘制完成之后进行第二次组内讨论，组员分享各自的视觉笔记，相互评论作品，并汇报一周工作进展，制作小组汇报PPT。课上由组长汇报一周进展，然后由老师提出修改意见，进入新的一轮PPP循环。

第四阶段S（测试作品—交付），完成作品并制作实验报告。实验最后呈现形式为4行16张作品，课程实验对象是固定的，需要通过变化形式风格来进行设计，控制其中的变量和不变量。第一张具象写实的来源可以是人物、风景、静物，可以由学生根据自己的造型能力自行选

图7-10　课程的教学成果1——基于艺术流派的分析1

图7-11 课程的教学成果1——基于艺术流派的分析2

择。在整个作品中，纵向是流派的变化，横向则是这个流派的逐步简化。第1排由古典主义→印象派→表现主义→后印象派，第2排是立体主义由复杂到简单的过程，第3排是面的抽象，第4排是线的抽象。通过对比图7-12（a）与图7-12（b）可知，两者之间具有较强的画面逻辑性和一定的韵律感。

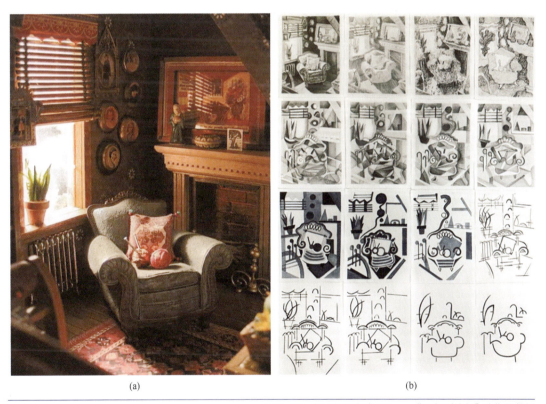

(a)　　　　　　　　　　　　(b)

图7-12 课程的教学成果2——"具象到抽象"的作业范例

如何认识抽象？抽象背后的审美意识是什么？如何在去除复杂性的同时，保持具象画面中的节奏与秩序，是课程训练的核心，也是重点和难点。因此从具象到抽象的实验课题必须有一个完整的系统性训练要求，学生要进行定量和定性研究，要在作业矩阵中划分背后的知识框架，如图7-13所示内容虽然简单，但是它所包含的却是系统和科学的思维方式。

视觉笔记对每一行分析的要求和目标也有所不同，第1行着重分析单个艺术家作品中的形式、线条、构图，并模仿再现；第2行着重分析流派艺术家的艺术观点，对前后流派的影响；第3、4行专注于分析艺术家如何在抽象的同时做面→线→点的简化。每一行不同侧重点的分析可以使实验在逻辑上形成关联认知，就可以形成设计思维驱动下的解决方案。

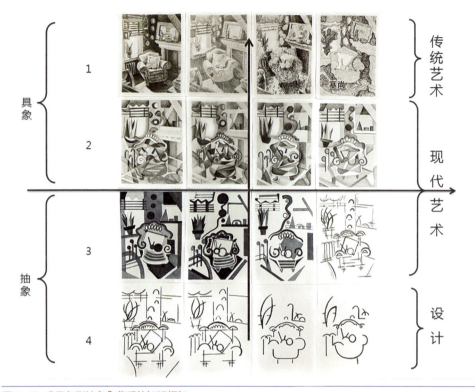

图7-13 "具象到抽象"背后的知识框架

实验结束之后，学生将整个实验过程和内容重新整理，完成实验报告。这个过程是将视觉笔记条理化、逻辑化，培养学生的学术素养与意识。实验报告的最后部分是"遇到的问题与解决办法"，学生通过文字回顾整个实验过程。周庆指出，在强调分析性的课题设计中，有利于学生通过学习掌握设计方法和理论体系，这样师生之间就形成了一种"知识共同体"，学生和教师之间交流沟通更加顺畅。学生也通过实验报告建立了初步的科研精神和设计思维，如图7-14所示。

经过一系列教改后，采用线上线下混合式的教学方法，将理论讲授部分安排在线上后，教师在线下课堂可以把重心放在示范和辅导学生作业上。在实验内容上，从具象走向抽象，这样可以更好地衔接艺考生以模仿再现为核心的专业素养。视觉笔记为贯穿整个过程的核心作业形式，不仅可以作为线上学习的依据，也可以作为设计思维的整理过程，是创作设计草图和方案的构思，并最终整理成为实验报告的支撑材料。在线下实践操作环节，学生通过展示自己的读书笔记，和老师讨论设计的合理性，最后作出成品。

教改后，课程考核方式多元，课程作业由以往的单张作品转变成了作品+实验报告+视觉笔记的"三维一体"形式（图7-15），可以更加全面综合地评价学生在课程中的学习效果。实验报告以学生答辩式验收；视觉笔记作为线上学习的依据，考量学生对理论知识探究式的学习成果；作品则是学生二维综合能力的输出表现，根据造型以及设计的合理性打分。

图7-14 课程的教学成果3——实验报告

第7章 基于设计思维的训练 161

另外，线上课程还可以通过学生完成视频观看的次数与点击率来评估学生学习的时间，线下学生发表作品成果以团队形式，由4或5人为一组，鼓励学生课后讨论交流，通过自检与讨论线上学习成果和进度，并根据每周进度进行团队考核，成为最终成绩的一个组成部分。视觉笔记是师生互动和学生互动的一个重要形式，它要求对整个行为的记录、步骤的记录、造型逻辑的记录。如今的课程给了拔尖学生更多的实践时间，从而提升了作品质量；给学困学生提供了可以反复观看理论知识的平台，使得他们可以最终完成教学目标。

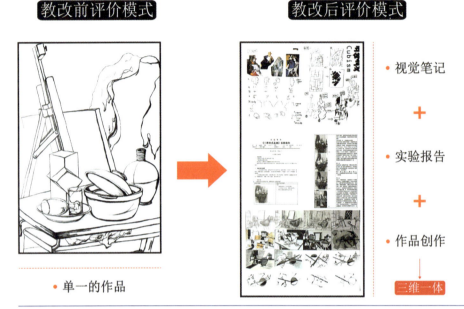

图7-15 教改的评价模式改变

7.3 实验过程

开始具象到抽象的练习首先要选择实验对象，建议自己拍摄，也可以在网上找合适的图片，要求画面元素不少于10个。塑造能力强的同学可以选择带人物或者动物的场景，塑造能力弱的同学选择以静物为主的场景即可，如图7-16所示。

扫码看视频

图7-16 实验对象的选择

随后制作艺术时间轴。将具象到抽象的16张练习稿按4行4列展开形成矩阵图,预设每一张背后需要分析和了解的艺术流派和艺术家。将线性的时间轴套入4×4的表格中;纵向有观念上的变化;横向有简化递减的变化。

我们用数字来定位具象到抽象的矩阵图(图7-17),第一个数字是行,第二个数字是列,比如1-1为第一行第一张,3-3为第三行第三张。

图7-17 具象到抽象的矩阵图

1-1是现实主义,可以根据考前的训练素养来表现,要求写实地还原所选对象的空间、比例、结构、明暗等关系(图7-18)。不少学生在绘制1-1的时候会不自觉地模糊前景物的边缘,把深的部分画浅,浅的部分画深……这都是考前遗留下来的观察和造型上逻辑的错误,需要在这里改正。

1-2和1-3是印象派和后印象派的模仿,当然,马蒂斯的野兽派也可以作为分析对象,但需要注意的是不要过多注重色彩方面,应注重马蒂斯对形的简化、线条的表现,所以他的创作中,速写比油画更有分析的价值。视觉笔记整理与分析的作用将第一次在作业中体现,如何检验自己的视觉笔记做得是否有效?首先制作之前应根据双钻模型设计自己的实验流程,将步骤逐一拆解,如图7-19所示。制作完之后从脑、眼、手三个层面来验证:在你的脑中是否通过笔记知道了流派和艺术家?在收集艺术家作品的环节,眼睛是否看了足够多的作品?选出代表作品,做形式与构图分析,带着理解去临摹作品,最后模仿艺术家创作自己的作品。注意!必须动手临摹,否则手的意识跟不上眼睛和大脑的认知,如图7-20所示。

图7-18 1-1范例

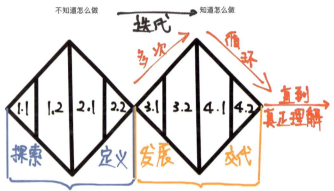

1.1 发现并研究问题
1.2 整合问题

2.1 收集相关资料
2.2 整合资料并提炼

3.1 视觉笔记
3.2 认真临摹特征性强的作品
注重构图、外轮廓、排线方向等

4.1 临摹感受结合理论进行整合
4.2 绘制作品

图7-19 基于双钻模型的实验流程

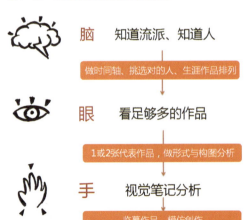

图7-20 视觉笔记中脑、眼、手的参与

以梵高为例，他的油画和素描保持着高度的一致性，而他的素描更能体现他的艺术风格，所以做形式与构图分析时首选梵高的素描作品。通过图7-21的范例看到，这两位同学分别从不同的角度分析了梵高笔触的排线特点，分解出了几种排线的模式，并通过理性的方式思考这些呈现点、线、面的笔触是如何构成对象，并最终构成画面的。

图7-21 梵高的视觉笔记分析

最为关键的一点是，这两位同学分析完之后，都试着重新临摹了一遍原作（图7-22），只有分析和临摹结合在一起，研究才有价值。我见过很多同学要么光临摹不分析，导致完全不知道梵高的艺术特点；要么光分析不临摹，导致分析的结果不能运用在自己的创作上。这就是视觉笔记存在的价值。

图7-22　第一行1-1和1-2的对比

真正的挑战是1-4对于塞尚的学习，即第一行的收尾，要与第二行的2-1形成关联。通过衔接篇对于塞尚的讲解我们知道，理解和模仿塞尚的关键点在于理解"多视角"，并通过画作了解他是如何通过"多视角"去调整画面和构图的。塞尚和梵高不同，他的素描带有"试验"性质，并不能完全体现他的艺术观点，所以分析塞尚必须从油画入手。

从图7-23的笔记中可以看到，这两位同学都在用自己的方式视觉化地呈现对"多视角"的理解，然后分析塞尚画作中"多视角"所形成的画面变动。

接着再将米字形的韵律线套到画作中（图7-24），感受边缘带来的变化，以及单个物体为了满足整体画面做出的改变，并尝试运用到自己的画面中。

图7-23 塞尚分析1

图7-24 塞尚分析2

但如果太死板地套用米字形的韵律线容易使自己的画面太僵硬,尤其是为了匹配斜方向韵律线,不少学生会把自己画面直线条的轮廓画成斜线,虽然塞尚有时候也会那么做,但是他更多的是利用对象本来的边缘,靠物体的内结构,比如明暗交界线或者笔触的形状来作斜线的呼应。

图7-25这位同学就钻入了牛角尖,总是纠结于塞尚其中一个技法,一开始是多视角,后面是米字格。总是纠结这些会忽略塞尚画面中其他考究的地方,后续交流之后才将研究方向转变

第7章 基于设计思维的训练 ■ **167**

成物体之间关系的研究。通过视觉笔记分析，她发现了塞尚画面中"等长"的规律：苹果的长宽遮挡有规律，不同物体之间等长，就连画面黑白灰的排列也有节奏感，如图7-25所示，最终得出塞尚即使刻意调整物体的大小和摆放的位置，也不会打破原有的米字格韵律的结论。

图7-25 塞尚分析3

这个发现让她改变了之前明暗法的临摹，转变成对物体边缘线和结构的临摹和学习。对比第一次临摹采用的明暗法，乍一看画面整体效果尚可，但形体位置和大小和塞尚原作有着很大的差异。所以再次临摹前，她将画面长宽进行分割，不仅发现了塞尚作品内的数学概念，也方便临摹开始的定形，最终体会到了塞尚的艺术特点，见图7-26。

图7-26 塞尚分析4

临摹是更近距离地体会艺术家作画时的感受和想法，虽然可以通过老师的讲解引导、自己制作视觉笔记分析去了解艺术特征，但是只有自己临摹过、测量过大师的作品才更有体会。诚然，临摹也是有方法的，盲目临摹也是自寻死路。每个大师的作品需要体会的内容不同，临摹的方法也不同。修拉和梵高重点放在笔触和破形上，而塞尚则侧重在物体轮廓以及构图上。所以明暗在临摹时并不重要，用明暗法临摹更不利于学习塞尚。

图 7-27 是一个学生总结的 1-4 塞尚绘制的步骤图，视觉笔记的作用在于帮我们条理化、逻辑化呈现创作的过程，如果结果不太理想，但是过程能够视觉化体现你的创作思维，也算是一种成功，这样的失败的价值可能比一张成功的作品更高。而视觉笔记的出现使得这种评价成为了可能，课程从单一的结果论变成了三维一体的综合评价模式。学生在这种评价体系下也更容易放开束缚，把重点放在前期资料的收集、分析中。

图 7-27　学生的塞尚绘画步骤

如果说塞尚是实验的第一个挑战，那接下去的第二行就是这个实验的关键，决定了作品能否最终走向抽象，它就是立体主义。立体主义的难点在于单个物体的切割和空间的切割，所以视觉笔记的分析必须基于这两点。在作品挑选方面，尤其要注意艺术家的时期，比如毕加索一生艺术风格多变，真正和立体主义有关的是 1907—1911 年，那个时期的作品和勃拉克不分你我；而勃拉克后期转向现实主义，也做过一段时间极简的拼贴，这些时期的作品对本次实验的分析价值都不大。2-1 和 2-2 可以尝试不同的切割方法，将画面中原有的物体打破；2-3 和 2-4 根据 2-1 和 2-2 打破的形体重新融合，形成新的几何形体，并逐渐简化。

要做到这点，必须找到有针对性的立体主义作品，进行拆解分析。如图 7-28 所示，这位同学左边分析了立体主义的原理，右边针对画作中的元素逐一拆解，分析背后的逻辑。我们可以发现，在毕加索与勃拉克合作期间，他们的作品中出现最多的是小提琴或者曼陀铃这样的对象，为什么他们会选择这类静物？我的理解是这类静物完美融合了圆形、矩形和三角形，弧线、直线和斜线遥相呼应，只要你能处理好这些形状的解构，就能解构任何对象。

图7-28 立体主义分析1

单一物体的分析一定要找到相对应的真实对象做对比，对比之后再临摹分析就可以感觉到艺术家变化的特征，如何扭曲夸张、形体放大、切割重组；除了描摹，也可以通过Photoshop软件把画中变化的形象PS出来，以感受画与真实对象的对比，直观感受立体主义的切割。图7-29是三个不同学生的视觉笔记，可以看到每个人的感受和切入点都不同。

图7-29 立体主义分析2

注："布拉克"也译为"勃拉克"

随后通过对不同作品的分析，提炼出基本形体如圆形、方形、三角形、圆柱体的变化特征。这里需要说明的是，这些特征不会同时存在于一张画中，比如勃拉克的《曼陀铃》（图7-30）

中，呈现了圆形的切割，他将曼陀铃的圆形切割成4个块面，切割的依据可能来源于背后空间的韵律线。而方形、三角形、圆柱体可能在其他的画作中有更典型的案例，所以需要看足够多的作品，然后敏锐地发现并提炼，这里没有一一对应也是为了留给大家探索和寻找的空间。

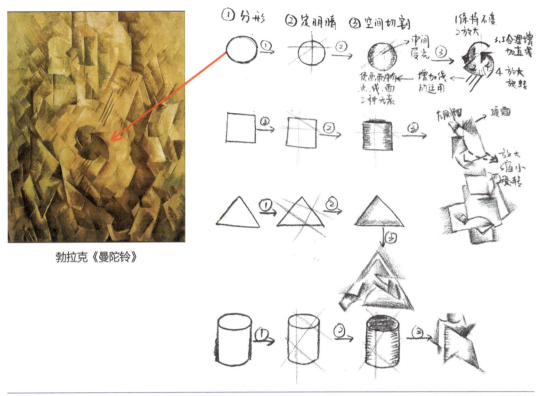

勃拉克《曼陀铃》

图7-30　立体主义基本形体分析

单个物体的切割找到规律之后，剩下的就是解决空间切割。立体主义2-1空间的切割可以依据1-4塞尚的米字形切割来进行，为什么我们可以这么做？因为塞尚改变物体边缘去追求韵律线，但他没有抛弃传统的空间感，而立体主义考虑的是没有透视的画面可以是什么样的，所以只要你梳理过1-4米字形的韵律线，那么2-1的空间切割可以延续这样的空间切割。

分析完之后就要开始临摹，建议先画线稿，然后再加明暗关系。这样可以排除一部分干扰，使思路更清晰，更好地明白艺术家处理画面的手法和目的。将线稿、明暗稿、形式分析和原作一起对比，能够更快发现用色和线条上的特点，如图7-31所示。

如果还是无从下手，可以尝试用以下这两个方法作为你空间切割的依据。第一个方法是将你画好的1-1扫描，打印剪开，移动位置重组，最后转换绘制。如图7-32所示，如果你之前曾通过视觉笔记分析提炼立体主义特征并临摹，这样重组的画面会给你一定的启发。比如作出图（a）的同学，在他看来，这样的形式就像画了很多大小不一的竖格子，画面中有明显的切割感。主体物又像榫卯一样，有规律地拆分，成为两三块。尝试图（b）的同学发现可以通过笔触、颜色深浅过渡来丰富画面；注重边缘线的交界处可以处理切割后小块面的关系；树立整体观念，画完主体物之后拎一遍，可以强化被解构的特征。

(a) 原作　　　　(b) 线稿　　　　(c) 明暗稿　　　　(d)形式分析

图7-31　立体主义临摹步骤

图7-32　打印裁剪1

　　第二个方法是利用PS做空间错位，如图7-33所示。需要注意的是，PS制作的空间错位仅是一种参考，万万不可全部根据它来绘制，否则物体和空间无法建立逻辑上的联系。比如图7-34的最右，我用红色重新勾勒了灯罩，将它分为4个部分，补齐了照片中右下角缺失的部分。而我发现灯罩左侧可以和树叶形成"新形体"，用绿色勾勒表示。

　　什么是新形体？如何创造新形体？顾名思义，新形体是没有出现在原始画面中的形体，将已打碎的物体再次整合不叫新形体，叫"缝合"。将物体的一个面和另一个被切割的面或者一个物体的边缘线与另一个物体的边缘线"融合"产生的形体是新形体。具体来说就是形体A通过立体主义切割出现了A1和A2，形体B切割形成了B1和B2，只有将A与B切割出来的形体重新融合才能形成新形体C；如果将切割出来的A1和A2合并，就是缝合，没有产生新形体，如图7-35所示。新形体的出现并不会打破现有画面的平衡感，也不会让所有物体失去原本的形

图7-33 打印裁剪2

切割完之后的整理

图7-34 照片空间位移

图7-35 立体主义切割逻辑

状,要根据画面结构进行适当的调整。

我们来看图7-36的范例,对比学生之前的1-1和1-4可以看到,经过2-1和2-2立体主义的切割,2-3画面中央的杯子和右侧的黑色马形旗子已经形成了新形体。这些形体有一些来源于

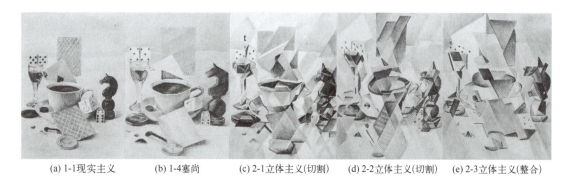

(a) 1-1现实主义　　(b) 1-4塞尚　　(c) 2-1立体主义(切割)　　(d) 2-2立体主义(切割)　　(e) 2-3立体主义(整合)

图7-36　立体主义的作业范例

自身,有一些来源于周围空间切割。

　　第二行的立体主义任务是几何化对象、切割空间形成新形体,为第三行纯几何形表现做准备。"几何化"和"几何形"的区别在于:几何化是一个动态,是逐渐简化对象的过程,方法是抓住神(扁平化)、放松形(尖锐化)、删除细节(几何化),这个过程依然会保留一些具象特征,依然能在几何化的对象上找到神与形,只不过没那么多细节;几何形就是三角形、圆形、方形、斜线、弧线、直线,没有任何对象遗留的特征。只有用纯几何形表现的画面才是真正的抽象,所以立体主义严格意义上来说不是抽象,只是走向抽象的一个过程,本质上还算是具象表现。

　　我们通过学生总结的物体变化过程来体会一下,如图7-37所示。他复盘总结了自己试验过程中杯子的变化过程,第一行由实→点(修拉)→线(梵高)→体(塞尚);第二行立体主义出现了三角形的几何化切割,2-3和2-4出现了弧线与三角形的组合;第三行是几何形圆形、方形、三角形的组合变化,到了3-4面逐渐衰减成线;第四行是弧线、斜线、直线以及点的组合变化。

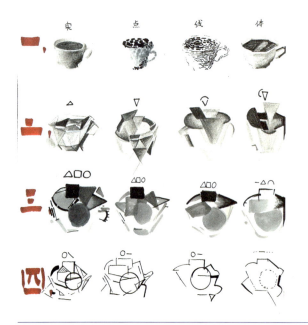

图7-37　物体变化的过程

第三行、第四行时间轴需要调研抽象主义，可以以包豪斯为主，当时的包豪斯聚集了康定斯基、克利、莫霍利纳吉等抽象艺术大师，风格派的杜斯伯格也在同期影响了包豪斯的设计理念。但最重要的是研读与分析康定斯基的著作《点线面》，这本书更像是一个大纲，从很多角度给出了研究方向，但并没有系统地深入论证，也可能是作者希望阅读这本书的人通过实践去论证书中的结论。

因此，在学有余力的前提下，我建议先通读一遍，然后做读书笔记的分析，用 X-mind 软件按照时间轴的方式梳理《点线面》一书的内容，进行系统性的探究，如图7-38～图7-40所示。从思维导图中可以发现，这位同学把"点"从定义、状态、构成、体现和图形艺术5个层

图7-38 《点线面》中点的思维导图

图7-39 《点线面》中线的思维导图

面去总结;"线"从定义、直线、曲线、组合线、声调和其他艺术6个层面去总结;"面"从概念、类型、声音、构成4个层面去总结。可以看到,康定斯基构建的点线面的框架中,都有"声"的状态,他认为声音和形状之间有密不可分的关系,在这里的声音基本都是二维去做变量。"点"本身不形成具体的声音,康定斯基形容"点"只是一种趋势,不是一种发声;在"线"里面,康定斯基开始具体阐述了线和其形成的角所产生的几种声音,并用声调的高低去和色彩匹配;到了"面",声音更加复杂多元,才形成真正的有内容的声音。

图7-40 《点线面》中面的思维导图

笔者认为,康定斯基的《点线面》不适合深读,分析其结构和逻辑是没有多大意义的。它适合泛读,但是要反复地读,这是一本经得起时间验证的书,值得多琢磨。这种琢磨并非指琢磨这本书到底在说什么,而是琢磨自己对点线面、对构成的理解。同一句话,在不同的学习阶段、不同的年纪,会有不同的触动。

世间万物,杂乱无序。构成的规则让其有章可循,此中大有真谛,大有启示,大有哲理。

对著作《点线面》的梳理可以让你在认知上理解抽象形式背后的逻辑,我们依然可以通过对艺术家作品的分析来感受艺术特征。如图7-41所示,这位同学认为点线面是画面构成的元素,提炼出点、线、面的形式特征,并发现点与面的概念是相对的,可互相转换,最终总结出六点特征;从画面构架上分析发现,康定斯基的画充斥着整个画面,是饱满的,从某种程度上来说也是均衡的。

如图7-42所示,这位同学的分析则更进一步,他将康定斯基《点线面》一书中的观点与他的作品结合在一起分析,试着找到理论和实践的联系。分析线的节奏、角度、粗细、深浅的变化如何构成画面,继而又给人形成什么样的观感。

我们来总结一下这次实验4行的背后逻辑:第一行改变了表现形式,没有改构图;第二行改变了传统构图,探索新的画面构成;第三行表现形式用几何形;第四行注重面的衰减与点的运用。

而评价标准每行也略有不同,第一行注重艺术家个人艺术风格的重现,是否纯粹;第二行

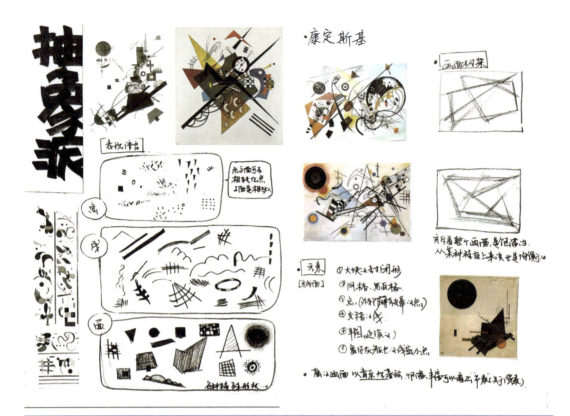

图7-41 康定斯基的画作分析

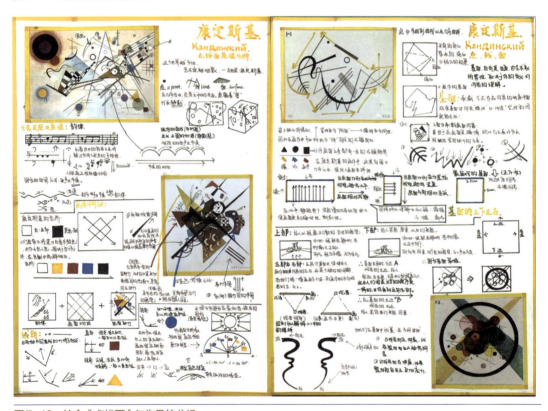

图7-42 结合《点线面》与作品的分析

178　二维设计基础与实践

为立体主义的评价标准：

① 单个物体有没有解构；

② 空间有没有打破；

③ 单个物体有没有因为空间再切割而发生位移；

④ 形体之间有无合并形成新的形体。

第三行、第四行为纯抽象的评价标准：

① 前后是否有连贯性；

② 线的粗细、深浅、轻重是否有体现；

③ 几何形、点线面之间有无合并、概括成新的形体。

根据这个标准，我们来看一下图7-43所示的两位同学的作业：首先，两张作品从左至右简化的过程中所有形体之间都有连贯性，甚至到了4-4依然能看到实验对象照片上的一些细节和特征；其次，作品中第三行呈现了面的衰减，第四行呈现了线的衰减，这种衰减中有面积的缩小与合并，也有线的粗细、深浅、轻重的变化；最后，因为实验对象的不同，所以两位同学的抽象风格最终都形成了各自的思维和理解，这使得学生在实验过程中减少了抄袭的可能性。

图7-43 第三行、第四行的学生范例

第7章 基于设计思维的训练

最后我想对大家说的是，做实验有成功就有失败（图7-44），不是只有结果成功的实验才能给你带来帮助，有时候失败的过程也会使你受益匪浅。你会因为考虑画面的构成、塑造的形式而反复绘制，虽然失败带来的挫败感会让你沮丧，但是它会给你带来更多的反思和可能性，因为不怕失败才愿意去做更多尝试，才愿意去打破过往自己建立的成熟的知识素养，从而接受新的理念和思维。我依稀记得刚开始学画的时候，老师对我教诲的五字良言——艺高人胆大，你只有愿意去尝试去犯错，才有可能触及成功。

图7-44　实验过程中失败的过程

第8章

自我提升的若干练习

本章会提供一些课后可以自己提升的训练路径，直线训练可以提升你对线条的把控力，想象力训练可以提升你对抽象形状的联想力，点线面拍摄可以让你观察日常的生活，形成平时留意观察周围点线面构成的意识。

8.1 拉线训练

拉线作为绘画的基本功，是很多学画画的人日常都会做的基础练习，常规的模式有在一张白纸上拉横线和直线，或者画弧线、圆圈等。这样的训练可以很好地训练手腕对于工具的控制和表现，但很少能有效地训练眼与手之间的配合。图8-1为常规的拉线训练。

图8-1 常规的拉线训练

有没有办法在训练过程中既能训练手对工具的控制又能训练眼与手的配合呢？这个问题我一直在思考，直到我看到了在报纸上练习拉线的方法。这个训练方式我是从中国美术学院王雪青与郑美京教授于2013年在《装饰》杂志上发表的《关于"手工"与"动手"的对话》中看到的，非常有趣。

文中他们谈到，电子计算机技术的快速发展对当下的设计与艺术表现起到了很好的辅助作

用，成为了一种新的动力；但如果对新技术没有一个全面的认识，容易产生迷恋与依赖，从而忽视艺术表现方式上其他的可能性，同样也会忽视相关的训练。新机器和新技术很好，能够完成我们徒手达不到的需求，但徒手绘制带来的更自然、非机械化的感觉也是人一种很特殊的需求，所以我们行有余力，依然还是要做这样的训练。

10年过去了，我在教学中发现训练眼与手的协调、画出不同角度的短线与长线的能力，至今还没有任何一个基于数字设备和技术的训练可以替代。我实验的教学对象有参加过美术高考的高中生、没学过美术的文化生和一些零基础的高龄学生。我发现不管是哪个群体，都或多或少存在对线控制的不足，尤其是对长线条的控制。在报纸上练习拉线的方法，在教学实践中均收到了非常直观、有效、快速的效果。

训练过程很容易操作，就是拿几张报纸，也可以是杂志，根据上面的文字，一行一行地拉竖线，然后再拉横线，最后拉两个斜角的斜线；可以从上到下，也可以从下到上；顺着拉线，逆着拉线，训练自己手对工具的掌控感和熟练度，如图8-2所示。这个看似简单而机械的方法，有时候甚至会觉得枯燥无聊，但我的教学实践证实这是一个极其有效的方法，通过这个练习几乎可以一次性解决线的问题，练习前后你会感觉自己用线宛如新生、判若两人。

图8-2 报纸划线练习

8.2 想象力训练

关于艺术的起源，贡布里希在写《艺术与错觉》时曾经提出过一种理论，叫作"艺术投射论"。那什么叫"投射"呢？相信大家从小都有这样的经历：小时候看的空中的云朵，你会觉得它是一艘船、一只狗、一头狮子或者晚上出现在你梦中的巨龙；出去旅行的时候，导游会经常提醒我们，这座山长得像一头大象，那座山则像一尊卧佛。其实，山本身就只有一个简单线条组成的形状，但这些形状和线条却可以让人联想到任何东西，这源于我们大脑一个强大的功能——"脑补"，而这种力量就是心理学上的"投射"——心中的图像向外投射的力量。人内心对外部世界有一个图像的认知，一旦发现有类似的形状，就会将这种认知"投射"到对象上，而这个过程由"脑补"完成，我们称这个行为为"想象力"。

所以艺术来源于我们看到对象时的脑补，想象力、联想力、创造力等一系列的词也来源于此，这种能力是我们与生俱来的，但随着我们对周遭认知的强化，变得越来越理性，这方面的能力在不断地衰减。有没有办法重新找回天马行空的想象力？当然有，我们可以由不规则的形开始想像作画，一个从抽象到具象的训练过程，反向训练。具象到抽象的过程可以训练我们的逻辑性和科学性，那抽象到具象就可以训练我们的创新性和发散性。

我们小时候看到天空中的云彩时，都会下意识地想象这个抽象的云彩像平时生活中见到的哪一个具体的事物，而随着年龄的增大，想象力日益匮乏，正是缺失了这方面的训练。因此这个训练可以分为初级和高级两个进阶的训练，初级可以先从我们日常所见的云开始，云的形状很自由，没有局限，难度相对较低，可以重新刺激我们对形的想象；高级训练则是通过一些固定的不规则形，这些形相对固定，给了想象力一些限制，在训练时更要考虑合理性来想象内形。

阿根廷的Martin Feijoo就是一个喜欢画云的插画家，他拍下云的照片作为素材，然后通过动画专用的拷贝台，发挥自己丰富的想象力，把它们变成各种各样奇怪的动物，如图8-3所示。我们在他的画中可以看到史前巨兽恐龙、喜剧感十足的鸭子和凶神恶煞的鳄鱼，如图8-4所示。插画家Martin Feijoo把每一片云都画出了它自己的故事，生动而有趣。

图8-3　Martin Feijoo的作画方式

图8-4　Martin Feijoo的云朵联想画

插画家Martin Feijoo用的是传统的绘画方式，拍摄→打印→拷贝台→创作，我们平时练习则可以使用数字化的方式，建议平时多观察天空中的云，有感觉了用手机拍一张。当然，在训练初期也可以上网寻找有意思的云图。如果用PAD平台，建议使用Procreate App软件；如果用PC平台，建议使用Photoshop软件。将准备好的云照片作为底层，新建一层即可开始训练，如今手机拍照后在手机上绘制也非常方便。图8-5和图8-6是一些云的想象训练。

图8-5　云的想象训练1

图8-6　云的想象训练2

高级训练是根据一些固定的形去做联想，这个方法在国外的概念设计圈非常流行，经常会有博主发出来让网友接龙挑战，这个训练不是看你塑造能力有多强，而是考验你对一个抽象形体"脑补"的能力。如图8-7所示。

图8-7 固定形体联想训练

这个练习可以定期地重复训练,观察自己在练习一段时间后,对同个形体是否产生了新的想象;也可以每次给自己定不同的主题训练,比如机械、海底生物、人物,等等。好的训练成果可以用"意料之外、情理之中"形容,即你第一眼没想到这个抽象形状的具象结果,但是分析之后发现结构又非常符合,这也是好的想象力视觉化表现的评价标准。我们来看一下不同学生的作品来感受这次训练的成果,见图8-8～图8-12。

图8-8 学生高阶想象力训练1

第8章 自我提升的若干练习 185

图8-9 学生高阶想象力训练2

图8-10 学生高阶想象力训练3

图8-11 学生高阶想象力训练4

图8-12 学生高阶想象力训练5

第8章 自我提升的若干练习

8.3 点线面的日常拍摄

我们当下的生活环境就是点线面的构成，当我们用抽象的眼光去看待生活时，生活就成了一个巨大的平面——人物是点，建筑轮廓是线，这样的排列组合不计其数。当下数字时代的便捷让我们捕捉、编辑一张图像已经不是一件特别困难的事情，手机的摄像功能基本可以满足日常拍摄的需求，这个练习不仅可以训练你在拍摄过程中对画面感的抽象把握，还能提升你对生活中点、线、面的敏感度，增强自身对构成的理解。

那么，要拍摄什么呢？可以是生活中你能接触到的任何事情，希望你在生活中，特别是走路时的闲暇，能够留心身边的事物，这是一种特别美好的感受。点可能是喝完饮料后杯子中的气泡，你用过的纸巾上的颗粒，或者夜晚楼房的灯光；线可能是洗手池的墨迹，你的头发丝，抑或街边树木的纹理；面可能是走廊尽头的灯，建筑的外立面，也有可能就是你家中的一角。如图8-13所示。

图8-13 点线面拍摄案例1

拍摄时要注意什么？注意你的取景，有时候不是画面中没有点线面的构成元素，而是你没有将它强化，画面有太多干扰元素，你需要走向前，或者往后退，走到正面，仰视或者俯视；同一个对象尝试各种角度，然后选择一个构成感最强的画面。我国成语"步移景异""移步换景"说的就是这回事。图8-14为同一场景不同角度呈现的不同画面构成。

图8-14 同一场景不同角度呈现的不同画面构成

拍完之后要干吗？需要重新编辑你的作品，编辑取景框，把画面放大、缩小，重新剪裁，移动位置并思考有没有更好的角度体现画面的构成感。建议这个阶段将照片去色，单纯观察画面黑白灰的关系和画面造成的点线面构成要素。然后编辑成9宫格，当你下次拍摄到更好的作品时，替换其中不太理想的，并在照片下标注你拍摄的对象，最好的构成判断标准依然是"意料之外、情理之中"，让观者感叹，原来日常熟悉的它在这个角度还有这种构成关系。如图8-15～图8-17所示。

要拍摄多少张？原则上多多益善，一个对象至少拍摄5张。我以前上课做方案，老师给我的建议是自己先做10个方案，然后从10个中选出3个，然后提交给老师评价，老师再从3个中选出一个，这样选出的作品会有一定的深度。

如何用我们的双眼去发现与捕捉平凡生活中的闪光点，提炼出"有意味的形式"，对于一个未来从事视觉相关工作的设计师来说，是一个非常好的日常自我训练课题。

图8-15　点线面拍摄案例2

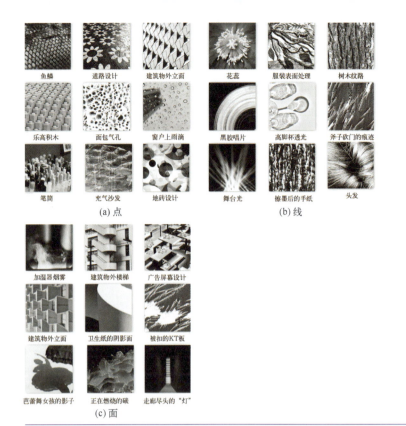

图8-16 点线面拍摄案例3

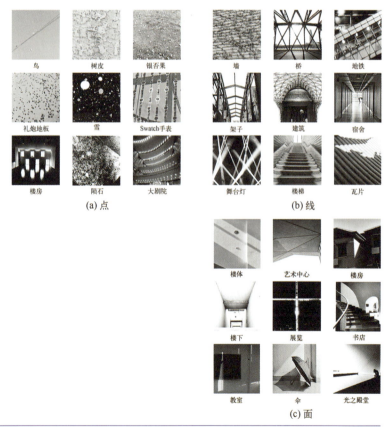

图8-17 点线面拍摄案例4

第 9 章

色彩训练

9.1 色光还原

不少学生考上大学前，画过不少色彩，从老师那里听来不少色彩应用规律，但可能一次户外写生也没参加过，也没系统地学习和观察过色彩在光源下的变化。那些听来的色彩规律可能仅仅运用在一张张应试的练习中，至于是否真的了解光线的变化如何影响色彩的变化，是打一个很大的问号的。

我曾经在课堂上问过学生，他们是否了解光源受光面和反光面是冷暖对比色调，他们表示知道，但是让他们基于这个原理做色调练习，却没办法很好地执行。问题出在老师传递的知识和学生训练的实践并没有有机结合。

对色彩最基本的光学理解，会影响学生日后创作中对色彩的运用，如果希望通过一个完整系统的训练来改变对色彩光源的理解，可以试试以下我设计的训练路径。

第一步，布置学生用不同色系的光线去拍摄一个对象，并做分析。网络上可变换光源的射灯非常多，且价格不贵。练习时建议学生分组，这样可以共用一个射灯；有条件的教研室可以由学校购买，做实验时借给学生。

学生在执行拍摄的时候，基本都会出现如图9-1所示的情况。学生发现，不管主光源有多么强的色彩偏向性（红蓝绿），但画面中就是看不出任何冷暖对比，有的只是明暗关系。这是

图9-1 学生拍摄的色光变化

为什么？因为当你的整体环境不够亮的时候（室内），对象只会产生明暗关系，而不会有色彩关系！这也是为什么在油灯文明时期，古典主义的绘画都是点光源，色调都是黄褐色，画面只有明暗关系，没有强烈的色彩对比；而只有到了工业革命之后，印象派走到户外，才发现受光面的颜色和投影的颜色成相互冷暖对比。

再来做一个实验，我拍摄了两张照片，如图9-2所示，常量是同一个强度的红色光源，变量是左图环境偏暗，右图环境偏亮。我们来看两张照片呈现的色彩效果，环境偏暗的图片基本看不到明显的色彩对比，而环境偏亮的图片可以发现暗部投影产生了明显的"绿色"倾向性。

图9-2　不同环境亮度的色光对比

再来看一个案例，如图9-3所示，这是一个红色光源打在一块浅黄色布上拍摄下来的照片。分析后发现，黄布受光面的亮部呈现橙色，因为红+黄=橙色；黄布的投影呈现偏冷的浅紫色，因为和受光面形成冷暖对比，橙色的对比色是紫色；黄布的暗部呈现绿色倾向性，因为

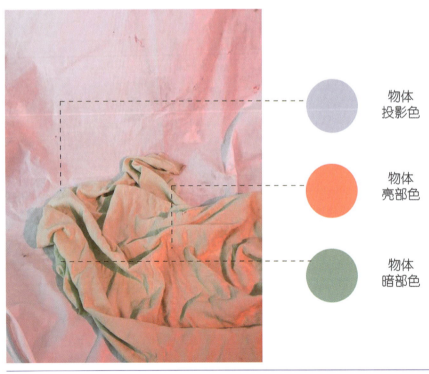

图9-3　光源分析

蓝+黄=绿色。色彩的形成皆有迹可循。有意思的是,我在拍摄这个环节时,一个学生忍不住说了一句:"原来色彩冷暖对比是真的……"对!就是这么不可思议。知识的结论无论你告诉她多少遍,都不如她亲眼看到的有说服力。

在了解了环境色对光源冷暖的变化之后,学生可以重新拍摄,此时的难度在于既要保证拍摄环境的亮度,又要确保光源的光照强度。

第二步,拍摄获得有效的色光变化照片后,先用色彩还原分析结果,并通过自己的色彩认知重新体验不同色光下不同物体的色彩变化,并形成一套可以重复套用的色彩变化规律。

第三步,将自己之前自然光线下写生的画作,进行四个不同颜色的色光还原训练(一般为红黄蓝绿),这一步不能用设定改变光源拍照作画,而要根据第二步分析总结的色光规律来推演。衡量画面的标准之一就是看画作在不同色光下,暗部和亮部是否表现出了色彩冷暖上的对比,如图9-4和9-5所示。

图9-4 学生范例作业1

物体在不同光源下的变调分析

原色灯光

在偏冷色灯光的光源下,背景和桌面偏冷灰,黑色的布反光弱,受光面基本没有什么变化。灰色的布反光较黑色的强,受光面偏冷色,背光面偏暖色。苹果的受光面是固有色偏冷,背光面偏暖,杯子的透光性能好,反光较强。后面的文件袋受光面偏白色,底部折进去的那块偏紫灰色。

红色灯光

黄色灯光

蓝色灯光

绿色灯光

图9-5　学生范例作业2

　　这个练习的核心是实验拍摄→笔记分析→原理还原,依然是通过科学性地收集→分析→解决这三个流程,重在过程中的分析与总结,然后彻底了解色光的变化规律。在课时充足的情况下,建议将所有过程做成KT板,可以排版打印,也可以手工拼贴,记录整个实验流程,训练展示逻辑意识和实物动手制作能力。图9-6～图9-8为学生范例。

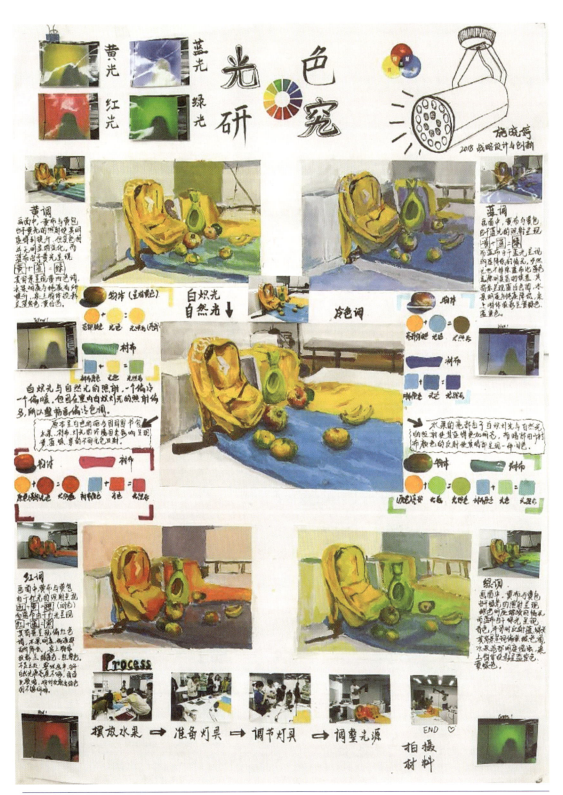

图9-6 学生范例作业3

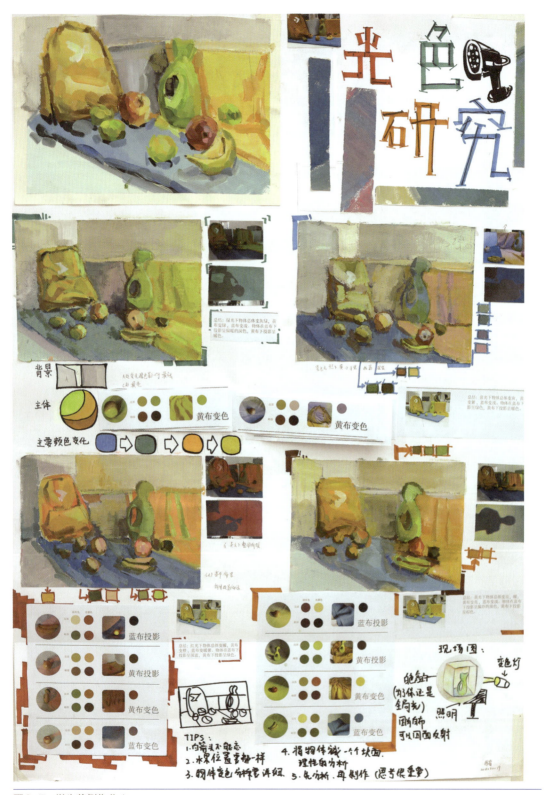

图9-7 学生范例作业4

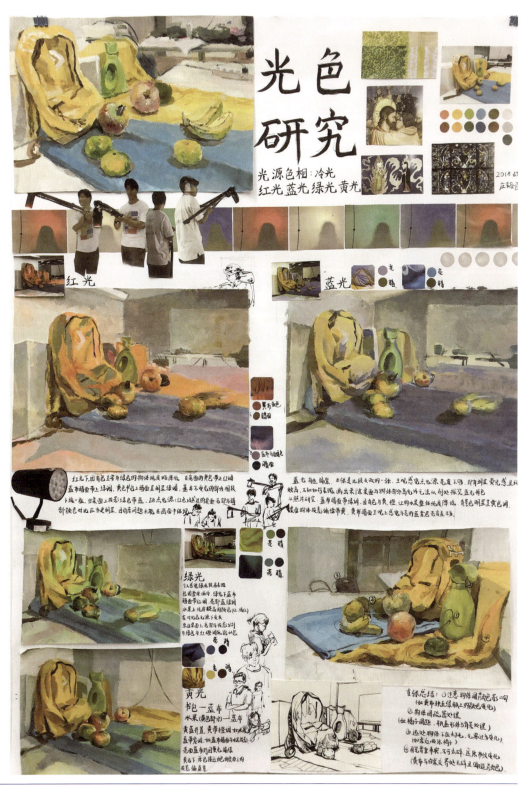

图9-8 学生范例作业5

9.2 基于空间的色彩主题

色彩运用在空间里,如果创作的背景不再是画板而是一个真实的场景,会产生什么样的作品?学生在这个过程中又会获得什么样的体验呢?他们会如何运用自己学到的知识去创作?

带着这些问题,我在2019年底与上海视觉艺术学院的基础课负责人李悦开展了一次色彩教学实验。课程要求基于上海视觉艺术学院设计楼内的空间,在原有的环境基础上做色彩设计,要求设计内容和环境融合,不能破坏墙面,作品要考虑安装拆卸等问题。这个课题让老师和学生都很激动,老师激动的是枯燥的基础课有了一个新的载体,也顺带解决了课程展示的问题;学生激动的是他们终于可以将自己的设计和创作落到实处,而不是在画板上练习和创作一个又一个虚拟的训练内容。

图9-9是设计楼一楼的打印店,墙面有一大片色彩饱满且丰富的涂鸦,图形构成风格鲜明,表现力很强。这个个性强烈而充满激情的墙角引起了几个学生的兴趣,教师组给的建议是选择一些墙面上的结构,做二次创作;难点在于如何既保持自己的设计想法,又将风格融入原有的涂鸦中。

图9-9 打印店门口

最终他们的设计方案非常有趣,如图9-10所示,设计方案1的创意点来自蒙德里安,结合墙面上突出的红色消防盖,顺势而为给蒙德里安设计了一个红色的口罩,这样使人物和场景有

了结合；而边缘化的一些处理也让整幅作品融入环境之中。学生将这张作品起名为《戴口罩的蒙德里安》。

设计方案2采用了等高线的元素，中间以白色人脸轮廓为造型向外延伸，将原本不透气的墙面打破，将原先的白墙很好地引入；天花板上的另一个平面上也有作品的一部分，给人以"落泪"的感觉，作品整体想表达的内涵是"人类过度破坏环境最终使自己流泪"。

设计方案1

设计方案2

图9-10 打印店墙面的设计方案

图9-11这张作品的空间在3到4楼的楼梯拐角处，四周都是白墙，因为靠西北的关系，所以平时走动的师生也少，总体给人死气沉沉的感觉。学生团队中有一位是来自海边的孩子，她偶然发现每天中午12～13点时，户外的阳光会照射楼梯，阳光的感觉特别治愈，让她想起了在海边玩耍的童年。所以她设想能否将大海的感觉带入环境中，将缤纷的色彩以抽象点的方式

图9-11 《隐秘的角落》的色彩设计方案

通过玻璃→墙面，并在底部安排了实体的装置，后来又在我们的建议下，增加了渔网的内容。最终作品起名《隐秘的角落》。

图9-12这张作品的灵感来源于设计楼窗外夕阳下的状元楼，因此学生团队定下带有中国元素的窗外夕阳的主题。学生在展示当天还对场景进行了设计，将作品放置在正对窗外状元楼的墙面上，室内摆放着可供休闲的桌椅，悠然饮茶之余，欣赏墙上落日余晖，别有一番风情。表现手法上，采用了多种材料，外围的边框与角花采用木条拼接而成；右下角的太阳运用了特殊材质的纸张，以增强质感对比；云朵是用棉花组成的。

在实验过程中，有别于画板上的创作，学生前期没有建立测量和计算的习惯，导致在后期安装时出现了木条接缝不精准、颜色图案衔接不精细等问题。在体会到两者创作需要预设的细节点不同之后，经过重新计算与设计，最终成功地解决了问题。

图9-12　楼梯走廊色彩设计案例

图9-13这个作品是针对位于设计楼一楼的仓库门，平时无法打开，包括老师在内都不知道门后究竟是怎样的空间。这个现状触发了一组学生的灵感，它有没有可能是连接里外世界的通道？它是否是一个可能连接两个世界的入口？这个颇有爱丽丝梦游仙境的点子很快触动了学生的创作欲望。

这组学生在创作前测量了现场，做了拍照与准确的数据记录，并记录光线下的背景板颜色，如图9-14所示。

图9-13　仓库门后的《入口》色彩设计方案

图9-14　仓库门的测量拍摄

学生团队想表达的是现实世界里麻木痛苦的人们，渴望拥有这样一扇门，通往极乐世界或者所谓的"乌托邦"。制作流程与细节见图9-15。一只蝴蝶飞落在手上，象征着人们对美好事物的向往与追求。因此外部手的部分用了很多较为单调和灰的颜色来表达，这也是为了衬托中间那个理想国的绚丽多姿。

隧道中的色彩艳丽，图案简洁抽象，更多的是体现出一种纯真、奇幻的感觉。它仿佛在召唤人们进入。隧道最外层使用泡沫打造，为成品提供了3cm的增高，使中间综合材料的叠层隧道设计得以实现。

整个作品想传达身处现实世界，人被各种嘈杂、偏见、谎言裹挟，逐渐与内心的纯真世界渐行渐远。于是，人们对于构建美好世界的愿望愈加强烈。在现实与幻想的挣扎之中，这样一个相互连接着的时空隧道便出现了，它们互相凝望，渴望探求美好……

图9-15　门后《入口》的制作流程与细节

这个作品的学生想试试错视觉在空间中的运用，运用色彩将环境中突出的柜子隐藏起来。但在实际操作中很快发现了第一个难题：随着时间的变化，室外的光线是会不断发生变化的，学生很难做到画面的颜色始终和室外保持一致。因此他们以结课检查的时间为标准，根据那个时间的光线进行绘制。

第二个难题是需要将受光面画成背光面来达成错视觉的效果，学生在实践中发现，很难做到在受光面画出的颜色和背光面一样，因为颜料和纸本身的反光性质导致无论怎么调整，画出来的颜色始终不如真正背光面的颜色深。

在调整颜色无果之后，他们想到了改变纸张拼贴的设计，将卡纸立起来，在物理层面上将卡纸变成背光面，于是只需要在卡纸上涂上墙体的固有色就可以在视觉效果上使两者连为一体，虽然要将卡纸笔直地立起来会遇到结构上的困难，但是成功解决了颜色问题。如图9-16所示。

第三个难题是视角问题，我们知道错视觉在公共空间的设计最佳观赏角度可能就一个，那选择在哪个点就很重要。之前学生选择的视点太靠前，导致远处一看根本看不出错视效果。并且视点近导致透视大，所以即使站在观看点，也很难看出效果，观察者稍微没站对位置或者稍微身高高或者矮一点都会极大地影响观感。如图9-17所示。

图9-16 错视觉设计方案

图9-17 错视觉设计调整过程

解决办法是将观察点拉远,尽量保证不要因为过大的透视影响作品的最后观感,这个改动让视觉效果看上去更完美了。最后为了让不同身高的老师看的效果接近,学生想到搬一把椅子,将视点的高度固定在椅子上,这个问题终于也解决了。

最后呈现的效果(图9-18)大大增强了学生的成就感,在实践过程中遇到的颜料、光线、结构等问题,也通过学生不断的实验而最后顺利解决。

当手中的画板变成立体空间后,创作的起始点变了,它不再是解决一个二维平面的问题,而要考虑和环境匹配的问题。要考虑空间的问题,作品绘制的精度也会比之前纸面二维要高很多。这样的训练能有效提升学生的能动性,并让他们意识到,色彩设计可以是一种解决方案。不少学生也在课程中体会到"结合环境的设计才是好的设计"。

方案改造后　　　　　　　　　　　方案改造前

图9-18　方案改造前后对比

参考文献

[1] 李砚祖. 设计艺术经典论著选读[M]. 南京：东南大学出版社，2011.

[2] 威尔·贡培兹. 现代艺术150年[M]. 王烁，王同乐，译. 桂林：广西师范大学出版社，2017.

[3] 邬烈炎. 艺术设计学科的专业基础课程研究[D]. 南京：南京艺术学院，2001.

[4] 庞梦宇. 20世纪八九十年代中国设计基础教育的变革[D]. 杭州：中国美术学院，2019.

[5] 王雪青，郑美京. 二维设计基础[M]. 上海：上海人民美术出版社，2021.

[6] 大卫·霍克尼. 隐秘的知识[M]. 万木春，等译. 杭州：浙江人民美术出版社，2018.

[7] 金伯利·伊拉姆. 设计几何学[M]. 李乐山，译. 上海：上海人民美术出版社，2018.

[8] 瓦尔特·本雅明. 机械复制时代的艺术作品[M]. 王才勇，译. 北京：中国城市出版社，2019.

[9] 贡布里希. 艺术的故事[M]. 范景中，杨成凯，译. 南宁：广西美术出版社，2008.

[10] 林琳，沈书生，董玉琦. 设计思维的发展过程、作用机制与教育价值[J]. 电化教育研究，2021，42(12): 13-20.

[11] 唐纳德·A·诺曼. 设计心理学1：日常的设计[M]. 小柯，译. 北京：中信出版社，2015.